国画的细节

马菁菁———— 著

四川文艺出版社

果麦文化 出品

目录

人物花鸟画

顾恺之·洛神赋图

任何一本关于中国绘画史的书，都会把东晋大画家顾恺之的《洛神赋图》放在开篇的位置。这幅画代表着中国绘画独立于器物、不再沦为装饰，作为一门独立艺术登上历史舞台最初的样子。画中的山水、树木、人物一直到今天，都是中国画常用的元素，只不过经过一代代画家的创造，不停变化着，在每个朝代，都有自己的面貌，但追根究底，总会追溯到《洛神赋图》。所以，这幅画也可以作为"标准器"，当你读到后面任何一幅画，都可以拿来与这幅画作比较，中国绘画的千年脉络，就会在你眼前，瞬间清晰了。

那么，顾恺之是谁？

如果说书法以王羲之为尊的话，那么绘画之尊非顾恺之莫属。魏晋之前，中国绘画为神灵服务，大多出现在寺庙壁画高堂之上，画的是菩萨、神仙，画画之人也不留姓名，统称为"画匠"。甚至后来的敦煌壁画，也都是匠人艺术杰作。他们不用读很多书，甚至不用识字，以祖传或者师傅带徒弟的方式传承手艺，被训练成专业的"画匠"。但顾恺之不同，他出身贵族，父亲顾悦之的朋友圈

是王羲之、王献之父子这种门阀世家里的大名士，顾恺之自己也官拜参军，名副其实的世家子弟，画画是业余爱好。他凭着高超的画艺，成为中国绘画史上第一位有典可查的明星大画家。

《洛神赋图》本身的创作，故事套历史，亦真亦假。像名画中的《红楼梦》，包罗万象，从这一幅画，我们就能了解整个魏晋时代的艺术风格。首先，这幅画是怎样诞生的？

《洛神赋图》是顾恺之根据曹植的《洛神赋》而画。曹植名垂千史，除了《七步诗》，主要还靠这篇大作《洛神赋》，讲的是一个贵公子，幻想自己和仙女洛神相遇相爱又分别的故事。

洛神是中国先秦文化中最有名、最漂亮的神女，掌管洛水，据说是黄河之神河伯的妻子。她第一次亮相是在《楚辞》之中，在屈原笔下有血有肉，形象丰满起来，也变得世俗化了：神秘、浪漫、优美。从此，中国文人纷纷效仿，"洛神"成了无数人的爱情"桃

花源"，一代代续写下去。每个文人都有一个和洛神的约会，其中三国曹植的《洛神赋》最为出名，流传最广。

顾恺之善画典籍，他把曹植的《洛神赋》画成了画。后世也有很多大画家画过洛神，顾恺之版本是现存最早的版本，像屈原一样，为后人打了个样。

《洛神赋图》是一幅长卷，长卷是中国最独特的绘画形式，也被称为"手卷"。顾名思义，用手卷着看的画。长卷一般不高，几十厘米，不像立轴或者国外的油画那样需要被悬挂起来看全貌，而是一个人，用右手按着右边往里卷，左手展开画卷，一边卷一边展，等你把一幅画卷好，这幅画就看完了。你看到的画面就是目之所及

《洛神赋图》（辽宁省博物馆藏本）（局部）
晋／顾恺之（北宋摹本）／绢本／设色／26.1×644cm／辽宁省博物馆
注：本文解析采用辽宁省博物馆藏本

之处，特别像我们今天在手机上看文章，一屏一屏地看，很私人化。

展开《洛神赋图》，第一个场景，就是故事的开头：相遇。

前景是山石与几棵树木，一群人簇拥着一位体态微胖的公子站在树下，还专门有人为他打起一把伞。在中国古代绘画中，一定会为重要人物作出标记，伞就是标记，说明这个人一定是画中最重要的人。还有一个细节，仆人们都是目光低垂的，只有贵公子望向前方。顺着他的目光看过去，一位仙女出现水面上，贵公子是曹植，仙女是洛神。开头通过几个细节交代了画中人物的身份关系和故事的背景。

男女主角相遇了，曹植被洛神的美貌震撼。关于美貌，曹植在《洛神赋》中用了八个字：翩若惊鸿，宛若游龙。

"惊鸿""游龙"，顾恺之一方面用了写实的办法，另一方面写虚，也是他的绝招，来应对曹植的想象——春蚕吐丝描。"春蚕吐丝描"又叫"高

写实的惊鸿与游龙

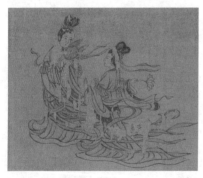

《洛神赋》（局部）

《马王堆帛画》（局部）

古游丝"，这种绘画技法是顾恺之独创的秘籍，用来描绘衣饰上如游丝一般的褶皱。春蚕吐丝是形容线条连绵不绝、飘逸潇洒。衣饰的下摆通常都很宽大，在空中循环婉转，制造出一种三维的幻象，这与马王堆帛画中衣饰用两三根简单线条组成的平面线条已经有了很大不同。

魏晋南北朝上接庄严强大的秦汉帝国，大一统最突出的一点就是什么都"统一"，"书同文"使得中国书法走向了辉煌。书法讲究的是线条，这是与西方国家最大的不同，中国艺术以线条为魂。与书法相比，绘画此时并不是主角，只是扮演着功能性角色：壁画、典籍、神仙、帝王。此后，中国绘画中的人物画，线条皆脱胎于春蚕吐丝描。

接下来，洛神从空中缓缓飞向岸边，与曹植相会。这是长卷的第二个场景：定情。画面比例是由画家精心设计过的：洛神周围山石树木作为衬景小得精巧，而曹植站在山石树木之间，是为了衬托

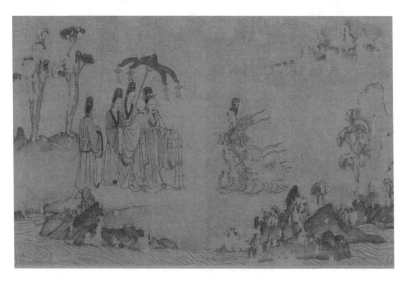

洛神赋图·定情

仙女在空中飞翔舞动，二人在一个场景里有着相对的比例关系，下一个场景会根据二人的站位关系再安排山石树木的位置。

《洛神赋图》中的山水和人物都代表着中国绘画最初的样子，那个时候人们的世界观是人神论，神与帝王有连接，绘画是为了帝王，为了教化，所以景不重要，画中故事传达的信息最重要，绘画不是无用的，是带有强烈功能性和目的性的。基于这个背景，魏晋时代的山水在画中像舞台布景，只是起衬托作用，来表现人物。所以你看，山都是三角形，树也长得一样，他们不是主角，人物才是主角，山石树木为陪衬，背景山水元素统统都有，但还没有作山水画、人物花鸟画这种具体的分类。

就山水画构图风格来说：无正常比例，人比山大。

再看山石树木的绘画技法，先勾线再敷色，无皴擦。皴擦是用干笔蘸浓墨在纸或者绢上擦出山石树木的纹理，直到五代十国至宋初时才出现，一直沿用到今天，是中国山水画最重要的技法之一，也是判定画作年代的分水岭：魏晋南北朝无正常比例，无皴擦。

材质以丝绢为主，魏晋时代纸张还不普及，在丝绢上画的画称为绢本画。颜色以石青、石绿、朱砂这种矿物质颜料为主。

曹植和仙女对上眼之后，仙女高兴了，遇到意中人不得庆祝一下？于是呼朋唤友飞来飞去开派对。紧接着，就要面对去谁家过日子的现实问题了，无法相守只好离别。

《洛神赋图》画卷一半以上，都是顾恺之画下的离别与思念。互相喜欢的洛神和曹植，一个是神，一个是人，一个在天上，一个在人间，相距太远，再次四目相对的目光里，变成了不舍。为了更好地烘托忧伤的情绪，顾恺之召唤出《山海经》里的其他神仙，一起为贵公子和洛神奏响离别的序曲。

风神屏翳大口把风吸进肚子，水神川后让水流停下，他们共

同施展法力，一时间风平浪静，黄河水神冯夷鸣起鼓，女娲也唱起了歌，《洛神赋图》最悲伤的时刻到来了。一片巨大的水云突然从小小的山石间腾空高企，洛神坐在六条龙驾驭的车里，频频回头张望，向曹植告别。鲸鲵、文鱼等各种神兽，紧紧跟随，护卫着洛神远去。

相遇、定情、离别，这很像电影里的转场，既有空间转换，又有时间转换。除了手卷，中国绘画中处处体现了这种时空感，可以说画出了时间，这也是区别于西方绘画的最大的特点之一。

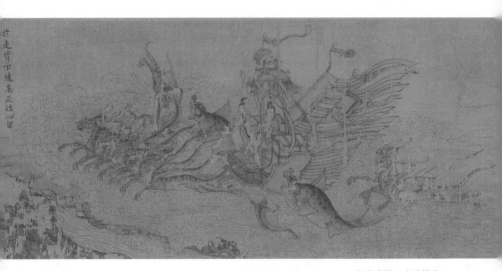

洛神赋图·洛神远去

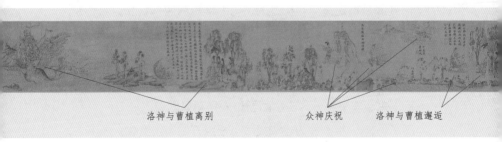

洛神与曹植离别　　　　　众神庆祝　洛神与曹植邂逅

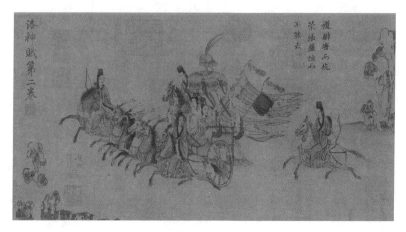

洛神赋图·离别

　　为了处理这种时空感，顾恺之在画面上做了巧妙的设计，前景的山石与远山是一种空间比例，人物之间是一种空间比例。整幅长卷中，男女主角多次出现在不同的空间，皆由山石衬景作为空间连续的过渡。中国水墨最精妙的逻辑关系就在于此，这个"关系"叫作"散点透视"，移步换景。观画者目光所及局部自成一景，你会不由自主地跟随着画家的视角融入画中，有身临其境之感。

　　中国神话爱情故事好像少有大团圆结局，牛郎织女是分别，嫦娥后羿是分别，轮到洛神与贵公子也不得不分别。长卷最后一段，贵公子坐在马车里向身后也就是画面右边望去，似乎在想刚才发生的一切到底是不是真实存在过的，与洛神相遇像一场梦，像长卷第一幕那样，读画人也会顺着贵公子的目光再回头细看一遍画卷，这是顾恺之留在画中的最后一个巧思。

　　接下来，本书将分为山水画卷和人物花鸟画卷。
　　到了隋唐，绘画在内容和技法上已经开始有了变化。内容上，

从天上回到世俗，画家开始画人间生活，画历史现场。为了表现真实，画家动了心思，技法随之增多了，到了唐朝晚期，绘画逐渐走向成熟，画家要像书法家一样表达了，他们从山水画开始，突破了第一大关。

中国山水画，一向被认为代表了中国艺术的精神。人物花鸟都太具象了，山水无定形，最适合把自己融进去，好做文章。一根小小的线条，在几千年中，千变万化：变成山，变成树，变成水，万变不离其宗。从简单的勾线到皴擦，从皴擦到书法入画，每一代画家都在前人的基础上，创造出新的玩法，写上自己的名字。就像你看到"春蚕吐丝描"就会想到顾恺之一样，他们早已把名字写在山峰上，写在树干上，写在每一片叶子每一块石头之上，等着后世子孙找到他们，读懂他们。

每个时代甚至每个画家都有非常鲜明的特色，看似玄而又玄，黑乎乎一团，其实其中隐藏着一条清晰的通关大道，通关密码就是这本书。可以说读完山水卷，再看到中国古代山水画，你可以从构图风格、技法、颜色等几方面立刻判断出画作的年代。

读懂中国山水画，也就读懂了中国艺术。

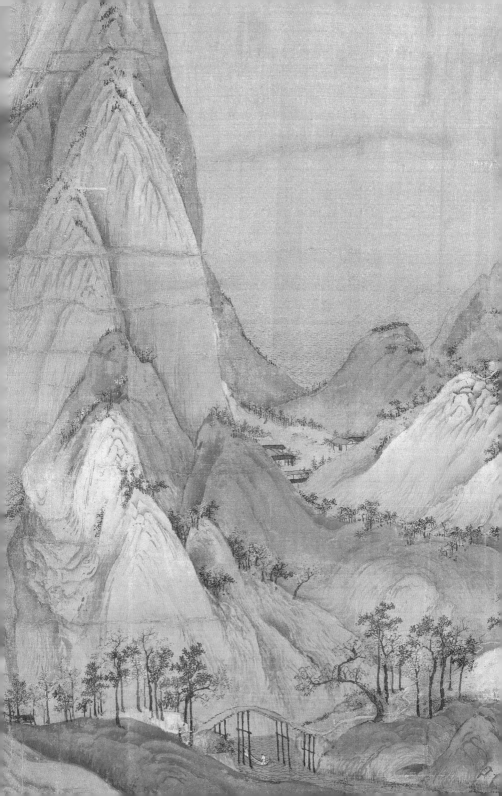

山水画

《洛神赋图》（故宫藏本）（局部）
东晋／顾恺之（宋摹本）／绢本／设色／27.1×572.8cm／故宫博物院

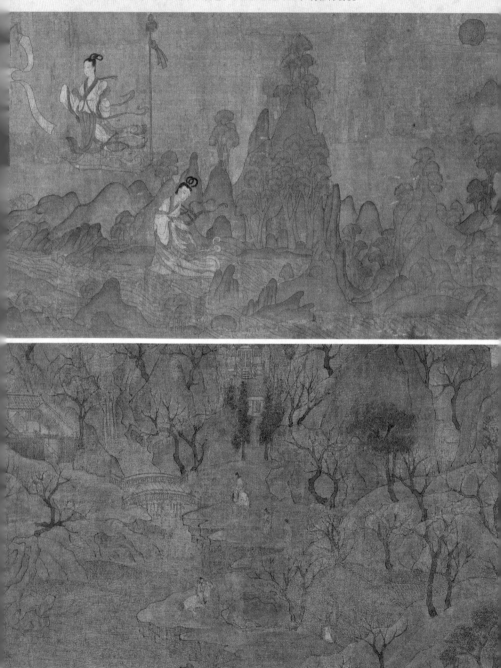

《游春图》（局部） 隋／展子虔／绢本／设色／43×80.5cm／故宫博物院

展子虔·游春图

北京故宫博物馆近年来办过两次万人空巷举世瞩目的展览：一个是"石渠宝笈"特展，主角是《清明上河图》；一个是"历代青绿山水画"特展，主角是《千里江山图》。两次展览摆放在首位的，便是展子虔的《游春图》。

为什么要把这幅画供在首位呢？因为《游春图》是中国所有山水画的老祖宗，是现存最早画在绢本上的山水画。沈从文先生说，没有这幅画，历史便少了一个环节。

上篇我们看了《洛神赋图》，现在可以对比着《游春图》一起看，这样会更加清楚。

从颜色上看，区别不大。顾恺之的《洛神赋图》由矿物质颜料画成，红裙绿山，白衣公子。《游春图》延续了这种绘画颜色，石青石绿赭石，用现代话说是彩色，用专业术语讲叫设色。

最关键的就是看画的风格了，所谓"老祖宗""一个环节"，就是风格开始有了大的变化。

到了隋代，画中主角已是山水，而非人物。山水成为画中主角，

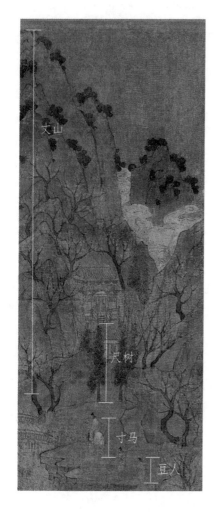

丈山

尺树

寸马

豆人

意思是山水和人物之间有了正常的比例。在《洛神赋图》中，人是主角，所以人大于山，人与山不成比例。而《游春图》最为后世评论家称赞的正是"丈山、尺树、寸马、豆人"，这是新的秩序关系。展子虔有条不紊地在小小画幅上安排了自然界和人的种种足迹，更符合肉眼所见，也更符合科学的自然观。他用画笔替古人承认自然的伟大壮丽和人类的渺小，以及人类对自然无穷无尽的探索。

《游春图》开启了青绿山水的绘画形式，直到五代、宋朝，山水画达到鼎峰，此后作为中国水墨画的重要门类，正式登上了中心位置。不仅如此，《游春图》还有了最原始的远景、中景、前景之分，也奠定了中国画平远、深远、高远的"三远"法则。

卷首是层峦叠嶂的几座高峰，其中最高一座居中，两座较矮的山峰位列两侧，剩余山峰环绕周围。山峰间白云缭绕，形成深远之势。中景是蜿蜒曲折的山中小路，穿插低矮的树木、草丛，一直延伸到河边。白衣贵族骑着马好似正要上山游玩，跟壮阔的青山相比，

他们只有豆大，但细节依然精细老道，栩栩如生。画面中央为大片水面，波光粼粼之中还有一艘小船，小船上的仕女清晰可辨。最后近景以一片平缓的山丘结束，白衣公子站在岸边遥望对岸的湖光山色。我猜，他可能就是展子虔本人。

这幅画为判定中国绘画的年代做了分割线：

一、从颜色看，隋唐依然是青绿山水。

二、从绘画风格看，隋唐之前人比山大，隋唐之后人物山水有了正常的比例。

三、从技法看，隋唐之前"无比例无皴擦"，隋唐之后"有比例无皴擦"（五代之后"有比例有皴擦"）。

展子虔处理山石的方式与顾恺之相似，先勾线再敷色，笔法细

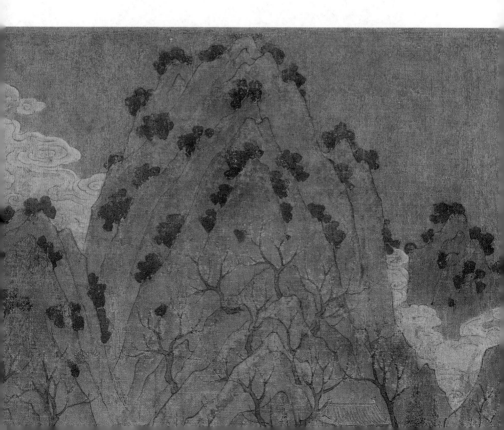

《游春图》画心

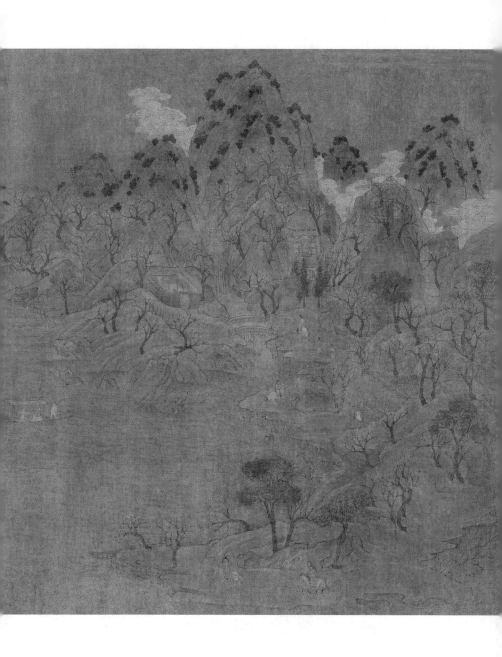

密精致。画中的树木山石呈现出一种古朴的气质，特别是群山上的阴影，采用了"苔点法"，山水画里第一次出现这样的元素。这是展子虔的新发明。

"游春"的重点是春日郊游，特别讲究季节性，不像《洛神赋图》只为了讲故事而可以忽略季节。春天来了，绿叶子都长出来了，山怎么能是光秃秃的呢？所以展子虔用毛笔在山顶点出毛茸茸的绿色，以此象征春天。咱们平时看远山是不是也看不清树的样子，只看得到山顶一团团绿色呢？这个绿是不是有点接近蓝色？在中国画的颜料里，这种颜色叫作石青，也叫花青，听名字它就是属于绿色系的。在生活中，我们看远山一团团茂密的绿色树冠连在一起，要比眼前的树叶颜色深，无限接近于蓝色，其实这和早春的嫩叶肉眼看上去是黄色而不是绿色，是一个道理。这就是"苔点法"的妙处，既点出了绿色，又画出了空间感。山周围还有云雾缭绕，山顶冲破云雾，也是显示山很高很远的描绘方式。

以上是从颜色、风格和技法三点来分析《游春图》在中国画史的地位，接下来就剩下一个重要的问题：怎么证明是展子虔画的？这时候看画，就有点像在破案了。

后世人初看这幅画时，不用考证就能从宋徽宗那里得到大概的信息，他在卷首写下"展子虔游春图"六个字，已知这幅画的作者为展子虔，再考证下去，隋代距离我们上千年，关于展子虔这个人的文字记录少之又少，仅有寥寥几笔。

展子虔是渤海（今河北沧州）人，经历北齐、北周以及隋三个朝代，隋朝皇帝知他才华过人，特意请他入宫作画，赐了一个闲职。《历代名画记》中还有他在扬州、洛阳等不少寺庙作佛道壁画的记录。至此，展子虔成了隋朝唯一有记载的、有名有姓的画家。可惜这些壁画我们都无缘得见了，无法对比。

看中国画古画还有一个重要的方法：流传有序。

所谓有序，就画本身而言，就是要看题跋。

中国收藏家和西方收藏家不同，一幅画被收藏后，不管是个人还是皇家，藏家都会留下自己的痕迹，像宋徽宗就在卷首留下他标志性的瘦金体所书的"展子虔游春图"。有的藏家会在卷尾写下自己对这幅画的评语，隔开一段距离装裱在后面，这种方式叫作题跋。

看过的人越来越多，题跋的部分也会随着加长。除了画作的艺术性，题跋也体现了书法之美，各家书法在一幅作品中尽情展示，相映成趣。

书画不仅仅是纸上艺术，也是时间的艺术。

关于这幅画"流传有序"的经历，比它平淡无奇的诞生刺激得多。宋徽宗亡国之后，《游春图》流落到了南宋，后被大奸臣贾似道据为己有，之后又经元朝公主，到了明代则属宫藏，而后又为权臣严嵩所藏，至此流入民间，清朝时归大收藏家梁清标所有，他最终还是上缴了"国家"，即清内府。

宋朝宫内收藏、元朝公主藏、明宫宫藏直到清宫宫藏，这一路走来安安稳稳，它的待遇不差。

刚才我们说到这幅画最后归清宫藏，那么怎么能那么好命，既没被外国人抢走，又没被溥仪给弄丢呢？这里要感谢一位老先生，

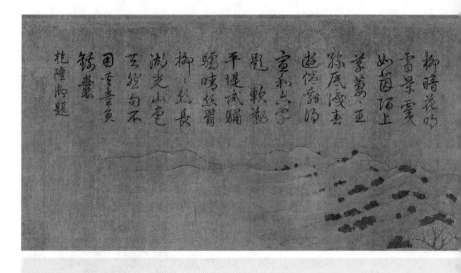

画心中的乾隆题跋

"民国四公子"之一的张伯驹先生。

张伯驹当时已经散尽家财收藏了不少宋元巨作，为了这幅画，索性将当年一处占地十三亩的宅子卖了，终于将《游春图》保在自己手中，新中国成立后捐献给了北京故宫博物院。

李昭道·明皇幸蜀图

　　"明皇"是唐明皇李隆基，"幸"是临幸的意思，在古代，皇帝去哪里不能直接说"去"，要说"临幸"。这幅《明皇幸蜀图》画的并不是唐玄宗高高兴兴去四川旅游，而是安史之乱时，唐玄宗逃亡四川的情景，美其名曰"幸蜀"。

　　公元 756 年六月，安禄山造反势头正盛，眼看就要打到长安城下，宰相杨国忠看局面已经无法收拾，三十六计走为上策，劝唐玄宗"幸蜀"。于是唐玄宗就赶紧收拾收拾包袱带着杨贵妃和近身官吏跑了，其中跟着玄宗一起出逃的就包括这幅画的作者李昭道。

　　李昭道姓李，皇族后裔，他的父亲也是位大画家，叫李思训。李思训的祖父是唐高祖堂弟，不折不扣的皇室成员，李思训曾获封右武卫大将军，画史上称他"大李将军"。

　　中国绘画在魏晋到唐的时代是彩色，叫作青绿山水。这幅《明皇幸蜀图》就是典型的青绿山水。看唐代山水画，也需要像看长卷一样，从右往左看。右上角一座座高山相连，直插入云天，完全没有坡度，很配那句"蜀道之难，难于上青天"，几乎看不到人可以

《明皇幸蜀图》　唐／李昭道／绢本／设色／55.9×81cm／台北故宫博物院

青綠開山迥
嶠嶬道路長
窈人多結東行
李白周詳繹
為名和利那
翠芳興忙年
陳失姓氏北宋
近平唐
甲午新秋
治題

023

落脚的地方，高不可攀。

画法是典型的唐代画法，先勾线，再用石绿敷色，线条直上直下，表现山的险峻，山间和山顶点缀着树木，树的大小显示了远近，离我们近的地方树形就比较大也比较完整。树木也是先勾线，再敷色，每根树枝都要仔细勾勒出来，十分繁复。远处山顶的树直接用毛笔点成小点点堆积在一起，显出树繁盛的样子，这是苔点法。《游春图》里的苔点法还记得吗？李昭道是跟展子虔学的。

队伍是爬过右边最高峰，顺着山路蜿蜒向下的，到了中间是一个平缓山坡，再往左边直起而上，环绕着陡峭的山峰，左中右三座高山高度差不多，只是形状各异，线条都是直上直下，偶尔用一些稍平缓一点的山石，几乎三分之一的部分都在云雾之中，我们通过云和山交汇的高度就可以想象山的高度，从画面上看，白云衬托着青山绿树，优美壮丽，像仙境一般。

山脚下蜿蜒出一条山路，唐玄宗的队伍正在山路上行进。跟《洛神赋图》（故宫藏本）中马在休息吃草悠闲的画面不同，这里每匹马都驮着一个人努力前进。

在古代，马是重要的交通工具，特别是唐朝，李氏是马背上得天下的，所以唐朝皇帝各个都爱马，每个人都有自己专属的座骑。画面下方，离我们最近的、即将过桥的这棕红色马跟别的马很不一样，其他马的鬃毛都老老实实地披散在头上，只有这匹的鬃毛被梳成了三垛，这就是象征皇家等级的三花马，相当于皇家贵族出行头顶上的那把红色伞盖，坐在马上穿着红衣带着黑色幞头的男子就是

唐玄宗啦。

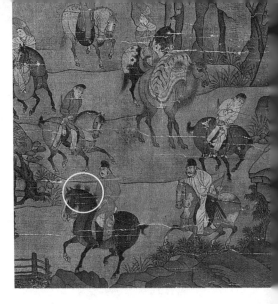

历史上最先在画里认出唐玄宗的人是宋代的大学士苏轼，他就是凭借三花马认出来的。关于三花马，在一幅唐代绘画《虢国夫人游春图》中也出现过。一群姑娘骑着马，长相也看不清，就算看得清也不知道虢国夫人到底长什么样啊？还是只能看马。画面中，有两匹三花马，只有等级非常高的人才能骑，据史料记载，虢国夫人喜欢女扮男装，打头阵的那个穿男装的应该就是虢国夫人了。

唐玄宗后面三位男子，其中两位应该就是大太监高力士和大将军陈玄礼，还有一位也许就是李昭道本人。

你可能会问，杨国忠呢？杨贵妃呢？进蜀之前，就在逃亡的第二天，他们到了马嵬坡，就发生了历史上著名的"马嵬坡之变"，

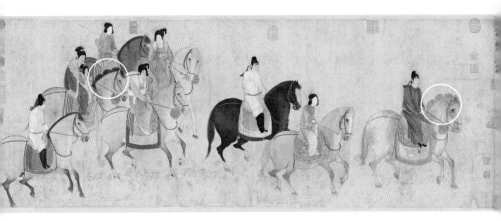

《虢国夫人游春图》（北宋摹本） 唐／张萱／绢本／设色／52.1×147.7cm／辽宁省博物馆

杨贵妃香消玉殒，杨国忠全家被杀。

画中跟在男人们后面几位戴帽子的女子，应该就是嫔妃和宫女。女子的帽子叫作"帷帽"，像斗笠一样，四周有纱网可以垂到肩膀，有点像养蜂人的装备，这种款式只在玄宗时期流行过，盛唐过后，就不再有姑娘戴了。

过了桥继续往前走，原来先头部队已经到了很久了。马儿们有的在吃草，有的卧在路边，有的干脆在打滚。能看到马卧倒是非常难得的，它们在睡觉的时候都是站着的，看来真是累坏了。走在前面的都是地位低干苦力的人，唐玄宗走在队伍的中间。

唐玄宗六月逃离长安，在六月底或七月初到达了《明皇幸蜀图》所画的位置，一个多月后才抵达此行的终点，成都。

《明皇幸蜀图》上并没有李昭道的签名，魏晋到唐的中国画家是不喜欢在画上留下自己的名字的，怕破坏画面的整体性。

李昭道不仅继承了《游春图》的青绿山水风格，还进一步将绘画发展为像《明皇幸蜀图》这般带有皇家富贵气息的"金碧山水"。皇室要求绘画要雍容华贵，精美大气。《明皇幸蜀图》可以看作是绘画版的安史之乱，虽然它把逃难修饰得这么富贵，但好歹给我们留下了珍贵的记录。

另据宋人记载，《明皇幸蜀图》也叫《摘瓜图》，因为在宋代的时候，这幅画上不仅有唐明皇李隆基骑马的部分，还有宫女沿路在瓜田里摘瓜的画面，故名《摘瓜图》，摹本有六种之多。

现存台北故宫博物院的《明皇幸蜀图》来源于清宫旧藏，"鉴定专家"乾隆认为这幅画"北宋近乎于唐"，但它当时已经没有宫女摘瓜的画面了。所以这幅画到底源于宋朝六个摹本中的哪一个，至今仍然是个谜。

在号称是李昭道作品的传世之作中，唯一比较确定出自他手的

唐李昭道春山行旅圖

《春山行旅图》　唐／李昭道／绢本／设色／95.5×55.3cm／台北故宫博物院

是这幅《春山行旅图》。这幅画也画的是唐玄宗入蜀的故事，与《明皇幸蜀图》属于同一时期的画作，可以对比着看一下，风格十分一致，图的上部中央指名道姓地写着"唐李昭道春山行旅图"九个字。关于这幅画是不是他本人画的，一直争论不休。投赞成票的人比较多，比如，那九个字就是著名的宋徽宗赵佶所题。按时间推断，宋徽宗时期一件作品如果被各大名家判定为真品，那基本可以确信是真的了，因为唐代的绘画摹本一般都是宋摹本，而画上的新墨和旧墨颜色差别非常大，宋代还没咱们现在那么高超的仿画水平和心思。

唐代山水画的特点：

一、风格方面：画面有了正常的比例，不再是人比山大了。

二、技法方面：先勾线，再敷色，没有使用皴擦法。

三、颜色方面：青绿山水。

如果你将来看到一幅这样的画，就可以判断是唐代风格的画了。

李思训、李昭道父子二人的"金碧山水"对后世绘画的发展有着深远的影响，帝王们和贵族画家们深深地爱着这种看似"浮夸"的山水画法，这种笔法最能表达"江山一片大好"的繁荣景象，北宋皇家画院的王希孟所绘《千里江山图》将这种传统青绿山水送上了顶峰。后来，一到外族入侵内忧外患之时，画家们就开始复兴"金碧山水"的画风，以寄托心中无处安放的江山。

到了明代，书画鉴赏家董其昌提出了绘画界的"南北派"论，以李思训、李昭道为"北派"祖师，"南派"则是之后逐渐兴起的，以大诗人、画家王维为代表的文人画。

自安史之乱起，大唐由盛及衰，不可避免地走向末路，《明皇幸蜀图》和《春山行旅图》，记录了处于那一个重要转折点的唐玄宗和他的人生。

北派山水·荆浩/关仝

唐亡，至宋兴，短短不到一百年时间，中国再度分裂，陷入战乱。中原经历了五代政权，同时中原外还并存着十个割据政权，被统称为五代十国。大家不难发现，其中大部分国号都是前代用过的，每一位皇帝都号称自己是正宗皇室血脉，如今天命所归，身不由己，只好担负起拯救苍生的重任。

文人本以步入仕途为志向，可局势太乱，动不动就换皇帝。很多文人厌恶了混乱的官场，于是放弃做官，出走，隐居山林。

荆浩·匡庐图

《匡庐图》的作者荆浩就是其中一位。荆浩生于唐中期，唐末在开封任了一个小官，没什么政绩，文笔一般但画得很好，于是学着吴道子给寺院画壁画，一来二去就和一个叫圆绍的高僧认识了。圆绍很欣赏荆浩的画，命他住在开封夷门仓垣水南寺，创作宝陀落伽山观自在菩萨一壁，后来由唐僖宗亲自为该寺题赐院额曰"双林

《匡庐图》 五代／荆浩／绢本／设色／185.8×106.8cm／台北故宫博物院

院"。这样一来，荆浩立刻就名满天下了。

后又为躲避战乱，荆浩生活在太行山，归隐田园，自给自足。太行山脉于县西绵亘一百八十里，总称林虑山，由北向南依次叫黄华、天平、玉泉、洪谷、栖霞等山。荆浩隐居在洪谷，是太行山脉最美的一段。与大自然为伴，容易出好画家，画家从坐在屋子里想象山水，开始走进山林里，去画真山水了。

打开《匡庐图》，是不是跟我们现在熟悉的中国水墨画很像？黑乎乎一片，只有黑白两色。唐代绘画以设色为主，主打《明皇幸蜀图》式的青绿山水，为皇家作画，青绿山水当然要比黑白水墨显得贵气，这个传统一直延续到清朝。荆浩一社会闲散人员，他作画只为自己，怎么高兴怎么来，依着自己的审美，以墨代彩。

中国山水画在唐代以前，以设色为主，唐代以后，以黑白水墨为主。

再仔细看画中山石的部分。唐代山水画多以墨线勾出山石树木的轮廓，再敷色，而《匡庐图》中的山石已经有了明显的纹理，这是用干毛笔蘸浓墨，在纸上擦出的一些阴影使山石看起来更厚重，

更有山石自然之感。这种用比较干的笔，在岩石上做出纹理的技法，就叫作皴。皴是皱纹的意思，后来中国山水画家，几乎都用到了这种技法，即皴擦法。

荆浩日日行走在太行山中，对自然界的变幻更加敏感。皴擦法最厉害的地方是，笔墨带过的地方，会留下若有若无的痕迹，这样山石看起来既厚重，又能呼吸，自然活了起来，这就叫"有笔有墨"。

皴擦也为画作断定年代提供了依据，有皴擦的画就是五代之后的，没有皴擦的就是五代之前的。

《匡庐图》的构图也与前代不同。荆浩隐居在北方的太行山，北方山水大多是雄伟壮阔，人们都是仰视的，所以他的构图都以竖轴为主，大山大水，瀑布从巍巍群峰中直泻而下，形状奇特的苍松顽强生长在险峰之间，岸边、山间、房舍错落，河面上飘着一只渡船。

要怎么观看大山大水式山水画呢？《游春图》为山水画定了一个规矩，人、山石、树木有了正常的比例，也有了简单的前景、中

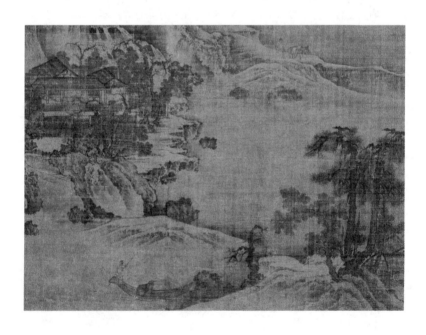

景、后景的区分，但观看视角还是固定的：俯瞰。它不像带有散点透视的长卷画那么自由，让人有身临其境之感。

荆浩将散点透视向前推进了一步，人们不再需要像看长卷画那样从右向左一点点打开一点点观看，而是直接大山大水式地观看："其上峰峦虽异，其下冈岭相连，掩映林泉，依稀远近。"他给你提供一种全知的上帝视角，你可以在山脚下仰望山峰，也可以在山顶远眺远峰，高山并没有因为距离远而变得小，其他群峰也和主峰保持正常比例，这种"真实"是属于自然的，山石树木在自然界中遵循的规律，被如实反映在画中，范宽《溪山行旅图》以及后世绘画无不遵从这个规律。一直到北宋郭熙才在《林泉高致》中将这种中国独有的构图法称为"三远法"。

关仝 · 关山行旅图

荆浩的故事少之又少，他隐居是真的隐居，很少与人来往，连什么时候去世的历史上都没有记载，只留了一本《笔法记》。这本书被人发现献给北宋皇帝，才不至于流落民间散落天涯。

《笔法记》非常有趣，荆浩把自己幻化成一个种田的青年，无事在山中写生，有一天与一位他们幻想出来的老者偶遇，于是产生了关于绘画的一番对话，一问一答，既总结了前代的经验，又指出了未来山水画的方向，其中一段直接道出了中国水墨画的真谛："似者，得其形，遗其气。真者，气质俱盛。凡气传于华，遗于象，象之死也。"到底什么是真？仅仅是画得像（形似）还不够，还要有大自然的气韵。举个例子，宋徽宗命画院学生画孔雀，要仔细观察孔雀是先迈左腿还是右腿，不是教条，是在取韵和气。观察或不观

察，思考或不思考，画出来的东西是不一样的。

荆浩将这本《笔法记》传于关全，传说二人在匡庐相遇，像《笔法记》中发生的情节一样，只不过荆浩是老叟，关全是写生的青年，我时常怀疑荆浩是不是因为关全才写下了这本秘籍。

关全的生平在历史上没有过多描述，他与荆浩结缘于匡庐，师承于荆浩，青出于蓝，中年以后又把王维的文人清远之气融于画中，比师父更擅长驾驭大山大景。

《关山行旅图》，"关山"即关陇山，"行旅"顾名思义，作者本人在关陇山徒步。构图直上直下，典型五代时期全景式构图，下方平缓，由一条溪水隔开，左边一座小桥，还有一个小旅店，游人或走或休息，有妇人煮茶，有小孩嬉戏，画面平和恬静。一抬头，北方大山高耸入云，画到尽头却感觉看不到尽头，先用浓墨勾勒出山的形状，再用皴擦法加不同色度的浓墨淡墨反复强调山石的纹理。整幅作品充分体现了北方大山的气派。

关全的绝招是用笔很省，画树连树枝都画得少，要么没树叶，要么没树干，没有一笔多余。

后世评论他说："笔愈简而气愈壮，景愈少而意愈长。"关全应该是生长在大山里，农户人家的孩子，不像荆浩是从小接受书画训练长大的，我猜他的书法功底不好。荆浩已经有意无意地将书法融入山石笔法中，这是童子功，写书法画画都用毛笔，运笔成自然。关全的书法习惯不多，对自然了解更多，省略掉的是自己不擅长的部分，增添的是乡野山林自然之景的韵味。

他学到了荆浩的精妙之处，所以他的画，比荆浩准确、放肆。

师徒二人史称"荆关"，北派山水的划时代画家。

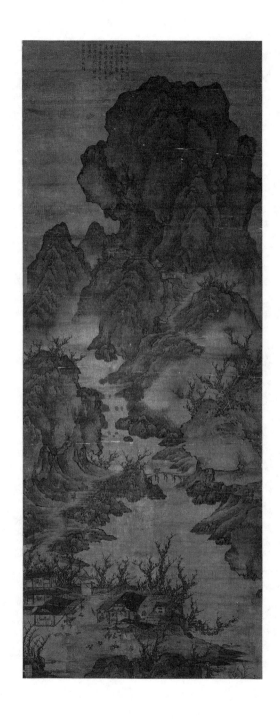

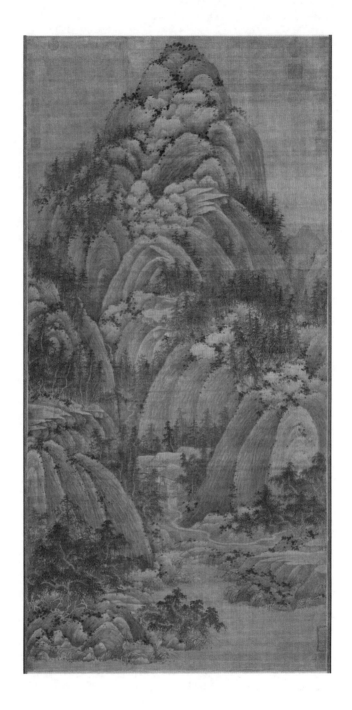

《秋山问道图》　五代／巨然／绢本／设色／156.2×77.2cm／台北故宫博物院

南派山水 · 董源 / 巨然

既然有了北派，就不能没有南派，中国山水画四大奠基人：荆浩、关仝、董源、巨然。北派宗师是荆浩，南派掌门是董源。

对于交通运输不发达的古代，靠山吃山，靠水吃水，山水不同，人的气质自然不同。荆浩隐居在北方太行山，董源生活在温婉的江南，传说董源初学荆浩，也试过坚硬挺峭大山大石的画法，终究是董源的肠胃消化不了北方的饺子面条，化胸中江南山水于纸上，才舒服爽气。

另一种南北派论是明朝董其昌提出的，因他是当时画坛领袖，所以这一提法被广泛接纳了。北派是唐代的李思训、李昭道，宋朝的赵伯驹、马远、夏圭；荆浩、关仝、董源被他划为南派，以王维为首，一直到"元四家"。董其昌的南北宗论全凭个人喜好，把自己喜欢的都划到南派，贬低北派。被他分到北派的那几位都是侍奉皇帝的画师。而南派以王维为始，自董其昌殿后，南派也就是文人画派。

其实，可以喜欢某一风格，但不好贬低另一种风格，李家父子的金碧山水代表着当时山水画的最高峰，马远、夏圭更不能说不好，

他们是学习荆浩、董源起家的，基本功扎实，经常完成皇帝布置的一些不可能完成的任务，在兼备美的同时还能放入自己的风格，不是当世最好的画师，大宋皇帝怎么可能要呢？

董其昌一心把自己喜欢的画家归入自己的势力范围，大加褒扬，也好抬高自己的画品，只是一方水土养一方人，荆浩、董源这两派宗师的画风其实相去甚远，也各自滋养着后世的画家们。

董源·潇湘图

董源生活于五代的南唐时期。南唐定都南京，曾迁都南昌，董源自称"江南人"，深受南唐中主李璟器重，他的《潇湘图》画的就是江南之景，南方的朋友们看过《匡庐图》再来看《潇湘图》是

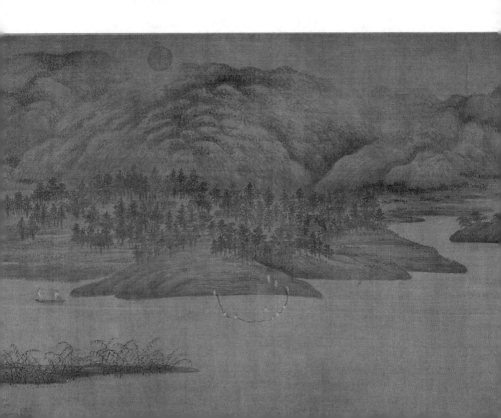

不是感到特别熟悉呢？

　　《潇湘图》放弃了竖式大山大水的构图方式，转而以平远构图，展现的是南方平缓、连绵不绝的山水，这样更符合南方的山水实景。观看方式也是自魏晋开始的、手卷的观看方式，从右向左。

　　画卷从一片河岸开始，河岸上的人三三两两结伴，手指水面。顺着他们所指的方向，一艘小船正在靠岸，小船上首尾各站了一个渔夫摇橹，舟中心撑着一把伞，一位红衣人端坐在伞下，他面前还跪了一个人，似乎在禀报什么事情。仔细看，还有四位乐手在岸上吹奏，原来是岸上的人正在迎接舟中人。水面与远处山峦相接交错，山势随着水面向远处绵延。画面中部，出现一片茂密的树林，从山的底部伸出到水面中心，也没什么高大的树木，郁郁葱葱，覆盖了

《潇湘图》　五代／董源／绢本／设色／50×141.4cm／故宫博物院

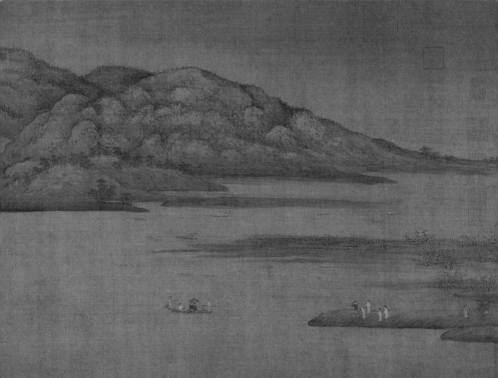

整个山坡，隐隐约约中看到一座座简陋的房子，应该是个小村庄。渔夫们围成一圈正在撒网打鱼，一些在岸上，一些在水中，不远处还有一艘小船，船上站着两个人，看装束也是渔夫，一人撑杆，一人拿着鱼篓回头在向他说着什么。画面最左边近景处，画满了芦苇，随风飘荡，画面似静又充满动感的韵律。

整幅画给人一种心旷神怡、恬静美好的感觉，没有像《匡庐图》那样的大开大合，有澎湃的气势和强烈的戏剧冲突，而是把所有的冲突隐藏在生活细节之中，水中泛舟的贵族，辛勤劳作的捕鱼人，让人慢慢品味，特别是平缓的山势，让人一下子放松下来，沉浸在江南水乡之中。

董源在处理山石的纹理的时候，创造了一种新的皴法。他用湿润的线条向两边缓缓擦下去，造成一种平缓疏松的感觉，这种皴法叫作"披麻皴"。我们来做个对比，《匡庐图》中为描绘北方山石的高大坚硬，荆浩用干笔蘸浓墨，中锋运笔皴出纹理，山石轮廓非常清晰，像刀削斧劈。披麻皴讲究侧锋用笔，颜色也不宜过浓，才能描绘出南方山水的秀美朦胧。

《潇湘图》局部　　　　　　　《匡庐图》局部

都说文如其人，其实画更如其人，董源与荆浩都生活在动荡时期，但人生经历非常不同。

荆浩虽然一身才华，政治上也很有抱负，但一辈子无人赏识，只好隐居避世。董源不同，他生活的南唐，虽然时间很短，只传了三世，一帝二主，开国皇帝李昇，中主李璟，后主李煜。这三位不止是帝王，更是中国文化艺术史上名垂青史的人物，南唐地处江南，文人才子众多，皇帝礼遇文士，以文治国，董源算是碰到了知音皇帝。李璟非常欣赏董源的绘画才能，传说他在庐山修建了一所别墅，将园林和庐山胜景融为一体，可是鉴于皇帝的职业道德，他又不能时时住在别墅，于是就让董源将别墅园林画下来，好让他日日能在皇宫里欣赏。董源将五老奇峰、云烟苍松、泉流怪石和庭院别墅巧妙地绘入一图，李璟观赏时，仿佛自己还生活在庐山别墅中，他将此图命名为《庐山图》。

北宋郭若虚在他的《图画见闻志》中记载过一件事。南唐京都突然下了一场大雪，南方下大雪可是奇景，李璟赶紧召集群臣在宫中大宴，赏雪赋诗。同时还要记录这难得的景色，于是南唐大画家周文矩、朱澄、董源等，要分工协作合作完成一幅雪景图。周文矩画侍臣及乐工侍从，朱澄画楼阁宫殿，董源画雪竹寒林。从这个分工看呢，难度最高的就是董源了，周文矩和朱橙画的都是很具体的事物，雪就比较难把握了，画淡了体现不出雪景，画浓了又不真实。特别是雪景的意境，须得要浓淡相宜，才能有诗意。

据记载，董源将积雪压竹、丛林寒瑟的景象传神地描绘出来了，可惜这幅画早已失传了。

通过《潇湘图》，我们大概能窥探这幅雪景图的样子，董源绘画的一个很大的特点就是"淡"，他画画并不注重着浓墨，而是一点点堆积，在恰到好处时停止。不像荆浩那样中锋浓墨运笔勾勒出山石的轮廓，而是在山与山需要区隔的地方，用深色的墨点上矾头，

就是山顶的小石块，自然堆积成山顶。

董源画的特点是"平远幽深"，我们在讲到《潇湘图》构图的时候，说他没有采用大山大水全景式构图，而是只用了平远的构图方式，董源厉害就在于，用平远画出了深远，既真实，又造成了山的雾气缭绕之感，越显得与天色相接处遥不可及，平远幽深。

北宋沈括在《梦溪笔谈》中提到董源，说他用笔草草不用奇峭之笔，指的是他笔下的景色是使用最简单的笔力一点点拼凑起来的，这就十分考验人的眼力和造型功夫。这点其实在效果上与印象派很像。记得曾去看莫奈的《睡莲》，也是不能近看，近看只是色块，用笔也没什么大绝招，但是退后几步，整个画面冲击到眼前，像掉进了一个池塘。董源的画也是，近看山水纹理没什么特别，"用笔甚草草，近视之，几不类物象，远观则景物粲然"。

最尊崇董源的是明朝董其昌，董源影响了整个元明清的文人画画家。2019年10月底，中国国家博物馆展出了《潇湘图》，我去看了好几次，红衣贵族、白衣渔夫，如劲草疾风般的芦苇荡，和烟雨迷蒙的山峰，都如出初生一般，画面千年未改。

巨然·秋山问道图

巨然在南唐时期本是南京开元寺的和尚，深受李煜喜爱，对巨然的记录并不多，我们只知道他是中国画史上第一位有记录的僧人画家。

这幅《秋山问道图》（见第36页）的构图很值得琢磨，不是像《潇湘图》那样以平远为主的南方山水，而是大山大水式的竖直构图，与《匡庐图》的构图相似，山石皴法还是董源的披麻皴，用笔狠了

许多，毫不犹豫，一味重复，山的形状几乎是一样的，只是大小区别，层层叠叠如积木一样拼上去，山顶用苔点略装饰一下。

画面下半段，崇山峻岭之下小溪流淌，一条蜿蜒的小路，绕过柴门，通往深谷。茅屋中依稀可见一人坐于蒲团之上，右边一人侧身对坐，大概就是问道者。高山密林，寂然无声。

巨然是一个非常有创造力的大画家，其次是一个大和尚，在中国，宗教和哲学是如何融入一门中的，这个问题很难说清楚，在佛教的精神世界里，一切事物都没有固定的形态和实在的自体，一切都在变化之中。巨然显然是按照自己对世界的看法来描绘自然景色，画中没有固定不变的形象，没有一定的界限，没有任何可以触摸捕捉的物质。淡淡的墨色和流畅的笔触所创造出的是近乎空灵般的崇高，只有那些荒芜的小道和空寂的茅舍能使人感到有人的踪迹。

五代十国的山水画还在走向实与真，巨然已经率先一步又走到了虚，传说董源笔下的山水其实也有不同的面貌，可惜无法得见。中国画史上有"董巨"之称，南宋之后僧人画家越来越多，董其昌所说南宗的祖师爷王维就是佛教徒，董其昌本人也是，好像佛法能为绘画助力一般，画画也是修行，二者一结合，中国画的境界就出来了。

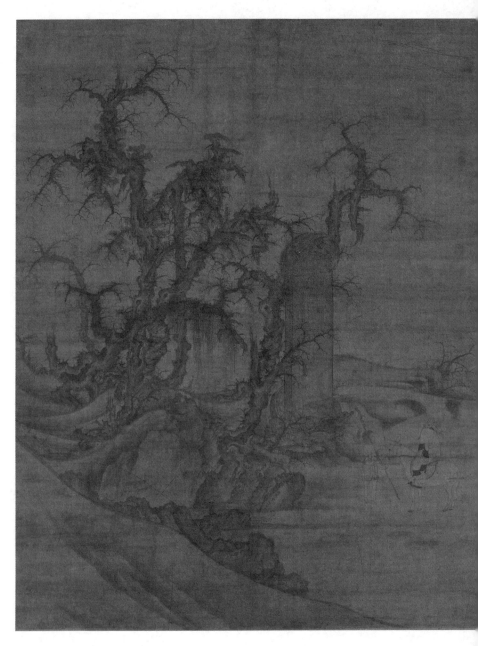

《读碑窠石图》 北宋／李成／绢本／水墨／126.3×104.9cm／（日本）大阪市立美术馆

李成·读碑窠石图

　　李姓在唐朝是皇家姓，李成是李唐宗室，本是长安人，生不逢时，战乱时为避乱迁居至营丘，后世也称他李营丘。

　　李成早年间师法关仝，与关仝、范宽并称为"三家鼎峙"。在宋代，从皇帝到画家，不但热衷于收藏他的画，更学习他的画法，北宋郭熙就是因为宋神宗崇拜李成，而画下了《早春图》。宋朝是中国艺术的顶峰时期，李成是其中最有影响力的画家，北宋画院山水画顶尖画家的作品都是按李成绘画的模子刻出来的。所以元人比较直接，尊李成为"古今第一"。

　　荆浩创造了一种全景式的构图和皴擦法，把山水画从宏观上提升到了一个新的境界。董源创造了新的技法披麻皴，主打平淡天真。董源一派到元明清才受到主流画家的追捧，完全不符合宋代当时的国情。那么李成到底厉害在哪里？我们来仔细看看他笔下的树，就能明白了。

　　《读碑窠石图》最抓人眼球的，就是从左边生长出来、布满整个画面、长牙舞爪的古树。画中时节应该是冬季，树叶已经掉光了，

参天古树牢牢抓住地面，气势汹涌地从四面八方围住古碑，仿佛古碑存在多少年，这棵树就有多少年，为它遮风挡雨，陪伴多年不离不弃，二者早已融为一体。

古树的枝干是由细线勾勒出来的，笔力潇洒、雄壮遒劲富于韵律，枝干蜿蜒曲折，完全不受恶劣自然环境的影响，恣意生长。

西方古典绘画的主导哲学是"模仿再现"，是物我对立的，**中国的艺术精神是老子精神，讲究自然，物我合一**。简单解释下，这就是西方风景画和中国山水画的区别。中国古代画家画山水，要画的树不止是要像一棵树，如果只是像，那就止步于风景了，他们要画出这棵树自然生长的过程，当然这个"过程"是画家对自然的领悟所产生的艺术效应。《读碑窠石图》之所以成为伟大的艺术品，是因为它里面的树不止有树的样子，还有树的"元气"，就是生命力。

李成笔下的树枝树干像什么？像不像螃蟹的爪子？他创造的这种画法就叫作**"蟹爪皴"**。树是一种画法，山石是另一种画法。靠着笔尖精准细腻的迂回，把**山石皴成云的形态**，使荆浩笔下不可侵犯的高山，变得灵动起来。虽然山依旧巍峨高耸，但它们有各自生

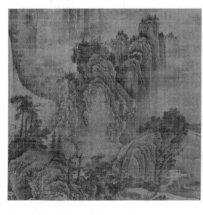
荆浩《匡庐图》（局部）

李成《茂林远岫图》（局部）

长的形态，是与自然抗争过后依然不屈不挠的高贵。简单说，李成画出了风的样子，无形无色的风，为**"卷云皴"**。

米芾评价他的山石树木"石如云动"，最为贴切，你好像能跟着他的山石遨游天空。这也是北宋皇室深爱李成的原因，这种恢弘的霸气和万物凝聚的灵气，是一个强大的王朝必须拥有的要素。

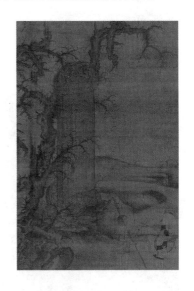

"读碑"，碑在这里是绝对主角。

这块古碑看上去早已经过多年的风吹雨打，字都磨没了，似乎是一块无字碑，但碑前主仆二人凝视的表情，又不像是在看一块无字碑。唯一的线索是碑的侧面写着两行小字：**王晓补人物，李成画树石。**

这里出现了一个新的知识点，从魏晋到唐，以及五代到北宋初年，画作上是不会有作者的名字的。请大家仔细回想一下，我们之前说过的所有绘画，再有名的画家都没有在画作上留下过自己的名字，画家的名字和画作都记录在历史典籍之中。不留名，是怕破坏画面的整体性。

所以，如果你再看到一幅画，上面有作者题款，那肯定不是宋朝以前的作品。宋朝以后，画家们在不影响画面整体性的前提下，默默地将自己的名字藏在山峰上，树干里，或者像这幅画一样，藏在石碑上。后文会慢慢涉及这些内容，看画家是怎么把签名玩出了花儿。

关于画中主仆二人的传说，有两种。一种是说这是东汉蔡邕读

曹娥碑的情景；还有一种说法是曹操、杨修访曹娥碑的故事。

曹娥是汉朝一位传奇的小姑娘，她父亲曹盱在舜江主持祭祀活动的时候，不幸落水遇难，尸体一直没有打捞上来。曹娥当时只有十四岁，她沿着江水整整寻找了十七天，未果，于五月五日投江自尽。神奇的是，三日后，曹娥的尸体背着父亲的尸体浮出水面。

为纪念曹娥的美德，当地县令为她立碑，邯郸淳诔文，由于碑文写得极好，引来后世大名士都专门前来读碑，凭吊纪念。这其中就包括蔡邕和曹操、杨修。

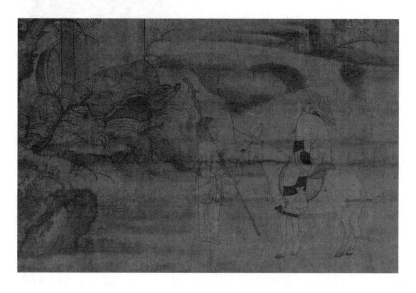

曹操和杨修读曹娥碑历史记载比较丰富，据说蔡邕因为看到碑文实在太激动了，于是自己加了几行字："黄绢幼妇，外孙齑臼"。

第一个读懂蔡邕密码的，是大才子杨修。黄绢是有颜色的丝绸，那便是"绝"字；"幼妇"是少女，即"妙"字；外孙是女之子，那是"好"字；"齑"是捣碎的姜蒜，而"齑臼"就是捣烂姜蒜的容器，用当时的话说就是"受辛之器"，"受"旁加"辛"就是"辞"的异体字。组在一起：绝妙好辞。有点像中国画的题跋，只不过是

加了密码的。

所谓画如其人，李成孤傲，绝不趋炎附势，做不了官就以画画为生，画画名气大了，很多人来求画，看不上眼的，就算求画的是王公贵族，他也会断然拒绝。李成好酒，喜欢痛饮狂歌，清醒的时候画画，醉酒时放声歌唱。公元967年，他因饮酒过量死于一家客舍，也算是快意一生。

北宋郭若虚在《图画见闻志》中评价说，画山水的只有李成、关仝、范宽三位，才高出类，为百代标程。百代标程，后世画家再怎么画都逃不出这三个人的圈子，一直到今天。

北宋范中
立谿山行旅
图

萱晖大

《溪山行旅图》　北宋／范宽／绢本／设色／206.3×103.3cm／台北故宫博物院

范宽·溪山行旅图

中国山水首推宋画，"宋画第一"是范宽的《溪山行旅图》。

范宽也不是真名，他本名范中正，字中立，因为性情宽厚、不拘小节而被戏称为"宽"，叫到最后自己也承认了。《宣和画谱》记载："范宽，字中立，华原人也。"他好酒、性格放纵不羁，为人豪爽，爱画山水，师从大名鼎鼎的李成。本来学得好好的，结果范宽有一天顿悟了："与其师人，不若师诸造化！"与其跟人学，临摹别人的作品，不如直接跟大自然学。很像韩干跟唐玄宗说的：您马厩里的马才是我的老师啊。

《溪山行旅图》高 206.3 厘米，宽 103.3 厘米，尺幅很大，比北派宗师荆浩的《匡庐图》还要高 20 厘米。一抬眼，一座主峰，占去三分之二的画面。唐以前大尺幅画以手卷形式为主，观者慢慢打开慢慢看，画幅似乎可以无限延长，观者跟画之间有一种默契。《溪山行旅图》不同，高两米的巨作一下子就展开，堂堂大山摆在眼前，似真，几乎能走进去；又假，要仰望，离你如有十万八千里，一下子就被震住了。

这种构图被称作大山大水全景式构图，自五代开始，整个北宋，都热爱这种全景式构图。北宋经济繁荣、国力强盛，北方的山加北宋的气魄，便造就了《溪山行旅图》。南宋自动失了这种气魄，一直到明朝才又提起来，也有伟大的作品，格局找回来了，笔法不复宋朝，有了新面貌，一朝山水一朝人。

全景式包含三种景别，前景、中景和后景，对应着高远、深远和平远。画家会在画中留下线索指引观者。面对《溪山行旅图》这样的画，我们完全无法忽略掉高耸的主峰，所以我们先看"高远"，从最高的山看起。仰够了头，视线自然慢慢挪到下方，看山峦之间，溪水流入山脚下，这叫深远；最后在回味中望向画面留白处若隐若现的山峰，就是平远。当然，你也可以有自己的观看方式，每个人看画的感受都是不同的。

范宽隐居钟南太华山，在深山之中临摹写生。一般的画家构图时都会避免把主峰放在正中，因为这样容易显得重点过于突出，使其他要素不好摆放，他们一般会放得偏一点，再用其他山峰来平衡构图。范宽日日行走在终南山脉，面对高山密林，人在自然中的渺小显而易见，无怪乎会画出这么大尺幅的巨峰，并且恭恭敬敬地放在正中位置，他要你产生敬畏感。这一层是心理层面的，要从画面构图说服观众，后世人称范宽"得山之骨法"，他用了几个办法。

一、重墨法：要画出主峰高不可攀的威严，就要画得厚重，厚重就必得要用重墨，处理不好便成一团黑墨，没有层次感，威严变成了压抑。于是，他在山峰的轮廓内侧留出一道白边，整座山峰在浓郁的夜色下也会隐隐发光，像未经雕刻的璞玉，把大自然赋予的灵性隐藏在深山之中。

二、雨点皴：对于山石肌理的处理，范宽也有妙招。范宽以终南山为老师，创造了这种新的皴擦法。主峰上如短线珠子一般的黑

色墨迹，像经过千年雨打在山石上形成的痕迹，和山石融为一体，成为终南山特有的肌理，这种皴擦法就叫"雨点皴"，也叫"芝麻皴"。

我们来捋一下中国山水画皴擦法的时间线：李成的老师荆浩创造了皴擦法，李成创造了蟹爪皴，李成的学生范宽创造了雨点皴。这些"雨点"可不是随意点上去的，是范宽有组织、有预谋、有布局地一点一点地点在山峰上的。笔法抑扬顿挫，才使山石形成最后如斧凿般坚硬的肌理，同时长线条也不拖沓，干净利索，在结尾处往往向上提起，虽沉重，但气贯长虹挺拔峭立。

看完高远，目光下移。高山上的瀑布流向山脚密林之处，穿过中景，直达山脚下汇成溪流。此处的风景不再高不可攀，此时有了人间烟火的气息。在画面的前景处，一队行旅走在山路上。两个人一前一后赶着四头驴子，驴子身上背负着重重的货物。好像是夏季，两个人都穿得很少。

这条山中小路走向也非常有趣，是往下行的，应该不是往眼前这座高峰行进的，不打算攀登，要绕过这座山。范宽这样做，一是为了画面好看，如果这条路是横直的一条，那么跟主峰正好形成了一个倒"T"字形，画面看起来是不是就呆板了？那为什么不能往上走呢？这里其实藏着一条向上的路，不过不是给旅人的，而是留

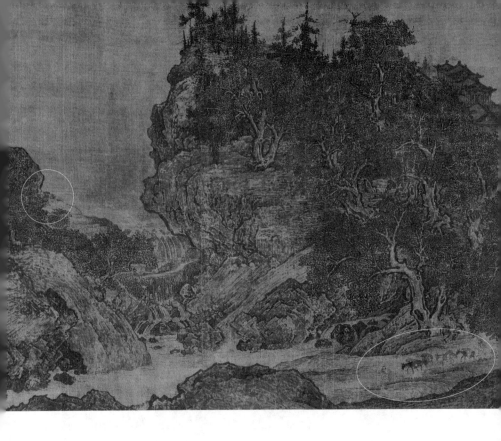

给一位修行人的。

　　旅人的左上方树林里，一位修行人背着行囊戴着帽子也在匆匆赶路，他要去的地方就是藏在山中的这座寺庙。范宽只画出了寺院的一角和顶部，屋顶层层叠叠的，看起来规模不小，寺庙不是旅人的终点，是修行人的终点。

　　前景的树看着每一棵都至少几十岁甚至上百岁了，特别结实挺拔，树冠浓密，连城一片，显得夜色更黑了。范宽学前人的老法子，每一片树叶都是先用浓墨勾线，不同的是不用石青、石绿这些颜色了，而是先用淡一点的黑墨上色，再用浓墨局部加深，配合第一步浓墨线条打出的底子，这种墨色有浓有淡，树冠看上去有浓有稀，自然逼真。

　　范宽生活在终南山，他很了解这里的一草一木，特别是山石树木的情态，以及他们带给他的感受，"真实"在这里不是眼前的真实，是他与自然融为一体的真实，把自己的感受传递到画中，传递给看画的人，我们能像他一样站在山脚下体会到被高山吞没的感觉，没有丝毫不适，反而感受到了神性，美的震撼，这是《溪山行旅图》被称为"宋画第一"最重要的原因。

　　《溪山行旅图》果然没有一点李成的影子，是范宽直接向山水讨教的杰作。范宽隐居在山中，距今一千年了，这幅画是如何流传下来的呢？这里要用到我们断代的法宝了：流传有序。

　　对于《溪山行旅图》最早的记载来自北宋《宣和画谱》，它记录了范宽五十八幅作品，其中就包括《溪山行旅图》。这幅作品到明朝早期就失去了踪影，直到后来董其昌得了，才又重新回归，到了清代，又被大收藏家梁清标收藏，再后来，就归了乾隆。

　　说到这里不由得心头一紧，那不是又给了一幅国宝让他二次创作吗？！《溪山行旅图》特别幸运，当时有两个版本，一大一小都到了乾隆面前，"鉴赏家"弘历认为小的那幅前景较大，画笔细腻，

优于真的《溪山行旅图》，于是将那幅画列为神品，而将范宽真迹列为"次等"。这幅画这才幸免于难。

更神奇的是，这幅画到了台湾之后，大家依然争论不休，不知道它到底是不是范宽真迹。1958 年 5 月 8 日，原台北故宫博物院馆长李霖灿先生如常研究《溪山行旅图》，不知道是不是缘分到了，居然被他发现在右下角的树丛中写着"范宽"二字。他是这么回忆的："忽然一道光线射过来，在那一群行旅人物之后，夹在树木之间，范宽二字的名款赫然呈现。"

至此，千古之谜终于得以破解。

郭熙·早春图

为什么山水画到了北宋早期就到达巅峰了呢？

第一个是技术原因。前人栽树后人乘凉，经过五代十国"荆关董巨"四大家以及范宽这几位前辈的积淀，技法已经臻于成熟，大山大水全景式构图、雨点皴、披麻皴、蟹爪皴，花样繁多，后辈只需要潜心修炼即可。

第二个是社会大背景原因。我们在看任何艺术作品时，都不能孤立去看，要结合当时的历史背景，读画等于读历史，一幅艺术作品背后，往往牵扯着整个朝代的命运。宋朝结束了五代十国的混乱，重新统一天下，新朝新气象，更何况是一个超级大国。宋朝绘画主流归于宫廷，与前代并无两样，宋朝绘画代表了皇帝贵族的审美，也代表了国家形象，统治者的志向。他们认为，山石树木，特别是高山峻岭，屹立千年，高高在上，不可侵犯，还有什么比这更能代表皇权的长久和威严的呢？山水画，大宋朝代言人，最有代表性的就是《早春图》。

《早春图》创作于宋神宗时期，神宗是大宋朝第六位皇帝。

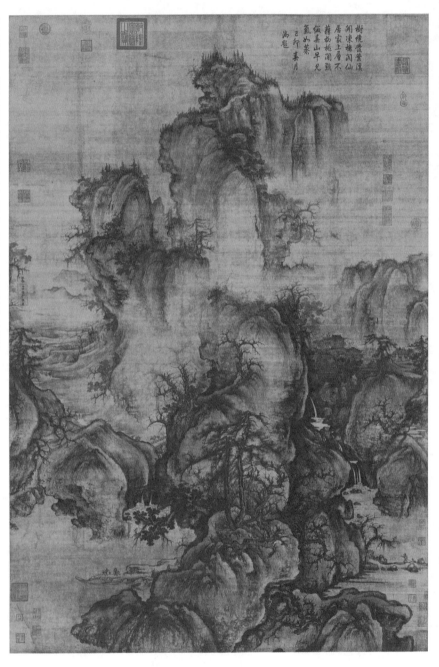

《早春图》 北宋／郭熙／绢本／设色／158.3×108.1cm／台北故宫博物院

树杪欲叠溪
闲凛槎闶仙
居家上层不
雄物桃闶致
似羡山早凡
氣如茶
己卯春月
郭熙

二十岁左右继位，爱书如命，尊师重道，对长辈孝顺恭敬，平日里勤俭，还有一颗仁慈之心，这样一位青年才俊当皇帝是国家之幸。皇宫内外无不对这位新皇帝交口称赞，他也有志成为一个名垂青史的好皇帝，看着是一个大好开局，可惜太想做好，往往都做不好，大多数人都是心有余而力不足。

宋神宗最欣赏的一位画院画师，名叫郭熙，《早春图》的作者。

我们来看看《早春图》，是不是觉得很眼熟？特别是前景树的画法，像不像李成《读碑窠石图》中的树？因宋神宗喜欢李成的画，所以要求郭熙按李成风格完成《早春图》。李成影响了整个北宋宫廷画坛，《早春图》就是证据，郭熙完全继承了李成的画法，这一画法成了北宋绘画主流。

 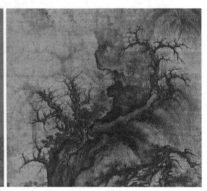

李成《读碑窠石图》中的树　　　　郭熙《早春图》中的树

整幅画是竖轴大山大水全景式构图，中轴线上一座高峰耸立。但是这座高山跟范宽《溪山行旅图》那样敦敦实实的高山已经完全不一样了，有着灵活的曲线，细看下，画中的每座山都不是老老实实地直冲云霄，有了腰身，呈"S"形，正如画名所示，早春，万物复苏，山水在他笔下，慢慢醒了过来，生机勃勃。

郭熙画山的技法叫作**卷云皴**，也是学于李成。米芾形容李成的

山石为"石如云动"，就是这个意思，山石如天空中飘着的云朵一样，是不是很形象？卷云皴最大的特点是，每一笔都是向内卷起来的，先用中锋或侧锋蘸浓墨，勾勒出山石的形状，重点是转折处都使用比较大的角度，呈钝状，这样能使山石既有粗重质感，又兼有云朵的形状，一块块叠加上去，山势高低起伏，既厚重又灵动。

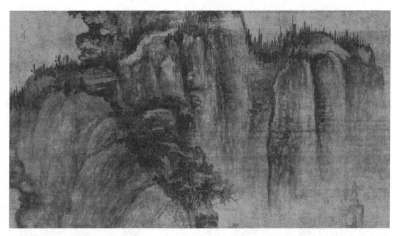

既然是早春，还未到完全春暖花开的季节，初春瑞雪刚刚消融，怎么表现刚刚消融的雪呢？郭熙继承了五代十国大家的绝招，就是水。水墨水墨，在中国绘画中，水和墨绝对是两分天下的，模糊其笔，或者说中国绘画的意境，大部分是水的作用。郭熙自己描述说："用青墨水重叠过之，即墨色分明，常如雾露中出也。"浓墨勾勒好了轮廓，接下来就是水墨大戏了。用淡墨层层晕染，水在纸上晕开，会造成一种自然晨雾的感觉。他还特意在深远处布置了几流瀑布清泉，结冰的瀑布在早春温暖的晨雾中渐渐消融，汇到山脚下形成溪流。

说到主峰高远，山峰之间的瀑布深远，我们可以再来复习一下三远法。三远法由荆浩开创的全景式构图而来，最后把它上升为理论的，正是郭熙。郭熙写了一本书《林泉高致》，是古代有名的一

本美学理论著作。其中解释了什么是三远法：

山有三远，自山下而仰山巅，谓之高远；

自山前而窥后山，谓之深远；

自近山而望远山，谓之平远。

从此，三远法正式变成了一个法则，中国山水画的法则。

展子虔的《游春图》做出了一个秩序标准，"丈山、尺树、寸马、豆人"。一幅画就是一个世界，每一个秩序标准都代表着那个时代画家的世界观，亦或是那段历史时期的秩序，随着时间不停向前，朝代更替，世界观、秩序都会相应变化。

到了宋朝，郭熙，也就是代表皇家形象的画师，制定的山水画秩序是"三大"：山大于树，树大于人；山不大于树数十倍，则山不大；树不大于人数十倍，则树不大。

郭熙其实画的不止是自然，还有人世间。他所处的人世间是一个被皇权统治的人世间，对他来说，主峰是最重要的，"大君赫然当阳，而百辟奔走朝会"。主峰就是皇帝，是皇权，其他山峰围绕它就好，膜拜膜拜再膜拜，画面要体现大国气象，就要包罗万象，又要好看，当然需要精准的构图，也就是秩序。

这种秩序不止体现在山石树木上，也已经严格体现在画中人物的安排上了。《早春图》中一共有十三位人物，分为三个层次。画面中部，一位骑着骡子戴着帽子的人带着几位随从在山中行进①，他们上方依稀还能看到登山人的背影②，似乎在探路，而他们要去的地方，是山中一片红色的建筑群。这里要跟大家强调一下，一定要关注画中的细节，《游春图》中人物的打扮能够帮助我们判断画作的朝代，《早春图》中的建筑，也为建筑学家提供了北宋建筑的第一手资料，所以看画不止是看画面如何好看，画里其实隐藏了很多信息，细看会有惊喜，史书上讲不清楚的、抽象的，画都给你画

出来了。

话说回来，在这队行旅的下方，是几位行脚僧打扮的旅人，戴着斗笠背着行李步行③，看路径，也是向红色建筑群而去。

画面最下方河边，还画有好几个人物。右侧岸边有两个渔夫，应该是父子，儿子在摇橹，父亲在收网④，顺着岸边的大石头向左侧看过去，一位女性刚刚下船，岸边有个小男孩奔跑向她，还有一位长辈女性抱着一个婴儿，也在等她⑤。这几位应该是一家子，其乐融融，他们的家就是大岩石下简陋的茅屋。

这样看就很清楚了。在北宋，"士农工商"是不可逾越的阶级序列，甚至在画中都不可随意调换，士大夫的地位高于僧侣，高于岸边这一家人，老百姓。皇权就是主峰，所有人都要在皇权的庇佑下生活。

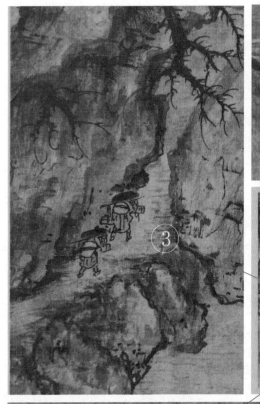

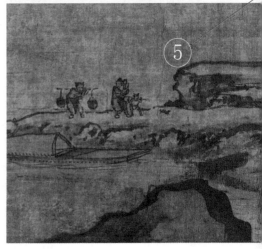

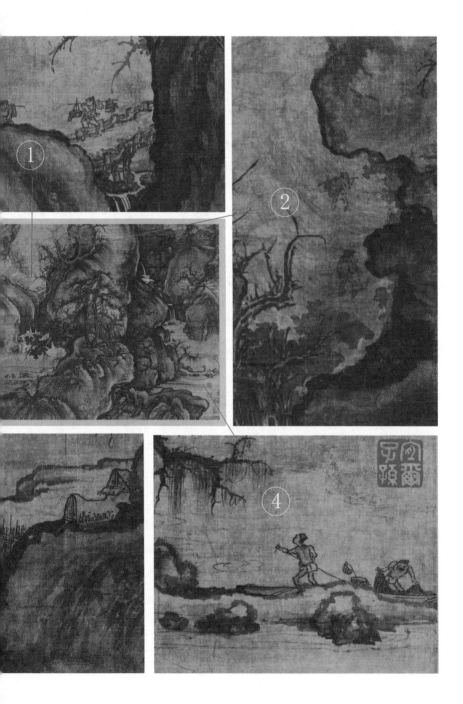

宋神宗很欣赏郭熙，令他整理宫内藏画，郭熙得以看遍前朝绘画，才有这集大成的成就。这幅画是在宋神宗授意下画的，我们开头说过这位年轻有为的皇帝一心要做一番大事业，神宗是带着巨大的压力登上皇位的，他是英宗过继来的皇子，身体又不好，在位三年一直为前朝后宫的权力制衡殚精竭虑，在政治上无所作为。除了个人原因，还有一个原因导致变革迫在眉睫：穷，国库没钱了。面对种种困境，神宗将眼光落向一个叫王安石的人，他做皇帝期间，最著名的事件便是"王安石变法"。所以这幅《早春图》，承载着这位年轻皇帝的野心和希望。

　　接下来的事情我们都知道了，王安石两次被罢相，甚至最后放弃了变法，神宗自己走向前台，亲自主持变法。变法在一定程度上成功了，国库成功扭亏为盈，但一场对西夏战争的失败，不止让一切清零，也成了压死这位皇帝的最后一根稻草，宋神宗抑郁而终，只有三十八岁。

　　随着神宗的离去，郭熙也离开了宫廷，因为接下来的哲宗不喜欢他的画。据南宋邓椿《画继》记载，哲宗时期，郭熙的画甚至被当作抹布擦桌子，大部分壁画也被重新画过，整个宫廷试图消除掉神宗变法和郭熙画作的痕迹，所幸的是，郭熙的画被邓椿父亲救下，而神宗推行的大部分国策，到了南宋还一直在沿用。

作为绘画技法，"三远法"不同于西方绘画中的"透视法"。

透视法模拟人眼，用投影原理，在二维画布上创造三维空间的错觉。例如下图《最后的晚餐》采用了"一点透视法"，消失点位于画面中心，耶稣的头部。整个空间都基于这个消失点来构筑，在画面上表现出"近长远短""近大远小"的规律。

三远法是"散点透视"，突破了人肉眼视角的局限，如果说"透视法"看到的是一窗之景，那三远法是上帝全知视角。比如《清明

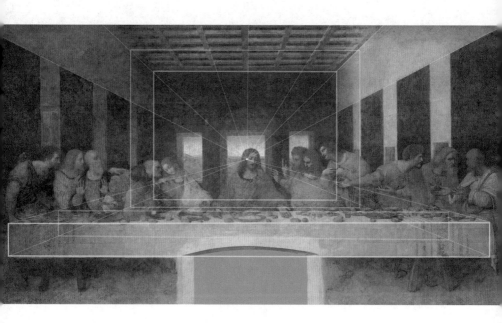

《最后的晚餐》 达·芬奇 / 1495 壁画 / 蛋彩 / 880×460cm / （意）米兰圣玛利亚感恩教堂

上河图》中这座城楼，取的是一个远景平视视角，在肉眼情况下，是无法看到宽大屋檐下的斗拱（黄色区）的。

斗拱是中国建筑中最有特色最漂亮的部分，我猜张择端为了让画面变得更美，选择让正对画面这一侧斗拱"露"在外面，让我们看到了只有站在近处屋檐下才能看到的斗拱，好像亲身站在蓝的部分那个位置一样，这就是"上帝视角"，不严格遵守透视法，在画面中选择一些更入画的角度，组织起来，在保证画面和谐美感的基础上，让观者有身临其境的感觉。

《清明上河图》（局部）·张择端／北宋／绢本／设色／24.8×528.7cm／故宫博物院

李唐·万壑松风图

在中国艺术史上，宫廷院体画这一脉是最先发展起来的，也是最兴旺的，皇家搞艺术，自上而下，总是有优势，在元朝之前，天下的审美是由皇家定的，水平也最高。远至春秋战国时代，青铜器也是皇家才有实力、有资格去做，礼器嘛，天子一个规格，再给诸侯国定一个规格。到了魏晋隋唐，哪怕是从西域传过来的佛教壁画，也要按照首都最时兴的粉本去画，吴道子红就画吴道子，阎立本厉害就学阎立本，外来文化与中国本土文化融合，慢慢就变成了现在的样子。

北宋绘画达到顶峰，宋徽宗把画学纳入科举，平凡百姓家的孩子都可以通过画画进入仕途，宫廷画审美虽然不像西方的宗教画那么霸道，但依然是主流的，甚至是单一的。这当然是因为皇权，中国向来大一统的时间较多，一天子，一天下，另一个原因是中国艺术需要的是艺术家，而不是匠人，古代文盲率高，文化人毕竟占少数。

"靖康之变"，金灭北宋，一夕之间，皇权坍塌了，一直依附于皇权的宫廷画院也消失了，宫廷画家一部分跟着宋徽宗被俘虏去了金地，一部分散落社会，不知道何去何从，李唐就是其中一个。

李唐年轻时在街上卖画为生，一把年纪才考进画院。宋徽宗出题，用"竹锁桥边卖酒家"这句诗作为考题，让画家们作画。许多应试者都集中心思考虑如何重点表现酒家，所以大多以小溪、木桥和竹林作陪衬，画面上应有尽有。李唐则不然，他别出心裁，在画面上巧妙地画出一弯清清的流水，一座小桥横架于水上，桥畔岸边，在一抹青翠的竹林中，斜挑出一幅酒帘，迎风招展。李唐这幅画虽然并未画出酒家，但他把酒家深藏在竹林之中，深得诗句中"竹锁"的意趣。结果，李唐得了第一名。他考进去的时候，也不知道马上就要亡国了。李唐是北宋最后一位有名的大画家。

《万壑松风图》是李唐五十八岁时的作品。他自认为师承宋初著名画家范宽，笔下尽是北方的大山大水，这幅画显然受到了范宽的影响，构图直上而下，视觉感是仰视的，这幅画好像是《溪山行旅图》的一个局部放大，依旧气势撼人。

那么既然是学范宽，我们好像在画上看不到范宽惯用的技法雨点皴，但风格又非常相似。这就是李唐的巧思了。他把雨点皴拉长，把大雨滴变成了连绵不断的长线，这个技法，叫作"斧劈皴"。

李唐在画岩石的时候把毛笔弄干，横着在纸上刷出来，这样画出来的石头，显得非常坚硬结实，像用斧子劈出来的一样，所以学名——"斧劈皴"。

宋画与唐画最大的区别是空间感，这幅画虽是李唐为迎合宋徽宗趣味而画的"仿古"之作，却无不体现出宋画的空间美，气韵融合、平静。

气韵，是中国水墨的代表性美学准则，也是宋朝"格物"精神

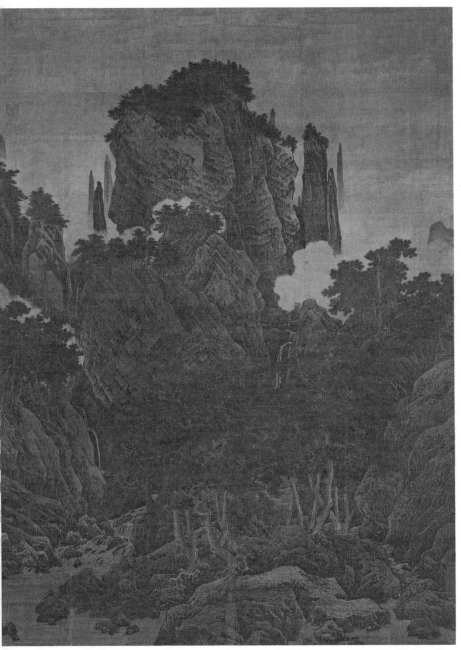

《万壑松风图》　南宋／李唐／绢本／设色／187.5×139.8cm／台北故宫博物院

的表达方式之一。满山的云气，从山后岩顶悠然升起，涌出山头，飘逸在松林山峰之间。画中云雾的留白十分自然巧妙。留白是制造中国画气韵和空间感最最重要的"道具"之一，千万不要一心只想把整张画纸涂满，点到为止，才能给人无限的遐想和回味。

留白不仅把群山的前后层次感划分出来，还使画面有了疏密相间的效果，也使整个气氛上有了柔和调剂的一面，不会因为太密、太实而给欣赏者造成窒息的感觉。云气贯穿在整个画面之中，动静结合，一派生机。

在画中，一座尖耸的远峰上题有"皇宋宣和甲辰春，河阳李唐笔"的隶书落款。宋朝之前，画家不会在画上写自己的名款，到了宋朝，画家为了不破坏画面的完整性，会在山峰上，树叶之间把自己的名字藏进去，不仔细看还以为是山石或者树木的纹理，这是画作断代非常重要的标准之一：宋朝之前无签名，宋朝之后有签名。

按时间推算，作品完成于公元 1124 年皇室南渡之前。此图历经宋内府、贾似道、明内府，以及梁清标等有序递藏。

这幅画画完没多久，"靖康之变"爆发，北宋灭亡。金人攻陷了汴京，掳走徽宗、钦宗，同时也掳走了上百名画院画师和技师，李唐被迫前往北国。

别看已经年过半百，李唐传奇的一生这才拉开序幕。

宋徽宗唯一一个没有被掳走的儿子赵构在南京称帝，很多北宋老人听说，纷纷从金营中逃回。李唐也冒死从北国逃出，长途跋涉，追寻赵构。当时，李唐已经六十多岁了。

这一路，经过太行山，李唐遇到了抗金的部队，结识了一个叫萧照的抗金英雄。

皇帝都被俘虏了，国都没有了，说是抗金英雄，其实呢，就是些无处可去组织在一起的散兵游勇，学梁山泊好汉落草为寇了，没钱的时候就在山里打个劫，遇到金人当然更要打——要不是他们，何至于落到这般田地。

话说李唐颤颤巍巍地在太行山里逃难，就碰上了萧照他们这伙人。他们抓住李唐之后翻遍行李，找不到值钱的东西，反而翻到了一大堆画笔、颜料。

萧照这个人还是个绘画爱好者，发现原来眼前的老人居然是大名鼎鼎的李唐，于是救下李唐，一路护送他到临安，就是现在的杭州。路上也没闲着，强盗做了好学生，一路上跟李唐学了不少本事。台北故宫博物院藏有萧照的一幅《山腰楼观图》，要说是李唐画的也不是不可以，《芥子园画谱》说他的画风"其画笔健墨重……风格酷似李唐，几於乱真，系李之嫡传"。最后，萧照随李唐一同加入了南宋画院，成为一名画师。

此时赵构也刚到临安，被金人追得四处逃亡，好容易安顿下来，哪儿还有心思搞艺术。李唐心想算了，重操旧业吧，不给政府添麻烦，就在街头卖画。那时候，百业萧条，画卖不出去，李唐日子过得十分艰难。

十六年之后，南宋国力恢复，重开画院，李唐再入画院，这时候他已经快八十岁了。

中间几十年的岁月就这么蹉跎过去了，宋徽宗赵佶辛辛苦苦创立的画院几乎等于一片废墟，这时候李唐就显得特别珍贵了，他可是北宋画院的独苗苗，南宋画院的兴亡全系于他一身，后辈们嗷嗷待哺，这接下来的画，到底该怎么画？

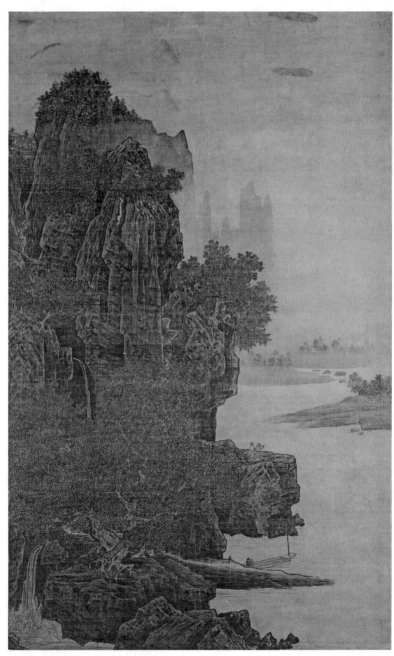

《山腰楼观图》　南宋／萧照／绢本／水墨／179.3×112.7cm／台北故宫博物院

这时南宋，偏安一隅，国势逐渐稳定，在这富庶之地过着安居乐业的日子，从这两幅画的名字也可以看出人们似乎已忘了伤痛，这两幅画画的是南方的秀美山水，虽笔锋依旧凌厉，但画风变得柔和起来。

《清溪渔隐图》，为李唐到南方后（即南宋）八十岁时的作品。一定程度上延续了他在北宋时期的绘画风格，依旧棱角分明，但明显不是大山大水了，表现对象换成南方平远缓和的山势，也显出老年心境的平和淡泊。

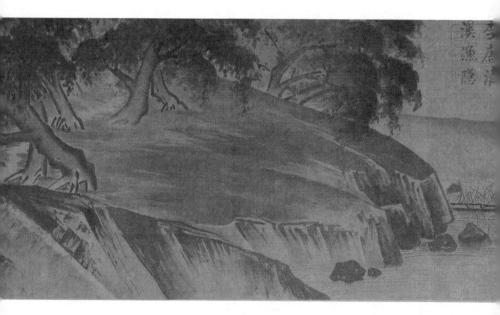

《清溪渔隐图》 南宋／李唐／绢本／水墨／25.2×144.7cm／台北故宫博物院

李唐是宋徽宗一手发掘的，七十多岁高龄的时候还不远万里长途跋涉找到新皇帝，忠心可鉴。南宋朝廷无力复国，一位八十多岁的老画家，他所期望的，不止是晚年过上安稳的日子，可惜手无缚鸡之力，只好在画中横扫千军，恨不得用"大斧劈"抗金御敌。斧

劈皴也成为后世鉴定书画年代的一个关键。画中使用"小斧劈"的，可能是北宋时期的作品，使用"大斧劈"的，肯定是南宋以后的作品了。

幸而南宋画院，还有这样一位北宋遗老做老师，他培养了一大批杰出的画家，如夏圭、马远、刘松年……他们被称为"南宋四家"，一直到现在，中国传统山水画基本上也离不开斧劈皴。

南宋是宫廷画院最后的辉煌，事实上，南宋画院的画风已经完全继承了苏轼一派文人画的风格，从大格局变成了小清新，整个国家像敏感的诗人一般，忧郁起来。

王希孟·千里江山图

关于《千里江山图》的研究和讨论，想必大家已经读了很多了。我只单纯围绕这幅画，用前面讲到如何鉴赏绘画的方法，重新将它读一遍，像第一次看到这幅画一样。

首先是颜色。我们之前说过，宋朝之前的绘画以青绿色为主，叫作设色。五代末北宋初年，南北派山水诞生，统一一点便是用黑白水墨，不再过多使用颜色。而《千里江山图》是设色山水长卷，并且长达十一米，这在五代之后非常少见。

唐朝多使用青绿山水是皇家需要，大小李将军的青绿山水，显示金碧辉煌之意。从设色到黑白水墨，是审美情趣发生了变化，黑白水墨山水画是由文人创造的。荆浩为了躲避五代十国战乱，在深山隐居，画画只为自己不为皇家，所以也就不需要用颜色来表达皇家气魄。逐渐，黑白两色成为主流。事实上，青绿山水并没有消失，赭石、石青石绿、朱砂、珍珠白、黑色依然是皇家爱用的颜色。

皇家爱用的这五种颜色大有来头，朱砂为红，赭石为黄，石青为蓝，珍珠白为白，黑色为黑。这五种颜色对应金（白）、木（青）、

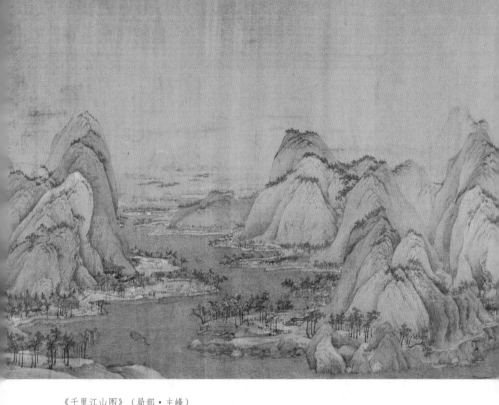

《千里江山图》（局部·主峰）
北宋／王希孟／绢本／设色／51.5×1191.5cm／故宫博物院

水（黑）、火（红）、土（黄），也就是所谓的五行，它们相生相克、循环往复、生生不息。

宋徽宗本人笃信道教，除了宠臣蔡京，他还有一位国师，是个道士，名叫林灵素。这位林道士原本是苏东坡苏大学士身边的一个小小书童，在开封城里混迹，天天与人斗法，慢慢有了些名气，得宋徽宗召见后，凭得好口才，被徽宗封为国师，徽宗更是自称"教主道君皇帝"。

西方古代绘画题材都与宗教有关，主要目的是宣扬教义，把《圣

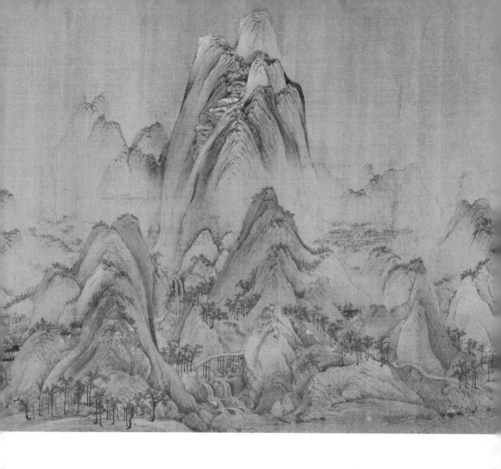

经》故事用更直观的方式表现出来，或者给信徒制造一个无比美好的天堂，中国的佛教道教壁画也是如此。那么皇家宫廷山水画主要描绘的是什么呢？是仙山，是那个他们永生之后会去的地方。

宋徽宗命王希孟画下的"千里江山"是海外仙山，从颜色到布局都严格遵守道教之道。

《千里江山图》虽是长卷，依然在画面中央有主峰矗立，象征着主君也就是宋徽宗。周围群山环绕，是他的臣子臣民。群山凑成一个灵芝的样子，灵芝在道教中是一种仙草，吃了可以得道成仙，主要生长在昆仑、蓬莱这样的仙山里。

海市蜃楼般的仙山之间还修建了一座跨江大桥，像彩虹般将两

组群山连接起来，桥的尽头有一座神秘的宅院，周围不时有白衣隐士在山间活动，或走或停，各个潇洒自在。白衣人当然就是生活在仙境中的神仙，或许宋徽宗想象自己就是其中一位。

接下来是技法。

皴擦法直到北宋初年才定型，唐朝山水画多勾线敷色，比较简单。《千里江山图》中的山石看上去好像使用的也是勾线敷色法，与《明皇幸蜀图》中的山石并无区别。仔细看，才会发现大片夺目的青绿之间，有细细的墨线纹路，包含了前代所有的皴擦技法，低矮连绵的群山以披麻皴为主，高大的主峰断崖用斧劈皴，树木多用蟹爪皴，连水纹都是一笔一笔画出来的。特别是院子的篱笆和小人儿，人只有一粒米那么大。我们现在看得很清楚，是因为放大了。宋朝可没有用放大镜画画这回事，王希孟靠着肉眼，一笔一笔画上去，篱笆工工整整，连小人儿在做什么我们都看得一清二楚，非常厉害。怪不得宋徽宗自叹不如，技法不难，只是基础，难的是耐心、细心和勇气，十米长卷，王希孟一人，半年就完成了。

所以传说，王希孟画完这幅画就死了，年仅十八岁。

说到王希孟，牵扯出了关于这幅画最后一个，也是争论最多的一点："王希孟"到底存不存在？这就用到了我们一个鉴赏书画法宝：流传有序，看题跋。

《千里江山图》画尾部有一段非常重要的题跋，是蔡京所书，交代了以下几点：

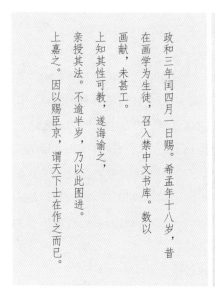

政和三年闰四月一日赐。希孟年十八岁，昔在画学为生徒，召入禁中文书库。数以画献，未甚工。上知其性可教，遂诲谕之，亲授其法。不逾半岁，乃以此图进。上嘉之。因以赐臣京，谓天下士在作之而已。

时间：政和三年（1113年）闰四月一日

画家：十八岁的希孟

这幅画这么来的：王希孟本是个书库的小童工，后来由老板宋徽宗亲自调教，半年就画出了这幅画，老板一高兴就赏我了。

关于王希孟在宋朝的记录，只此一条，说明这幅画的第一位收藏者是蔡京。是谁把小小书库杂役王希孟发掘出来的呢？传说，王希孟是蔡京送给宋徽宗的礼物。那么就不难解释为什么宋徽宗会把

这幅画赏给蔡京了，蔡京发现一块璞玉献宝给皇帝，说王希孟"未甚工"，宋徽宗打磨了半年，教导有方，璞玉成了大器，皆大欢喜。

宋徽宗和蔡京的关系本就好几层，第一层肯定是君臣，第二层是艺术知己，宋徽宗本人是艺术家，也爱才，蔡京的书法、文采都令他欣赏不已。二人惺惺相惜，蔡京基本上就是宋朝的文艺委员，负责编撰《宣和画谱》，对宋徽宗以及画院其他画家的作品贡献审美。宋徽宗甚至还把他俩搞文艺的事情画进画里，就是那幅著名的《听琴图》，处成了家人。从宋徽宗的角度，赏赐这幅画，既是皇帝对臣子的奖赏，更是投桃报李，艺术家之间深厚的情谊。

宋朝灭亡后，《千里江山图》流落民间，后被清朝大收藏家梁清标收藏，题"王希孟千里江山图"，画上还有多方他的收藏印可作证。这幅画也被梁清标献给了乾隆皇帝，自此收入清内府收藏。

画上的证据都为真，世人也许是不太相信有这样的十八岁的天才少年，"进得一图身便死"，还说可能是宋徽宗自己画的，假托王希孟之名，纷纷扰扰。我是不太相信这种说法的，我觉得是宋徽宗和王希孟共同的作品，王希孟得宋徽宗悉心教导，在他授意下画出《千里江山图》，宋徽宗借王希孟之"艺"，完成自己构想的蓝图，缺少他俩任何一人，都不会有《千里江山图》。

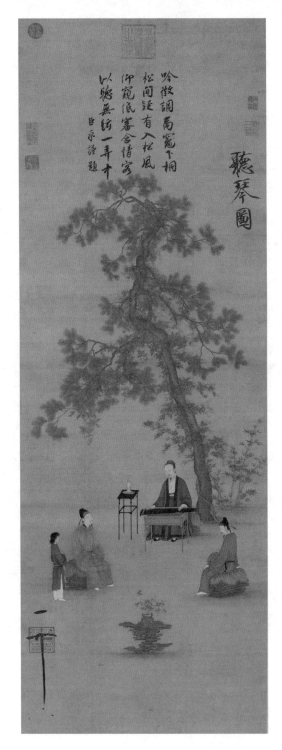

吟徵調商竈下桐
松間疑有入松風
仰窺低審含情客
以聽無絃一弄中

　　臣京謹題

聽琴圖

《听琴图》　北宋／赵佶／绢本／设色／147.2×51.3cm／故宫博物院

《辋川图》（郭忠恕摹本）（局部）

北宋／郭忠恕／绢本／设色／30.8×438cm／（美国）弗利尔美术馆

宋朝文人画·从王维到苏轼

宋朝苏东坡提出"文人画"概念，他拉来王维背书，说王维是文人画的祖师爷："味摩诘之诗，诗中有画；观摩诘之画，画中有诗。"他要让文人们画出胸中丘壑，把心解放出来，不再只为应付皇帝宫廷，不再只用眼睛画画，要用心去画，作画如作诗。

王维在安史之乱后，买下了宋之问在蓝田的别墅，起名"辋川别业"，隐居在此，写下很多好诗，集为《辋川集》。

他画在辋川清源寺上的壁画《辋川图》早已被毁了，苏轼应该有缘得见。流传至今最贴近原本的是宋人郭忠恕摹本，算是图画版的《辋川集》，可以跟《辋川集》对照着看。

《辋川图》以俯瞰的视角，描绘了一片如仙境一般的桃花源。画面布局有一个很大的特点，就是房子都在群山环绕之中，群山的排列也十分讲究，好似有什么玄机。王维礼佛，唐代兴道教，他晚年也修禅，所以对风水十分有研究，所以他画画不止是在画自然风景，也在画面上布兵排阵。技法上也尽量贴近唐朝山水画画法：先勾线再敷色，没有明显的皴擦，也没有北宋喜欢的大山大水式构图，

以山水长卷形式缓缓展开。

　　郭忠恕摹本分为六个部分，与王维的《辋川集》中的诗完全一致，其中这首《鹿柴》"空山不见人，但闻人语响。返景入深林，复照青苔上"，完全符合苏轼说的"画中有诗，诗中有画"。王维画中的辋川，与诗句十分吻合，亭台楼阁与群山融为一体，庭院里，红墙蜿转，古朴宁静；庭院外，白云与河流相会在天地之间，宁静

致远，气象万千。整幅画再也感受不到金碧辉煌之感，只有一种冷峻宁静的自然之美。

"诗中有画，画中有诗"是文人画最重要的特点，就像唐人写诗一样，一幅画表现出来的品质是由创作者个人的修养以及他所处的环境来决定的。从此，为表达自己的感情而作的画，即文人画。

在宋代以前，作画主要是宫廷画师的责任，不但文以载道，画也要载道，诗和画还没有同台。顾恺之要画教化女子的《女史箴图》，吴道子画佛像壁画是讨生活，好容易入了宫当了官却"非诏不能画"，痛苦不已。直到王维开启了简淡、平实而又韵味无穷、打动人心的诗歌之风，将诗与画完全相融了。

苏轼跟王维很像，有些英雄惜英雄，从艺术层面来说，苏东坡就是宋朝版的王维，他们都是天才艺术家，如今只有诗文传世，书画真迹都已失传。王维的诗特别适合入画，"行到水穷处，坐看云起时"。你明明知道有写诗之人，却在诗中丝毫感觉不到人的踪影，只有无穷的自然。"行""坐"两个起始字把人物动作交代明白，合在一起就是一个连贯的空间，在山中行走，顺着山间小河逆流而上，突然河水消失了，尽头出现一片开阔之地，那就坐下看看云吧，非常适合入画。

在大唐绚烂的色彩和喧嚣的艺术中，王维的安安静静十分难得，他是灿烂到极致的一种回归，不再迷恋庙堂之上的权力，选择一块无人之地隐居，回归自己的内心。苏东坡观赏过王维隐居时的画作《辋川图》，两人经历有颇多相似，他懂王维，所以才能极其准确的抓住王维诗画的精华。

苏东坡写过多首关于王维书画的诗，他还是幸运的，只隔了几

百年，还能欣赏到王维的画，而今人只能靠苏诗去想象。苏东坡为了弘扬他的偶像王维诗画精神，写了多首亦诗亦评的诗文，比如这首《王维吴道子画》：

何处访吴画？普门与开元。

开元有东塔，摩诘留手痕。

吾观画品中，莫如二子尊。

道子实雄放，浩如海波翻。

当其下手风雨快，笔所未到气已吞。

亭亭双林间，彩晕扶桑暾。

中有至人谈寂灭，悟者悲涕迷者手自扪。

蛮君鬼伯千万万，相排竞进头如鼋。

摩诘本诗老，佩芷袭芳荪。

今观此壁画，亦若其诗清且敦。

祇园弟子尽鹤骨，心如死灰不复温。

门前两丛竹，雪节贯霜根。

交柯乱叶动无数，一一皆可寻其源。

吴生虽妙绝，犹以画工论。

摩诘得之以象外，有如仙翮谢笼樊。

吾观二子皆神俊，又于维也敛衽无间言。

这首诗作于嘉祐六年（1061年），是宋仁宗在位期间最后一个年号，这一年，苏轼出仕，正是欣欣向荣准备大展宏图的年轻人模样，诗也写得干脆，说书画艺术品真切不真切有个术语叫作"大开门"，这首诗也可以这样形容，大开门。没有一句铺垫，直奔主题。

诗中提到了两位唐代大画家，吴道子和王维。普门与开元指的

是今陕西凤翔县的普门寺和开元寺，分别留有吴道子、王维的壁画。"吾观画品中，莫如二子尊。"全是夸赞的话，先说吴道子笔力雄浑，气势撼人，再说王维佛心佛笔，如他的诗一般的平静醇美，万籁俱寂。后面这一句是整首诗的诗眼，也是苏轼极力想表达的观点："吴生虽妙绝，犹以画工论。摩诘得之以象外，有如仙翮谢笼樊。"

吴道子和王维，真是不好拿来相提并论的。王维的母亲崔氏出身于大家族，王维小小年纪就靠诗文在长安名声大噪，也有家人助力，他的朋友圈便是长安城中最核心的人物。唐朝虽然已有了科举制度，但像李白那样不停地写应酬诗求介绍，想靠诗文做官的诗人不在少数。王维具有天生的优势。还有一点很重要，苏轼的"文人画"最重要的那个字是"文"字，画家要有文化，这是一个基本要求。这首诗明显抬王维贬吴道子，文人画是文人之间的游戏，不为讨好皇权，不做利益交换，只为展示自己的审美，看似没有要求，实则门槛极高，是大文人们之间的游戏。

文人画发芽在唐朝，成长在宋朝，这是宋朝艺术的一大变革。自此之后，中国艺术不再只有皇家艺术即院派，出现了院派和民间文人画派两条道路，用现在的话说，体制内、体制外，延续至今。

文人画结果在元明清，我们熟悉的已成天价的齐白石作品，就是正宗成熟的文人画。从简单的元素来说，成熟的文人画要包括四点：诗、书、画、印。这个我们讲元明清时代会仔细分析。

宿雨清畿甸

朝陽麗帝城

豐年人樂業

隴上踏歌行

《踏歌圖》 南宋／馬遠／絹本／設色／192.5×111cm／故宮博物院

马远·踏歌图

　　跨越了李唐时代，南宋的审美才算确定下来。北宋到南宋，兵荒马乱之后复归宁静，好像一切都从未变过。到宋宁宗时期，南宋的人口达到峰值，人民生活安定富裕，先不去想那一半国土，这一半至少安居乐业。

　　马远的《踏歌图》是典型的南宋院派山水画，一角山水，画不铺满，专门留出写诗文的位置。上部宋宁宗手书：宿雨清畿甸，朝阳丽帝城。丰年人乐业，垅上踏歌行。这是王安石的诗。

　　这首诗是写在画心上的，书法与画面融为一体，印证了苏东坡说的那句：诗中有画，画中有诗。

　　宋宁宗的这首诗是为《踏歌图》作的题跋。请大家回忆一下之前我们一起看过的那些画，题跋都写在画尾部，不会写在画心，作者更不会签名，怕破坏画面的完整性和美感。到了北宋时期，像范宽、崔白、李唐，会找一个不起眼的角落，山峰上呀，草丛中呀，很巧妙地留下自己的名字，如同山石树木纹路，不仔细看根本看不出来。北宋苏东坡提出"文人画"理论，开始将意境和笔墨意趣提

高到第一流的审美中去。"诗中有画，画中有诗"，意思就是作诗要给人画面感，作画要有诗的意境。中国水墨画用毛笔作画，讲究线条，每一笔都带有画家的情绪，用笔十分讲究。因此，到了南宋，题跋诗作为书法也开始出现在了画面中，和绘画成为一体，在构图的时候，就会留出题诗的位置，所以大家现在应该明白乾隆的题诗为什么那么像违章建筑了吧，人家根本没有预留空位呀。

这种将题跋写在画心上，与绘画融为一体的构图方式，到了元代开始大面积盛行起来，成为文人画的标配。南宋院派文人画与元明清文人画最大的不同是，院派画家只负责画的部分，诗文由皇室成员完成，一般是皇帝或者后妃。这样做有两个原因，一个是皇室画家不擅长写诗，或者书法不行，与画不配。二是他们经常接命题作文，比如《踏歌图》应该是宋宁宗让马远根据王安石的诗文所作。元代之后的文人画更纯粹一些，基本实现了苏东坡的理想，在艺术审美上，不再为皇家服务，为自己而画，让画画像写诗一样自由，把笔墨当诗。这在技术上提高了难度，讲究诗书画三绝，画家光画得好书法不好，也是不能过关的。最重要还要会作诗，能作一手好诗是古代文人的硬指标。

《踏歌图》是马远代表作之一。画面上半部分高峰耸入云端，烟雾缭绕，宫阙若隐若现，宛如仙境，下半部分山间小路上，村民们边舞边歌。一位老者敞着衣衫手舞足蹈，手里还拄着拐棍，身后随行两位，一位抓着另一位的腰带，似乎努力在统一节拍，最后面那位低着头，背着个葫芦，手脚也没闲着，小桥的尽头，两个小娃娃看着这四个人乐坏了，也试着跟他们一起跳。踏歌是民间的一种娱乐形式，农民们干活之余自己搞点娱乐活动，手舞足蹈地唱唱山歌。马远是画院画师，画画主要是为了取悦皇帝，他用这幅画告诉主子：您看您天下治理得多好，国泰民安，风调雨顺，百姓安居乐

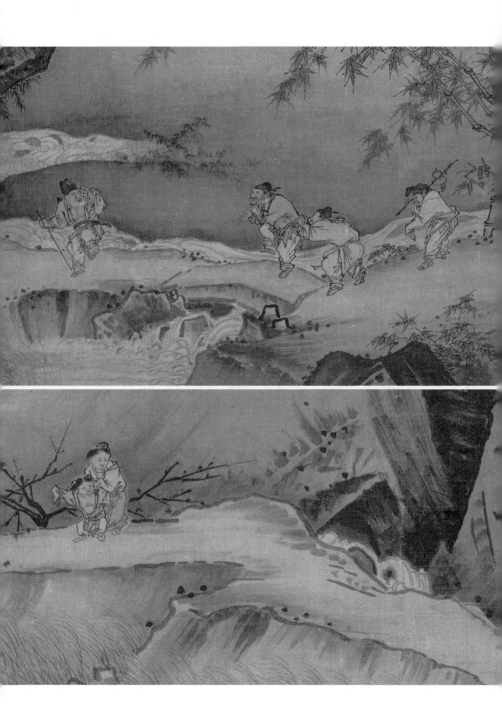

业，您太棒了。

大家仔细看看画中山的画法，是不是很眼熟？他沿用的就是李唐的大斧劈皴，用干笔蘸浓墨横着扫出山石纹理，灵秀动人，妩媚但不造作。

自北宋后期马贲开始，马家先后有五代人在皇家画院供职。马远曾祖马贲是宋徽宗时期著名的佛像画家，世称"佛像马家"的后人。祖父马兴祖是绍兴年间宋高宗的画师，不但擅于画画还精于鉴别古代文物，高宗赵构每寻获到名画卷轴，都得让他辨认真伪。马远的哥哥马连宁是宋宁宗时期画院的画师，马氏一族关系着宋朝画院的兴衰荣宠。

马远有一个外号，叫"马一角"，这跟他的构图有关。

打开这幅《山径春行图》，"马一角"就跃然纸上了，画的左下角很忙，右上角很闲。一位儒雅的文士，一个背着琴的小童，一棵刚抽出新枝的柳树，引来两只欢乐的小鸟，诗人望着远方，柳枝飘向同一方向，右上角则是宋宁宗亲自题的诗：触袖野花多自舞，避人幽鸟不成啼。好像文人此时的内心独白。这样的构图为画面增添了很多画外的内容，以有限的笔墨描绘出无限的气韵，非常高级，典型的中国式留白。

南宋与北宋绘画从构图上就很好区分，北宋是大山大水全景式构图，南宋是一角式构图。发生这样的转变有两个原因。一个是地理上的，北宋都城地处北方，北方山脉高大，所以构图都是以大山大水为主。被赶去南方之后，南方山水俊秀平缓，所以就以小山水为景。

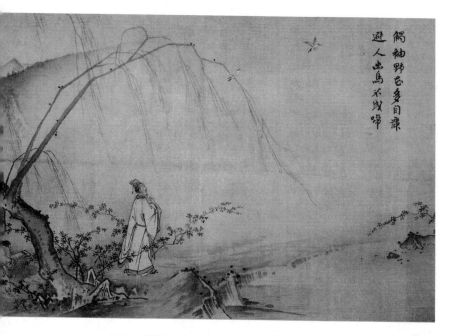

《山径春行图》　南宋／马远／绢本／设色／27.4×43.1cm／台北故宫博物院

还有一个原因就是历史背景。北宋那是一统江山呀，普天之下莫非王土，那种气势，只有大山大水能表现。南宋偏安一隅，可不就只剩下残山剩水了。所以，一角山水也有残山剩水之意，表达国破家亡的悲伤之情。

马氏家族的山水受到无数爱好者的追捧，他们不但在本土获得盛名，即便在国外，几个世纪以来，他们的作品也是西方人眼中最熟悉的中国水墨。

除了画山水之景，马远还擅长单独画水。水是流动的，有形也无形，是世界上最难掌控的物体之一。大家应该都知道葛饰北斋的《神奈川冲浪里》，马远的《水图》要比他早七百多年，宋朝时，中外交往密切，来往贸易频繁，他们的一些作品被旅客和商人带到

马远《水图·黄河逆流》　　　　　　葛饰北斋《神奈川冲浪里》

国外，先到日本和韩国，又不断被模仿，竟成为整个一派山水画的模本，以后又被带到欧洲，逐渐变成中国绘画的正统形象。马家山水，毫不夸张地说，绝对是中国山水画在世界艺术领域的颜值担当。

　　南宋院派四大金刚，"李刘马夏"，后面两位经常被相提并论，史称"马夏"，马为马远，夏为夏圭，都师承李唐。师承这件事从来不会骗人，大斧劈皴像基因一样融化在"马夏"的画中。二人的厉害之处是在这样的大框架下，还有创新。马远用湿笔，夏圭善用秃笔。马远的画带有江南独有的气质，虽然湿漉漉的，但天色分明，每一笔都有重点，干净清晰。夏圭的秃笔用笔简略，这幅以王维"行到水穷处，坐看云起时"诗意画成的《坐看云起图》，前景简略，用笔其实都在中景淡墨之中，前景的松树不像马远"马拖枝"那样摇曳生姿，而是在墨色上下功夫，正反两面树枝浓淡对比明显。他应该是先用秃笔淡墨画出全画，再慢慢加浓，适可而止，画中人物也没有清晰的面容，几笔画出，这种克制再克制的笔法，才能衬托出"水穷处""云起时"无尽的意蕴，相比马远，夏圭没有那么工，没有那么浓重的院派气息，所谓院派气息就是追求工整，不工整，倒添了几分野逸的意趣。

马远的儿子在多年后画过同样题材的画，册页装裱，左边是宋理宗题王维诗，右边是马远的儿子马麟所画《坐看云起图》。传说马麟的多幅作品都是父亲马远代笔，这幅画是马麟晚年所做，已经完全形成了自己的风格，这幅画既有马远的用笔精细，又有夏圭的简略野逸，斧劈皴被缩小到一块小石头的范围，只用湿笔浓墨画出山的一边，做个意思，画中人的姿态也更为放松，笔愈简而意更高，很考验画家的用笔和构图能力，马麟不负父亲重望。

　　元明两代文人也很难达到南宋诗画的水平。南宋诗画宁静、暖

《坐看云起图》

南宋／夏圭／绢本／设色／50×53cm／（美国）克利夫兰艺术博物馆

昧，克制到总让人意犹未尽，同时能瞬间把你带入一种情绪里，让你领略到四季之美。"无声诗、有声画"，最好的唐诗配最好的画家，这是后世不能相比的。倪瓒、黄公望往往是将自己的直接经验传达在画面上，笔墨敏感有个性，可技术上达不到"南宋四大家"的水平，艺术永远达不到完满。此事古难全。

《坐看云起图》

南宋／马麟／绢本／设色／33.3×40.5cm／（美国）克利夫兰艺术博物馆

米友仁 · 潇湘奇观图

宋神宗之后，绘画走向了两个方向，一个是院派，从李成郭熙一脉传下来的，王希孟当然是典型的院派，为皇家服务。还有一派是萌芽中的文人派，以苏东坡、王诜、黄庭坚这些大文人为中心，上溯到唐朝王维，为自己而画，画心中所想，画画如写诗，以才服人，不应酬不逢迎，在官场上毫无用处。这两派矛盾很深，主要是因为政见不同。米芾、米友仁父子因为毫无政治抱负，能跟这两派都搅在一起，取二家之长。

"苏黄米蔡"中的"米"是米芾，他的母亲是宋神宗的乳娘，一般能担任这项工作的女人也不能是普通百姓，得出身贵族，宋神宗和乳娘关系亲厚，所以更厚待米芾，经常给他些富贵闲职挂着。米芾呢，除了书法绘画金石，对其他一切都装傻充愣，外号"米癫"，宋徽宗、蔡京、苏东坡都非常喜欢他。

米芾初学唐人颜真卿、褚遂良，得了法，但不出挑。苏轼任杭州太守，途中米芾来拜见，二人在书法上过了几招，苏轼点拨他：学晋。米芾恍然大悟，往源头上找。晋人如王羲之，从古碑上找笔法，

一样的道理。米芾的字有一个特点：刷。宋徽宗问他苏黄米蔡四个人字如何，答"蔡京不得笔，蔡卞得笔而乏逸韵，蔡襄勒字，沈辽排字，黄庭坚描字，苏轼画字。"徽宗复问："卿书如何？"对曰："臣书刷字。"

"刷"这个字形象地描述了他是如何运笔的，我们经常会说刷墙、刷牙，直来直往，说他中锋运笔，运笔极快，完全跟着笔下的线条结字，先不考虑结构，让线条自然生成。"刷刷刷"，想想这个声音，中锋运笔落在纸上就有千钧之力，产生像碑刻金石一般坚硬的质感，凭借多年研习书法的肌肉记忆，结构并不是问题，米芾只需让他多一些自己的东西就成了。

《岁丰帖行书》 北宋 / 米芾 / 纸本 /31.7cm×33cm /（美国）普林斯顿大学艺术博物馆

可惜并无米芾绘画作品流传于世，幸好米友仁留得一幅《潇湘奇观图》，遗传了父亲的艺术细胞，又得米芾亲自教导，凭着这幅画，米家父子在院派和文人派之间挣得一席之地。

打开这幅画，是不是感觉云山雾罩，跟之前我们看到的山水画完全不一样？不管是"荆关董巨"四位大师，还是范宽郭熙，甚至是宋徽宗，我们还是能看到他们画中的线条，勾线也罢、皴擦法也罢，又再多的花样，都无法避开"造型"这件事。

《潇湘奇观图》中，居然完全看不到线条，好像不曾有人画过，这山水竟是从纸张中自然生长出来，或是幻觉，自己根本就置于山水之中。

整幅画没有一点具体细致的描画，见山不见山，见水不见水，更没有一棵具象的树木。全篇淹没在烟雨迷蒙之中，云雾和山融为一体，在山峰中流动。随着云雾的流动，山形逐渐显露，延绵展开。画家用浓墨和淡墨来制造远山和近山的空间感，用云和山的交融体现造化的生机，奇景之奇，刷新了中国水墨山水画的表现方式。

米友仁是怎么做到画出了山，又看不出山的轮廓的线条的呢？其实很简单，米家父子发明了一个新的皴擦法，叫"米点皴"，又叫"落茄皴"。我们来看看山的细节，米友仁是用画点点的方式来将山堆积成形状的。

《潇湘奇观图》（局部）　南宋／米友仁／纸本／水墨／19.8×289cm／故宫博物院

　　他用毛笔在纸上打横点"茄子"形状的小点，堆砌成山的模样。解决好这个问题之后，他又觉得皴擦法画出的山水画都显得太硬朗，不够唯美，不能表达那种直抒胸臆浩瀚无边的情怀，就把纸打湿后再用米点皴来堆砌山的形状，这样墨和水在纸上交融自然的散开，就会有烟雾迷蒙的效果，似隐藏在云雾之中，若隐若现。这种山水画派叫作"米家山水"。

　　米家父子从纸、水、墨这三个最简单的元素入手，并没有拘泥于中国水墨自古以来以线条为美的审美观，而是化有为无，回到起始点，用最朴素的手法，去表现真实。画点点看似简单，但它最神奇的魅力是，你手画的点，印出独特的形状，下一个必定与上一个不同，每一个点点都呈现一种自然的状态，这些自然堆积在一起，

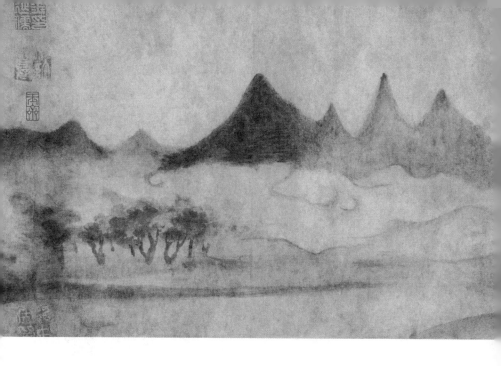

就像自然生长出来的脉络，非人工所能为之了。

米有仁把他画画的过程和状态称为"墨戏"——笔墨游戏而已。《画继》曰："点滴烟云，草草而成，而不失天真。""天真"这个词，是对画家作品最高的褒奖，也是画家追求的终极目标。

我们看郭熙的时候看到了李成，知道他每一笔是从那里来的；看米家父子和其他文人派画家，只看到了他们自己，看到了自由。

宋朝待知识分子宽厚，米家父子不涉党争，外加三大法宝行走江湖：才华横溢、天真执拗、装疯卖傻。

据说米芾迷恋奇石向石头行大礼，甚至还称之为"石兄"，因此被罢了官都无怨无悔，米芾知无为军后，为官清正，但是他的上司知州则是一个搜刮民财的老手，把地方百姓搞得民怨鼎沸，人们给他起了个外号叫"面老鼠"，米芾非常瞧不起这位知州大人，与

其没有私人交往，但是，按照宋朝的规矩，每逢单日他就要到州衙去参拜州官。这使米芾很不舒坦。想来想去，米芾想了个办法。平日米芾喜爱收藏，也收集了一些奇石异物。他让自己的书童秦礼摆上那些石头和异物，自己穿上朝服，对石头拜了几拜。米芾拜石的时候，嘴里还念念有词"我参拜无知的石头，因为石头是干净的，也不拜你肮脏的'面老鼠'"。米芾拜过石头后，心情好受了许多，然后再到州衙去议事。从那以后，米芾每逢单日，就参拜石头。

说"癫"，其实是一股不愿入世的傲劲儿。

米芾死之前，把他喜欢的古玩字画都烧掉了，就好像知道自己要死一样，还准备好一副棺材，吃喝拉撒都在棺材里，死前七天，沐浴焚香。死的那天，他把亲戚朋友都请来，举着拂尘说："众香国中来，众香国中去。人欲识去来，去来事如许。天下老和尚，错入轮回路。" 说完扔掉拂尘，合掌而死。

徐悲鸿先生曾高度评价米家父子的创作，称之为"世界第一印象主义画家"。米家父子受董源影响颇深，董其昌称董源"天真"，天真之处是因为能让看画者忘记笔墨，只沉浸在画境之中。我第一次看到莫奈的池塘，走近细看，油画笔刷出的痕迹与米友仁的"草草而成"如出一辙，没有勾线，没有技法，没有笔墨，再回看作品，笔墨游戏之下，是强大的造型功力和技法，你让一个基本功如此扎实的艺术家忘记笔墨，比让他好好画一幅拉斐尔要难上许多。

1874 年，莫奈的《日出·印象》宣告了西方印象主义的诞生，艺术是相通的，生于 1074 年的米友仁比莫奈早了几百年，中国绘画的印象派比西方早了几百年。

赵孟頫·鹊华秋色图

元明清时期，首先必须提到赵孟頫的《鹊华秋色图》。为什么要选这幅画呢，因为这幅画算是元代文人画的开山之作，也算是代表作，赵孟頫更是元代文艺战线上的旗手，拯救了在元人统治下，不知何去何从的花花草草、山川水木。

赵孟頫，赵宋皇族后裔，出仕元人朝廷，是一件稀奇事。

宋朝灭亡后，赵孟頫本打算隐居江南，避免被忽必烈暗杀。但因他从小名气就太大，一下子就被元朝廷给找了出来。没想到忽必烈见到赵孟頫之后，竟将他留了下来，封了高官，据说是因为他长得非常好看，所以免于一死。从此，这个前朝皇家血脉开始为元朝效力，这成了他终生的一个"污点"。

后世对赵孟頫出仕的评判不一而足，唯一不可否认的是，他的官做得很好，公正通达，深得皇帝信任。至于心中情感，他也没有深埋，全然放在了书画之中。

赵孟頫追求"作画贵有古意"，"古"不是宋，而是唐。在中国，每逢改朝换代，文人必然复古，这是一个规律，特别是被外族改了

朝换了代，文人们只能通过这种方式怀念从前的大好河山。

宋人"格物"，作画优美极致，唐代则庄严高贵，更显潇洒。技法上宋人成就肯定高于唐，但赵孟頫却一改宋人旧习，反袭起晋唐风范，一心追求那"拙"劲。

比如这幅《幼舆丘壑图》手卷。

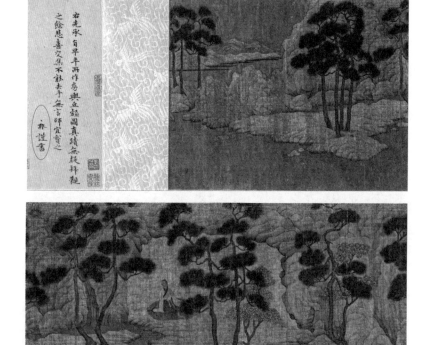

《幼舆丘壑图》（局部）

元／赵孟頫／绢本／设色／20×116.8cm／（美国）普林斯顿大学艺术博物馆

赵孟頫的儿子赵雍在这幅画上做了题跋，说明这是赵孟頫入京前所画，是他四十岁以前的作品，也是现存最早的作品。

"幼舆"即西晋学者谢鲲。出身名门，才高八斗，任性放纵，不好好做官，认为"一丘一壑"、寄情山水才是归宿。顾恺之曾画过他，并说"就应该把他安置在这山林沟壑中"。

技法上，全画完全沿袭顾恺之《洛神赋图》，没有一点皴擦，山石树木只用勾线，填以青绿，甚至故意将人物、山丘、树木画得不成比例，这是魏晋绘画的特点：无正常比例，无皴擦。一米多长的画卷，两棵树中间斜起一个坡，唯有谢鲲一人歪着脑袋在发呆，特别扎眼，又很和谐，完全融在景色之中，这是顾恺之擅长之法。这幅画用意实在太明显，对顾恺之和谢鲲这两位前辈，赵孟頫是既崇拜又向往，寄情山水，隐于江湖，也是他的愿望啊。

再看这幅《鹊华秋色图》，首先请注意，这是纸本。元代之后，因造纸术的发展，画家普遍用纸张来作画。所以，如果说一幅纸本画是元代以前的，百分之九十是假的。

第一眼：用色复古，青山绿水。

第二眼：构图是五代董源的风格，平铺直叙，满山满水。

第三眼：造型古朴，画面空间不连贯。前景茅屋、树木和人自成一景，中景的茅屋反而大过前景，与他周围的树和动物构成一个比例，后景的树木几乎要与高山齐平，以这样的比例来衬托山之远，这与《洛神赋》对空间远近的处理方式相同。

第四眼，居然每一笔都没有刻意的皴擦，赵孟頫运用超强的书写控制力，将每一笔该"皴擦"的地方都改成了"擦（写）"，就是用写书法的笔力来描绘树木、山石的纹理和体积感，用笔大胆，挥洒自由。

一层层看下来，很难相信这是宋徽宗的后代所画，每一笔都不像。赵孟頫坚定地摒弃了所有宋朝皇室的烙印。

仔细看似乎满篇错误，合在一起却那么和谐。

这幅画上有一方赵孟頫的印章——赵氏子昂。请记住，宋代以

题跋大意为：

公瑾父（南宋周密，入元不仕）是齐州人。我曾担任齐州通守，罢官归来后跟公瑾谈起齐州山川美景，独华不注山最为知名，这在《左传》里有记载，它险峻陡峭，有值得称奇的景观，所以为公瑾画了这张图。它的东面是鹊山，因此命此图为《鹊华秋色图》。元贞元年十二月，吴兴赵孟頫绘制。

钤印：赵氏子昂

公谨父，齐人也。余通守齐州，罢官来归，为公谨说齐之山川，独华不注最知名，见于《左氏》，而其状又峻峭特立，有足奇者，乃为作此图，其东则鹊山也。命之曰鹊华秋色云。元贞元年十有二月，吴兴赵孟頫制。

《鹊华秋色图》（画心） 元／赵孟頫／纸本／设色／28.4×90.2cm／台北故宫博物院

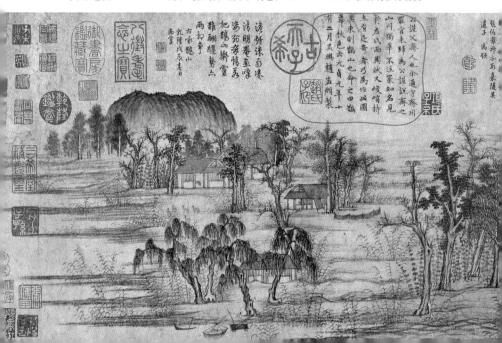

前很少有画家用印章。

　　"签名"从宋代开始，比如宋徽宗就发明了一种"花押款"——"天下一人"。不过，为了作品整体的美观，其他画家还是经常选择把名字"藏"在山峰、树干上，即便极少情况下用印，也是铜印，上面一般只刻一个字，至多两个字。

宋徽宗"花押款"——"天下一人"

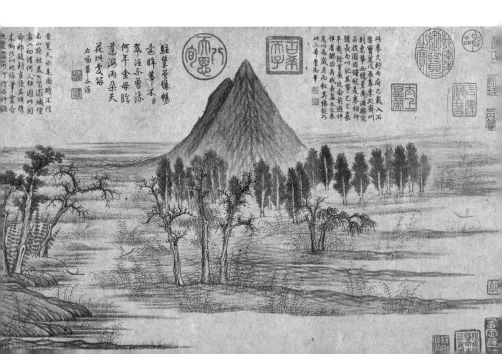

元代开始，画家普遍使用印章，而且一定要把姓氏加在印章上。如果你拿到一幅画，上面的印章只有两个字，那肯定是宋代作品，反之则不是。这也是给书画断代的一个重要标志。

卷首页赵孟𫖯题："公谨父，齐人也……"

元代开始，画家们习惯在画上题些文字，可能关于创作过程，也可能是些自己的诗词。题跋、印章、画面融为一体，构成了一幅"完整"的画，这就是"文人画"，它由王维开创，苏东坡兴起，至赵孟𫖯彻底定了型。从此，真正的画家要诗、书、画、印四绝。

关于文人画有几个技巧性的判断：

一、从技法上来说，用书法的线条代替了皴擦法，也可以说是皴擦2.0，皴擦是用来表现山石树木纹理的，赵孟𫖯用书法的线条来书写出纹理，书法入画，使绘画有了书法潇洒抽象的意味，而且更具个人特色。

二、从布局上看，元代绘画多使用平远法，隔河置景，平淡天真。

三、从元代开始，画家开始在绘画作品中加入题跋，比如这幅《鹊华秋色图》，赵孟𫖯就明确写道这幅画是送给友人周密的，把前因后果写得清清楚楚，这时候不但考验画家的文字功底，更考验他的书法功底，书法不带要好，还要跟整幅画面相配，是画的一部分。

四、元代画家不仅要在画面上留名写题跋，还要盖上自己的印章，盖印章也是构图的一部分，红色印章这么显眼的道具，也是要考验画家的审美功夫。像乾隆把印章盖成"拆"字的，也是前无古人后无来者。

总结一下，文人画要"诗书画印"四全，这就是元明清文人画的特点。宋朝范宽和崔白费尽心思把自己的名字悄悄藏在草丛里和山峰上，元代画家在蒙古族人的统治下，果然获得了空前的自由，但也更考验水平。字写得不好，也是不配当画家的。简单来说，如

果你再看到一幅画，画中有作者的印章、题跋，那肯定是元代及元代以后的作品啦。

赵孟頫把心中对宋朝家乡的爱与恨，对尊敬他把他捧上权力高峰的元朝的情与仇，各种挣扎都放在画中，不但疏解了心中郁闷，同时"无意中"创造了另一种新时代画风，一箭双雕。

这是元代历史上最重要的一幅画，承上启下，作为前朝后裔，赵孟頫向后世画家做了一个典范：不要继承赵宋靡靡之风，要学晋唐，复古，复古，复古！

再看另一幅作品《水村图》。

据题跋，大德六年是公元 1302 年，赵孟頫四十八岁。看得出，他的个人特色越来越明显，用笔更加肆无忌惮。这幅画从乱草丛开始，平缓地向远处延伸，干脆不用青山绿水，画面显得更加荒芜。通过这幅画可以看出来他已经把前代董源的画风提升到了一个更高的层次。但他自己却说："一时信手涂抹……令人惭愧"云云。赵孟頫"信手涂抹"就是一幅传世巨作。

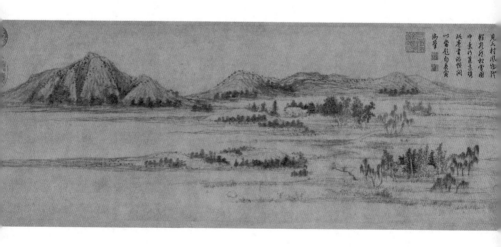

《水村图》（局部） 元／赵孟頫／纸本／水墨／24.9×120.5cm／故宫博物院

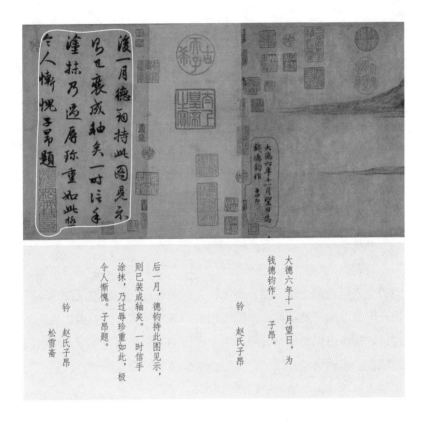

大德六年十一月望日，为
钱德钧作。

钤　赵氏子昂

　　子昂

后一月，德钧持此图见示，
则已装成轴矣。一时信手
涂抹，乃过辱珍重如此，极
令人惭愧。子昂题。

钤　赵氏子昂

　　松雪斋

　　至治二年（1322 年）七月三十日，赵孟頫病逝，享年六十八岁。据说他白天还在看书写字，谈笑如常，黄昏时却突然辞世。圆融的性格和无人能及的才华让他在蒙古族人手下安然度过了一生。但作品无法骗人，身为汉人和皇室后裔的骄傲，以及苟且偷生的痛苦与纠结，在作品中都一览无余。这些或痛苦或骄傲的好作品，让赵孟頫得以承上启下，成为开启元明清三代中国艺术的一代宗师。

黄公望 · 富春山居图

　　说起《富春山居图》，最为让人熟知的，是这件传世国宝，被一分为二，前半段《剩山图》藏于浙江省博物馆，下半段《无用师卷》藏于台北故宫博物院。这幅画流传几百年，历经焚烧、战乱后幸存下来，不得不说是一段传奇。同时《富春山居图》进入清宫后，也是少数没有被乾隆"糟蹋"的国宝之一，冥冥中，这是一幅被老天时时看顾保护的宝贝，它的绘者黄公望也同样有着传奇的人生。

　　黄公望本姓陆，自幼家境贫寒、父母双亡，黄姓是过继后改的。名公望，字子久，意思是黄公望子久矣。他做过一个不大不小的官，后被人诬陷进了监狱，走出牢门的黄公望已经四十七岁了，干脆放弃仕途，穿上道袍，加入了全真教，他结交了很多道教好朋友，跟张三丰结拜为兄弟，从此浪迹江湖。

　　老庄哲学重视个体生命的修养，同时还要与世间万物和谐共处，所谓避世，也是在与万物调和之后达到修身养性的目的，当你与自然融为一体，自然是永恒的，你也就变成了永恒的，这样才能为自己避害。总之黄公望看透了，再也不想做官了。他以五十岁高龄做了元代画坛旗手赵孟頫的入门弟子，开始学习画画。

《富春山居图·无用师卷》（局部）　元／黄公望／纸本／水墨／33×636.9cm／台北故宫博物院

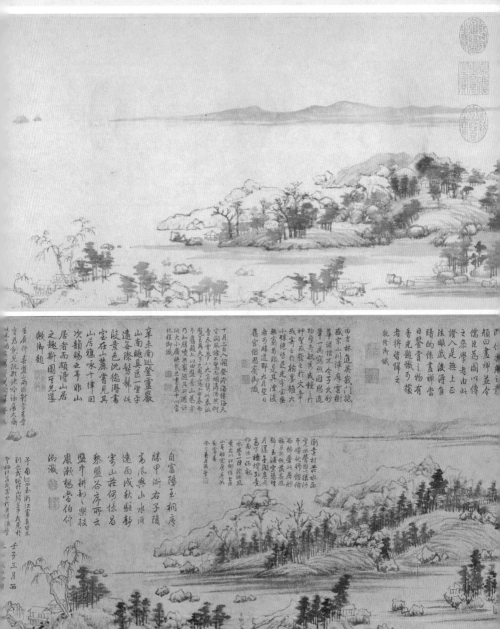

赝品《富春山居图》"子明卷"（局部）

《富春山居图·剩山图》　元／黄公望／纸本／水墨／31.8×51.4cm／浙江省博物馆

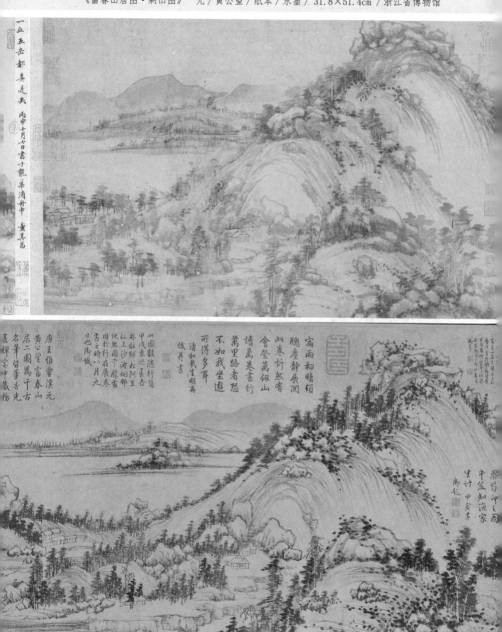

后来黄公望在赵孟頫《行书＜千字文＞》有题："当年亲见公挥洒。松雪斋中小学生黄公望稽首谨题。"自称"小学生"的黄公望那年已经七十九岁了。当了二十多年画画小学生的黄公望，存世绘画不多，这幅《溪山雨意图》手卷早于《富春山居图》。

　　题跋中的"好事者"就是得此画的人，他在1344年将此画拿来给作者本人欣赏，黄公望一高兴就写了个题跋。这些信息充分说明了这幅画创作于1344年之前，也就是说，这幅画早于《富春山居图》。

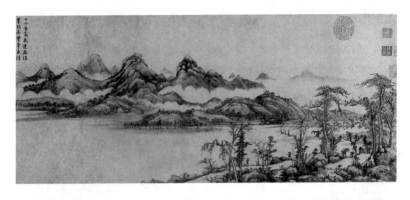

《溪山雨意图》（局部）　　元／黄公望／纸本／水墨／29.6×106.9cm／中国国家博物馆

黄公望自题：
此是仆数年前寓平江光孝时，陆明本将佳纸二幅用大阤石研郭忠厚墨，一时信手作之。此纸未毕，已为好事者取去。今复世长所得。至正四年（1344年）十月来溪上足其意，时年七十有六。是岁十一月哉生明（当月三日）识。

元代的绘画作者不再羞涩地躲在画面背后，开始大大方方地写下文字，给后世"好事者"留下确实的证据，所以读题跋非常重要。如果一幅画上有作者的题跋，那这肯定是元代之后的作品。这也是判定古画年代非常重要的一点。

卷首的"溪山雨意"四字是文徵明长子文彭所题，这正是这幅画名字的由来。随后倪瓒于甲寅（1374 年）春再题，赵孟頫的女婿王国器则作了跋尾。他俩的题跋没什么特别信息，主要是夸黄公望。其实，古画最迷人的一点，便是画上的时间过得很慢，作者多年前画的画，十几年后题字纪念一下，再过三十年，另一位朋友也来点评一下。元朝都走到了末年，沧海桑田，可是在这幅画上，他们好像还是不紧不慢。

这时的黄公望，并没有令人惊喜的笔触，基本上遵循着赵孟頫引领的绘画风格，构图隔水置景，意境平远悠长。笔法还是以董源、巨然的披麻皴为主，只是细节繁复起来。他用干笔与湿笔交替画出远近景色的空间感和整体画面的稳定性，山峰上还仔细地点上苔点来表现南方山水的烟雨朦胧。

《溪山雨意图》是黄公望早期的绘画风格，到了他七十多岁的时候，才有了传奇国宝《富春山居图》。

元代是中国文人画发展最自由也是最特殊的时期，除了像赵孟頫这样在元朝廷混得风生水起却内心纠结的，更多的是像钱选、黄公望这样对现实生活失望转而寄情于山水之间的文人。就算朝代更替，时局混乱，汉人皇帝变成了蒙古族皇帝，但山水从未曾改变过啊！宁静，岿然不动。

元至正七年（1347 年），黄公望和师弟无用从松江游览到富春江，便不走了。黄公望在画尾部的题跋处说清楚了几点重要信息：

我归隐富春山，画这幅画送给无用师，因为天天在外面玩儿所以画了好几年，就早晚兴致起来了画几笔，终于画完了。无用师弟怕"好事者"抢画，我告你们敢抢这幅画的看看卷末，我是送给无用师弟的谁都不许抢哦！

黄公望自题：
至正七年（1347 年），仆归富春山居，无用师偕往，暇日于南楼援笔写成此卷。兴之所至，不觉亹亹，布置如许，逐旋填札。阅三四载，未得完备，盖因留在山中，而云游在外故尔。今特取回行李中，早晚得暇，当为着笔。无用过虑有巧取豪夺者，俾先识卷末，庶使知其成就之难也。十年青龙在庚寅歇节前一日，大痴学人书于云间夏氏知止堂。
钤印二　黄氏子久、一峰道人

　　三年，对于黄公望来讲，这是画得最快也是画得最慢的一幅作品了。他游历于富春山水之间，同时偶尔提笔画上几笔，看似随性草草而成，实则笔力变化无穷，气韵天成。

　　黄公望修道，他遵循赵孟𫖯的教导，舍弃了那种宋代画山水胸有成竹的敬畏感，而是真正地把自己和山水融为一体，所谓文人画，既是画景，也是画自己。

　　《富春山居图》没有工笔仔细描绘的景色，每一笔都是兴之所至，从哪里起，到哪里结束，完全是由气韵牵动，三年之工，高兴了来几笔，却像一气呵成，像王羲之酒醉之后写就的《兰亭集序》，二十多个"之"字没有一笔相同，作品中洋溢着生命的律动。

　　与其说这幅画是画出来的，不如说是写出来的。黄公望彻底放弃了用"晕染"来表现山石的纹理和空间感，而是完全用笔来书写

纹理，前景用笔多，远景用笔少，把笔当剑，舞了一套即兴的"绝世武功"。

图卷打开，依然是元代典型的河岸前景，紧接着几座高山，向左边蜿蜒前行，自然的将画面分割成几块，山的体积感和葱郁感完全由笔"书写"而成，不加渲染，和以前的作品相比，皴擦少了很多，越往后竟然越"潦草"，律动感越来越强。近景山脊部分多用干笔淡墨，山脊上的树用湿笔浓墨来突出，正好也显示出了山的质感，远山只用干笔一笔带过，水面更是不加修饰，蜿蜒在山林之间，自然天成。

黄公望随身携带笔墨，深入富春山中，每天随处写生，然后再回到住所根据白天所看添上一段。他的笔下的富春山近似实景，也蕴含他在山水中的感触，似乎岿然不动的山水都有了呼吸。

我想把后人送给米友仁的那句评语也送给他：草草而成，而不失天真。不同于宋朝的绘画，黄公望的"草草而成"，早已突破了

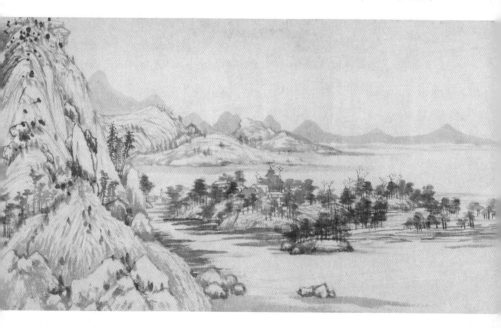

传统的绘画笔法。

那么《富春山居图》是怎样一分为二的呢？

第一个主人应该就是黄公望题跋中所提到的：无用上人。到了明朝成化年间，沈周得到此画拿去给一个人题跋，结果那人的儿子拿走画后，从此人间蒸发！

《富春山居图》这可是堪比传家宝啊！

之后就被卖来卖去，造福了不少书画家。

到了清朝顺治年间，宜兴收藏家吴洪裕得到了这幅画，爱若珍宝，爱成什么样子呢？爱到他弥留之际，死死盯着旁边这幅画说："烧！"先一日焚《千字文真迹》，自己亲视其焚尽。翌日即焚《富春山居图》，当祭酒以付火，到得火盛，洪裕便还卧内。吴洪裕的侄子吴静庵偷偷把宝贝抢了出来，顺手扔了另一幅进去，偷梁换柱，从此，一幅长卷被分为两段。

画传到吴家后人吴寄谷手中后，他把烧出几个洞的画心重新揭裱，居然能拼出一丘一壑；于是又把本来在画尾的黄公望的题跋裁到前面，拼出一幅《剩山图》（前半卷，长51.4厘米），剩下一段名为《无用师卷》（后半段，长636.9厘米）。

开头说到这幅画从乾隆指缝中溜了出去，没有被盖上大红章，还有一个故事。

这幅画被卖来卖去，福利了不少书画家，自然会有很多仿品出现。乾隆一心要在民间搜罗珍品书画，满足自己是个"文化人儿"的虚荣心，结果弄来一仿品，他得意地在仿品上盖满了自己的收藏章，题上各种题跋，共题了五十五处之多，凡是空白的地方都被他题上了字，可想而知，这个仿品已经面目全非。

后来，真的《富春山居图·无用师卷》被收藏入清宫，不知乾

隆是不愿意承认自己错了，还是累了，总之真品幸免于难，被分到《石渠宝笈》次品，没有被题满乾隆的"赵孟頫体"。现在，这真假两幅作品都在台北故宫博物院。

而卷首《剩山图》命运更加颠沛流离，很长一段时间都失去了消息。直到抗日战争时期，它被大画家吴湖帆发现并收藏。吴从此自称"大痴富春山图一角人家"。当时浙江省博物馆的沙孟海知道后，一心要吴湖帆把"国宝上交给国家"，各种软磨硬泡，又拖着谢稚柳等人说情，才让吴湖帆割爱把这幅画转给了浙江省博物馆，成为他们的镇馆之宝。浙江省博物馆的《剩山图》，台北故宫博物院的《无用师卷》，几十年来，分隔两地，不得重逢。

2011年6月9日至9月25日，在台北故宫博物院联合浙江省博物馆联合主办"山水合璧——黄公望与《富春山居图》特展"。展期两个月，《富春山居图·剩山图》将与台北故宫博物院所藏《富春山居图·无用师卷》在展厅里重点展示，同展同收。

分开三百六十多年后，一幅画的两段故事，终于合二为一。

传说黄公望七十多岁的时候，脸上还没有皱纹，像孩童一般，世人都说他修成仙人了，我觉得也是。

《渔父图》 元／吴镇／绢本／水墨／176.1×95.6cm／台北故宫博物院

吴镇·渔父图

　　"元四家"中，王蒙年纪最小，名门之后；倪瓒、黄公望一个寡淡到了极致，一个画出了传世之作。而吴镇，则是史上最爱画"渔父"形象的画家，他的《渔父图》有多个版本流传于世。

　　这幅《渔父图》，藏于台北故宫博物院，画面布局是元代典型的隔河置景三段式构图。前景由几棵树和山石构成，还有一座茅屋；水面上停着一叶扁舟，舟上端坐一人，茫然地望着茫茫夜色；艄公坐在船尾，靠着船桨休息。

　　视线掠过水面，能看到慢慢隆起的几座土丘；在远方，圆形的山峰和三角形山峰并列而立。与"元四家"其他三位一样，吴镇也继承了董源、巨然的披麻皴法，披麻皴最大的特点就是能将山势表现得平缓舒畅。画上水面平静，少有波纹，河边芦苇都轻轻倒向一

梅花道人（吴镇）书

至正二年春二月为子敬戏作渔父意，

吴镇自题诗：
西风潇潇下木叶，江上青山愁万叠。常年悠悠乐竿线，蓑笠几番风雨歇。渔童鼓枻忘西东，放歌荡漾芦花风。玉壶声长曲未终，举头明月磨青铜。夜深船尾鱼泼刺，云散天空烟水阔。

边，这是在告诉观者风的方向。吴镇善用水。宋代米友仁也爱用水，他把自己的作品称为"墨戏"，就是通过墨和水的反复使用产生自然的晕染效果。

其实《渔父图》在这里不仅仅指的是一幅画，还是整个中国艺术精神的核心，所以我们要说的不是一幅《渔父图》，而是主角"渔父"。渔父这个形象，最早来自姜子牙，"姜太公钓鱼，愿者上钩"，钓来了周文王，完成周朝百年大计。渔父隐于世，自由自在，同时也代表了人世间的大智慧。

后来，"渔父"又分别出现在《庄子》和《楚辞》中。《楚辞·渔父》中，被流放的屈原遇到渔父，诉说苦恼："举世皆浊我独清，众人皆醉我独醒。"而渔父认为要根据外界的变化来调整自己的处世方法，但劝不动屈原，留下一句"沧浪之水清兮，可以濯吾缨；沧浪之水浊兮，可以濯吾足"，消失于江面上。《庄子·杂篇·渔父》中，渔父同样是一位隐者，一位世外高人，他教导孔子：无为而治。渔父的"无为"不是什么都不做，而是做应时应地适合做的事情，不受外界干扰，将自己物化，与自然宇宙融为一体，虚己以游世，才能得到真正的自由，从"无为"到"有为"。

中国文人画走的就是老庄的哲学之路，士大夫们的梦想是成为渔父，通过书画构建自己的桃花源，从而获得精神上的大自由。这就是渔父形象的由来。

从隋唐开始，中国山水画中的人物变成了画中一景，不再是主角，不像《洛神赋图》那样人比山大，山水是人的陪衬。《游春图》中散落在山中的白衣公子，比例得当，才开始有了人在山中走的感觉。大家有没有发现，到了宋代，特别是北宋，山水画中的人物越来越小，形象越来越潦草，比如《溪山行旅图》，我们不仔细看会错过很多人迹的细节，并且只能从他们的衣着、道具，比如马、挑

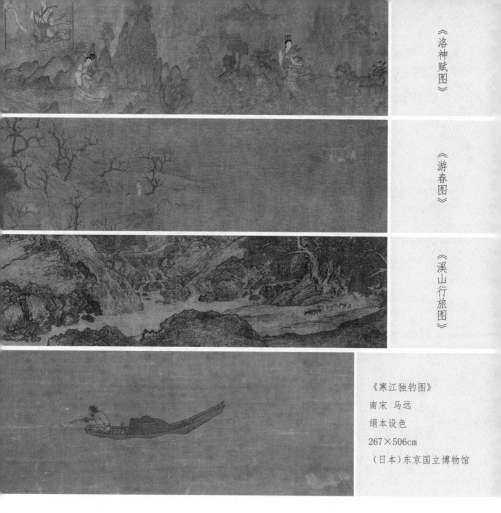

《洛神赋图》

《游春图》

《溪山行旅图》

《寒江独钓图》
南宋 马远
绢本设色
267×506cm
（日本）东京国立博物馆

担之类来判断他们的身份，根本看不清表情、容貌。或者顺着行迹来找一座建筑，想象出一个夜访友人的故事。总之，人作为大千世界的一员已经丧失了在魏晋时代绘画中的特殊地位，与一草一木并无分别，甚至要渺小很多。

从南宋开始，画中的主角由行旅人，变成了渔父。最典型的就是马远的《寒江独钓图》：寂寥的水面上，一位渔父在画面中央，水面平静得不泛起一点涟漪，天地无边无际，唐人诗意"孤舟蓑笠翁，独钓寒江雪"，意境深远。你很难想象这幅画是出自画出热闹的《踏

123

歌图》的画家，应该不是奉皇帝之命而画的吧，他是为自己而画，画的是自己。这就是从旅人到渔父的转变，从画人，变成了画自己，画心。

旅人和渔父在中国传统文化中，隶属于两个不同的哲学派别，旅人是儒家，渔父是道家。有关旅人的山水画中，如宋朝郭熙的《早春图》，人物众多，按"士农工商"的等级被安排在不同的轨道上，井井有条。这是典型的儒家学说，讲究一个"理"字。人是道具，还有说教作用。北宋时期苏东坡就提出了文人画概念，能画出自己的心，寻求自由得到解脱，是中国艺术精神蕴含的力量。

吴镇小时候受过良好的教育，据《义门吴氏谱》记载，他的祖父吴泽是宋朝的抗金大将，叔父吴森是一方大富之家，人称"大吴船"，与赵孟𫖯的家族是世交。这么一看，吴镇的家世和其他三位相比一点都不差，可吴镇压根儿没有走仕途、结交名人的那份心。他最喜欢的是研究天命、面相、道士炼丹之类的"生命学"。那些研究宇宙和生命的人，注定很难跟普通人交流啊。不过吴镇所渴望的，只是与大自然的交流以及内心的宁静。

吴镇画了一系列"渔父图"，就相当于画了一辈子"仙人图"。如果你在博物馆的古代书画目录里看到"渔父图"三个字，十有八九就是他的作品。不过，仙人图画得再好，也换不来粮食。吴镇一个世家子弟，日子过得穷困潦倒，靠在大街上给人算命为生。后来，算命赚的钱不够，便开始卖画。因为性格孤僻，不爱交朋友，又偏爱平静悠远的画风，坚持不肯妥协，所以画卖得也并不好，日子过得还是紧巴巴的。据说有一位跟吴镇同时代的画家叫盛懋，和他是嘉兴同乡，还住对门，画得没他好，但很了解消费者心理，同样的山水，上点儿颜色，卖相立刻好了起来，所以画卖得非常好。吴镇

的妻子劝他也画点儿这样的画多赚些钱，吴镇翻了个白眼说："二十年后不复尔。"二十年后谁还记得那个畅销画作者盛懋啊！

这个典故出自三百年后的记载。最终，吴镇入选"元四家"，盛懋被扔在历史长河里。只是，只要有同时收藏他们俩画作的博物馆，都会默契地把他俩的画摆在一起，一幅"面无表情"，一幅"喜庆盎然"。

吴镇生于嘉兴魏塘，死于嘉兴魏塘，一辈子从未离开。

吴镇作品中的渔父

屋角春風多杏花小齋容膝
庚年華金梭躍水池魚戲彩鳳
栖林澗竹斜蠶清談霏玉屑
蕭蕭白髮岸烏紗而今不二韓
康濆市上聽盧未之諱甲寅三
月仇邨翁復攜此冊未索
懸詩贈寄仁仲醫師且錫山
不之故鄉正歸故鄉發斯冊
唇之此地月幹客容膝齋則仁仲燕
持危酒展斯冊為仁仲壽當
嵌吾志也雲林子識

壬子歲七月五日雲林生寫

《容膝齋圖》　元／倪瓚／紙本／水墨／74.7×35.5cm／台北故宮博物院

倪瓒·容膝斋图

关于"元四家"有两种说法，一是赵孟頫、黄公望、吴镇、王蒙，为王世贞所评。二为黄公望、吴镇、倪瓒、王蒙，为董其昌所评。

我比较倾向于第二个版本，因为赵孟頫应该独一档，在元明清三代艺术史上就应该被单独拿出来供后世膜拜，他为元代画家，特别是体制外画家开辟了一条可行之路。

最初，艺术标准出现在庙堂之上，艺术的发展处处体现出皇家意志。到了宋朝，朝廷专门成立了皇家画院，那时皇家审美好，搞出了中国艺术的巅峰时代。转眼间，蒙古族人做了皇帝，他们不在乎汉族艺术，一时间文人们都慌了神，大部分文人归隐江湖，散落四处，群龙无首。

赵孟頫不慌不忙地一边做好官，一边把苏东坡提出的文人画理论给落实了，全体元代艺术家松了口气，心想找到组织了。这就是赵孟頫在中国绘画史中的地位。所以，是不是把"元四家"的名额让给倪瓒比较好？

倪瓒的画乍看可能比较难懂，我们先试着看这幅《容膝斋图》。

画面是典型的"三段式构图"，前景河岸树木，中景为水，后景为远山，后世总结元代的这种构图方式叫作：隔河置景。

请注意前景山石转角处的画法，他发明了一种新的皴擦法：折带皴。这是他观察山石后发现的。太湖一带的山都是山石相兼的，而前人画的山石却没有把土的特征融进去。于是倪瓒试着用干笔蘸墨，完全运用腕力，用侧锋左右横刮再转下走，用来表现山石的纹理和阴影，灵秀虚幻。南方山水平缓而湿润，五代董源、巨然创造了披麻皴，倪瓒完全继承了这种皴法，只是用水极少，南方山水在他笔下，竟呈现出一种萧瑟疏离的荒凉之感。

倪瓒用墨极省，风格孤寂、荒率，不见一丝人间烟火，似乎画画的是一个没有感情的机器。庄子说过这世上最厉害的人是"无情"之人，所谓无情，是不被任何事物所干扰的心境，心与物早已融为一体，物便是心，心也是物，每一笔都是自己，山川河流是自己，天地是自己，这是画的最高境界。

为何倪瓒能修炼到如此高的境界，除了天赋，跟他的家庭出身也很有关系。

倪瓒是个富二代，母亲、哥哥十分宠爱他。元代兴道教，家人给他请了最好的道教真人当老师，家中藏有大量典籍和历代书法名画。倪瓒在这样的象牙塔里长大，自然清高孤傲，不染半分尘世，还有严重的洁癖。

传说他有两个仆人，专门负责擦洗文房四宝。他要求书房里每个物件都要一尘不染；客人告辞之后，坐过的地方要反复擦洗；他的衣服一天也要用拂尘扫数十回。

除了书房，房外的那棵梧桐树也要反复擦洗！为了清洁一棵树，擦洗树叶，仆人们每天爬上爬下，早晚各一次！据说有一次，一个朋友借宿在他家，半夜又是咳嗽又是吐痰，倪少爷立刻失眠了。第二天一大早，他要求仆人们赶紧把那口痰找到，不找到誓不罢休。仆人们找不到，就随便在门口梧桐树的叶子上吐了一口，拿给少爷交差。倪瓒抓狂了：赶紧给我扔到三里地外去！

倪瓒做过最奇特最梦幻的事，是自己盖了一个由香木和鹅毛构成的厕所，"凡便下，则鹅毛起覆之，不闻有秽气也"。这厕所听起来比抽水马桶好太多了。

倪瓒一直这么"无情"吗？其实他早期的画风是这样的：
这幅《水竹居图》是代表他早期风格的一幅作品，绘于1343年。

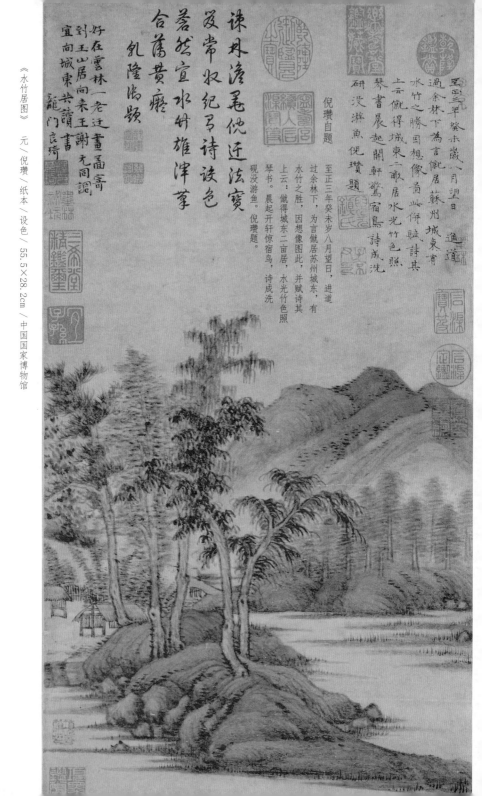

至正三年癸未歲八月望日　進道
過余林下為言儗居蘇州城東有
水竹之勝因想像圖此併賦詩其
上云儗得城東二畝居水光竹色照
琴書晨起開軒驚宿鳥詩成洗
研沒游魚倪瓚題

倪瓚自題

至正三年癸未歲八月望日，進道
過余林下，為言儗居蘇州城東，有
水竹之勝，因想像圖此，並賦詩其
上云：儗得城東二畝居，水光竹色照
琴書。晨起開軒驚宿鳥，詩成洗
硯沒游魚。倪瓚題。

諫戎澹靄倪迂畫法寶
及常叔紀弓詩設色
著然宜水竹雄津墊
合蒨黃癭
乾隆御題

好在雲林一老迂畫圖寄
到玉山居向來王謝元同調
宜向城東共讀書
龍門袁琦

《水竹居圖》　元／倪瓚／紙本／設色／55.5×28.2cm／中國國家博物館

四十二岁的时候。他用精致的小楷在题识中写道：这年中秋，朋友高进道路过我这里，说起他暂居在苏州城东，有水竹之胜，所以想象着画了这幅画，并赋诗一首。

倪瓒研究了董源、巨然大量的作品，这幅画就大量使用了披麻皴的画法，是典型的五代南方山水的画法，构图平缓，章法平整，结构严谨。画的前方是水平的堤岸，几棵树均匀排列，与后方绵延的高山相隔一条小河流。最重要的两点：第一、这幅画他居然用了色彩渲染，这是他现存唯一一幅有颜色的作品，说明这是他的早期风格，还没有形成晚年的各种寡淡。第二、从画面布局看，用一条小河隔开前景和后景，元代主要的绘画风格就是隔河置景，这时候他与同时代其他画家并无太大区别。

后来，他的画就变成了这个样子——《六君子图》（见下页）。

河变宽了！画面越来越素净了！

前景是水平沙丘上的六棵树，越过安静宽阔的水面，后景是一排平缓小山。用笔之省，连湖面都懒得画上一丝水纹。

他自题① 中说："我每次过来，这人（卢山甫）都来求画，我虽然很累最终还是答应了，所以画得如此简洁，如果老师黄公望看到了一定会笑话我。"

倪瓒此时四十四岁，画这幅画的时候，黄公望老师当时已经七十六岁了。老人家不仅没有笑他，还在画上题了一首诗②，大赞其画，因诗中形容六棵树为六君子，从此，这幅画便叫《六君子图》。

整幅画上的松、柏、樟、楠、槐、榆六种树木都用干笔，以几乎速写的方式精准快速地完成，没有一处错笔、废笔。有一点必须要强调，如果用水墨在纸上画错是不能修改的，用什么都是擦不掉的。所以你完全可以想象一下倪公子忍着疲惫，用干笔仅蘸了一次

《六君子图》　元／倪瓒／纸本／水墨／61.9×33.3cm／上海博物馆

黄公望题

远望云山隔秋水，
近看古木拥坡陁。
居然相对六君子，
正直特立无偏颇。
大痴赞云林画。

倪瓒自题

卢山甫每见辄求作画，至正五年四月八日，
泊舟弓河之上，而山甫篝灯出此纸，苦征
余画，时已意甚，只得勉以应
之。大痴（黄公望）老师见之必大笑也。倪瓒。

墨便瞬间画出六种不同树木的场景：简直帅呆！

《容膝斋图》是他晚年的作品，他从"洁癖"走到了"无情"。

前景几棵树，加一个小棚子——其实就是"容膝斋"；接着就是宽阔的湖面；后景是淡淡的几座山峰，这就完事了。看到这，那么问题来了：倪瓒的山水画里，绝对没有一个人物，比如高士、僧道、书童什么的。有人说倪瓒大概不善于画人物吧？其实倪瓒是"元四家"中最善于画人物肖像的，但他就不肯在自己的山水画中把人物加进去，那是因为他对社会上所有的人都不信任，他认为那些三教九流都是有污垢的，根本不配在他的画里出现。

画面平铺直叙，并没有用皴擦的多少和墨色的浓淡来区别前后景。倪瓒画功的厉害之处在于"淋漓尽致地收"。仔细看树木和山石的纹理，用笔虽省，但精准老辣，折带皴用得炉火纯青。拥有绝世武功的高手，下手通常都是蜻蜓点水，轻轻一点就够了。

倪瓒早年丧子，疼爱他的兄长、母亲相继去世，他不会理财不会做生意，他的画倒是成为江南大户人家争相收藏的对象，但他又不轻易卖，于是家道中落。在友人张雨的建议下，倪瓒散尽家财，买了一条船，从此以船为家，浪迹天涯。

这时已是元朝末年，江湖很乱！农民军首领张士诚的弟弟张士信叫人送去金银绸缎，求倪瓒赐画。结果，倪瓒退回钱财，撕掉绸缎，说不做"王门画师"。张士信气疯了，抓住在太湖上独自泛舟的倪瓒，把这个自小娇生惯养的文弱书生爆揍了一顿。令人惊叹的是，倪瓒居然一声没吭。后来有人问他为什么，他说："出声便俗。"

倪瓒做到了真正的"人画合一"，内心的孤傲、偏执和疏离感都体现在画中。永远是几棵树，一片湖，几座山，构图元素万年不

变，其至连排列组合都不曾变过，他像一个没有心跳的仙人，心电图都没有起伏。

倪瓒生平最得意的画应该就是《容膝斋图》。

为什么说最得意呢？这幅画最早他只是提了个名款，两年后在画主的要求下又题了题跋（古代画家这么一而再再而三地在自己的画上题字，说明他很喜欢这幅画）。

这款题跋表达了倪瓒的思念之情。这个"檗轩翁"就是得此画的人，他两年后拿着画回来请倪瓒再题，为的是转赠给"仁仲医师"。而画中的景象则是位于他家乡无锡的"容膝斋"。真是超可爱的名字，只能容下膝盖。

题完《容膝斋图》的同年八月，倪瓒就在江阴朋友家去世了，享年七十三岁，不知道他有没有再回到家乡无锡的容膝斋。

王蒙·青卞隐居图

　　王蒙的身体里流动着一半宋氏王朝的血：他的外祖父是赵孟頫。可惜赵孟頫死的时候，王蒙只有十四岁，不知道随着赵孟頫学了多少"画林绝学"，可以确定的一点是，他的画跟赵孟頫完全不像。

　　这幅《夏日山居图》遵照董源、巨然的披麻皴技法，浓淡间隔分布均匀，一笔一笔像用电脑复制出来的，工整严格，哪有一点点像他那古怪的外祖父赵孟頫？

　　与同时期的其他画作相比，这幅画有一个非常重要的不同点。画面布局已经不是元代山水画典型的隔河置景了，画面左侧的山脉会一直延续上去。作为"元四家"里最年轻的一位，王蒙生活在元末，他的山水画布局已经悄悄过渡到了明代山水画的风格 —— 满山满水。或者可以这样说，王蒙开创了明代山水画的风格，这是他直接从董源、巨然的全景式大山大水中继承的。

　　因为外祖父赵孟頫做官，王蒙年轻的时候也循家中传统在元朝朝廷做了一阵官儿，之后便跑去杭州隐居了。这幅画就是他早期的

葛稚川移居图

蜀稚川移
居图

茅者年興
日平畫此図
乙数年失乙重
鉄之名松具上
徐開道

《葛稚川移居图》　元／王蒙／纸本／设色／139×58cm／故宫博物院

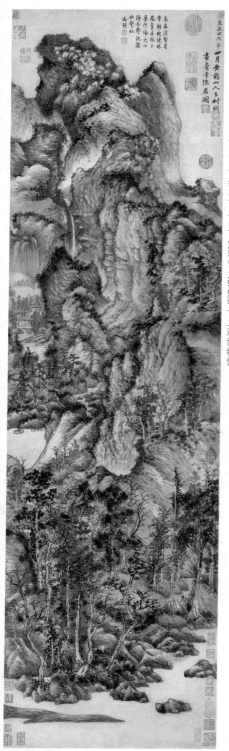

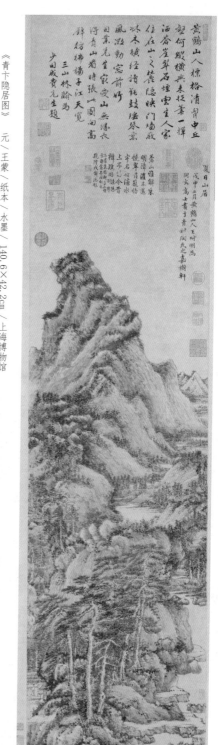

《夏日山居图》·元/王蒙/纸本/水墨/118.4×36.5cm/故宫博物院

《青卞隐居图》·元/王蒙/纸本/水墨/140.6×42.2cm/上海博物馆

作品，中规中矩，并没有特别出彩的地方。

那他为什么位列"元四家"？虽然《夏日山居图》实在是匠气十足，不出彩，但是后来他画了这么一幅画：《葛稚川移居图》。

王蒙绝对不是靠着外祖父赵孟頫的名声硬挤进"元四家"的。这幅画的构图是全景式满山满水，比起《夏日山居图》用笔真是丰富了太多，画面也自由飞扬了起来。

"葛稚川"是一个人名，晋朝人，传说他是个道士，写了一本《抱朴子》，教人炼丹术。王蒙画的正是他带着家人去罗浮山隐居炼丹的故事。

画中葛稚川左手持扇，右手牵着一头驮着东西的鹿站在桥上。不愧是神仙，坐骑绝对不是马、牛、骡子、驴之类的凡间品类。他身后是两个仆人，其中一个牵着一头牛，妻子和儿子坐在牛上。这

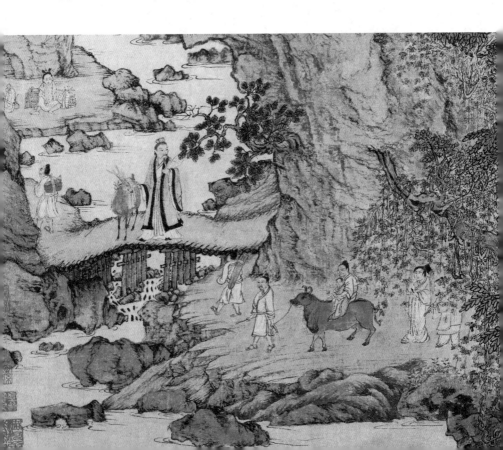

幅画三分之二的篇幅，都在描绘高耸入云的崇山峻岭，一个层次接一个层次，山峰之间用墨色浓淡和披麻皴的细密区分。画面左侧藏着几处茅屋，应该是葛稚川一家子要去的地方，我像看迷宫八卦图一样想替葛神仙找到去茅屋的路，但是找了半天都没找到。

好吧，这是一个神仙的故事，神仙不用走的用飞的。

这样的景象被王蒙画得"仙风道骨"，他用繁复的笔触，创造了像盗梦空间般的多重层次。和倪瓒笔下萧瑟的意境相比，这幅画走了另一个极端，连寡淡的倪瓒都夸他："王侯笔力能扛鼎，五百年来无此君。"五百年都没有比王蒙画得好的。

这幅画还不是最绝的，王蒙真正让画坛震惊的是这幅《青卞隐居图》，它被董其昌称为"天下第一"。

前文中说到宋朝天才少年王希孟的《千里江山图》，他雄心勃勃，把前代所有的笔法都用在了这一幅画上，使得画面流光溢彩，跃然纸上。王蒙晚年画的这幅《青卞隐居图》与之相同，复杂至极，将自己毕生所学都用到了，而这幅画终于有了外祖父赵孟頫的影子。

怪，这幅画完全不同于他早期规规矩矩的画风。怪石嶙峋，只有用淡墨快速地勾勒出山峰大致的样子，才能达到如此随性。每一座山峰都是歪歪扭扭的，但是又出奇默契地连接在一起。在淡墨未干的时候，他用浓墨勾勒出山峰的边缘，再加上苔点，让浓墨和淡墨自然交融，表现出山峰的浓郁。

同时，他把董源、巨然的披麻皴分解开来，把直笔改成沿着怪峰纹路的弯曲状，创造出"牛毛皴"，一层一层叠加，比披麻皴更繁复，且富于变化，细节多如牛毛。

画面的下方有一个小人，不知道是不是王蒙本人。元代文人画特别喜欢在山水之间加个小人，希望赏画之人能把自己当成画中人，融入绘画情景之中，既可远观，又可代入，这是最好玩的一点。画

中的小人在山脚，想上山却永远找不到上山之路。就像元代文人喜欢在山中隐居、游荡，同时也想出仕却找不到方法，无法做官，也无法找到得道成仙之径一样。

王蒙画这幅画时的矛盾心情可见一斑。青卞是他的老家，这幅画作于 1366 年 4 月，作者自题："至正廿六年四月黄鹤山人王叔明画青卞隐居图。"从这幅画可以看出，他五十多岁了，笔力雄浑，却内心焦灼。这是他现存有名、有款的最后一幅画作，1368 年明朝建立，从此他不再在画上留任何痕迹。他拒绝使用明朝年号，是一个活在旧时光里的老人。

说起来多可笑，赵宋王朝被元朝更替，他却拒绝使用推翻元朝的朱元璋的年号。

后来，王蒙还是出任了明朝的泰安知府，但是出仕却给他带来了灾祸。明朝初年因为胡惟庸案，朱元璋一口气杀了三万多人，其中就包括王蒙。

"元四家"中，王蒙年纪最轻，画风完全不同于其他三人。他的画面虽然繁复，但繁而不乱，他内心的不平静最显而易见。他三次出仕直到断送了性命，最终留给后世一个"天下第一"的元代文人画。

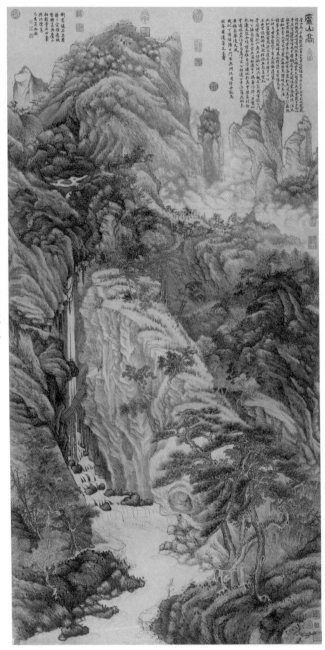

《庐山高图》 明／沈周／纸本／设色／193.8×98.1cm／台北故宫博物院

《仿董巨山水图》 明／沈周／纸本／水墨／163.4×37cm／故宫博物院

沈周·卧游图册

元有"元四家"，明有"明四家"，即沈周、文徵明、唐寅、仇英，因为同属于吴门画派，所以也被称为"吴门四家"。"吴"是旧时苏州的别称。吴门中，唐寅是天才，山水、人物、花鸟样样皆通，人物画更有特色一些。文徵明资质普通，胜在勤奋，有后劲，艺术生命长。仇英也是天才，但也有致命的缺陷，后文都会讲到。他们的老师是沈周，吴门画派的领袖。

在古代，能有闲情雅致画个画的人，大部分都是文人，文人一般一代熏不出来，需要几代人的沉淀，沈周家就是富过很多代的大富商。沈家古怪，有家训，世代不从政，专心做买卖。宋代郭熙《早春图》画中的几组人分别代表着士、农、工、商，"商"是最没地位的，被士大夫们鄙夷，知识分子们不能学富五车一心只想赚钱，要帮着皇家治理天下，这也是儒家之道。

沈家不出仕是有历史原因的，不愿意在元朝为官，渐渐地，也乐得逍遥自在，形成了传统。生长在这样一个诗书礼乐完备，且安乐富足的大家庭中，沈周从小就不在乎名利，只重才识学养，是个

远近闻名的神童，十一岁写百韵长诗，轰动南京城，被誉为王勃转世。沈周没有王勃那么短命，他开开心心地活过了二十岁。二十八岁那年，郡县太守欣赏他的才华，推荐他去做官，沈公子算了一卦，卦相为"遁"，二话不说，立即遁了。

不上班，专心搞艺术，开创一代画风，你就得有独门功夫。早期的沈周并没有让人惊喜的作品，比如这幅《庐山高图》。

这是沈周四十岁的时候为老师陈宽七十岁寿辰而画的。陈宽是江西人，所以沈周画庐山是有寓意的，想表达对老师的敬仰之情犹如庐山之高，画这幅画的时候，他根本没去过庐山，全靠想象。

沈周的曾祖父和王蒙曾是好友，如果不看《庐山高图》的作者题款，说它是王蒙画的都可能有人信。构图很满，用笔很忙，董源、巨然的披麻皴、王蒙的解索皴齐上阵，层层叠叠，循序渐进。雄浑大气的气场下，用笔非常细腻，繁而不乱。最关键的是，他全靠想象啊！文人画的精髓从元朝发展到明朝，又多了一分"只求神不求形"的韵味。

赵孟頫确立了书法入画，为中国山水画拓展了新的边界，接下来的人其实挺难办的，还有什么玩法？

我们先来看沈周的《仿董巨山水图》，你就明白了。

首先这构图，这满满当当的，跟元朝画家追求的那种干净的、隔河置景的构图完全不一样了。再看山石的皴法，乍一看是披麻皴，仿董源、巨然嘛，皴擦线条向两边延伸，没有高大的山峰，是江南平缓的山石。

元代画家以书法入画，沈周并没有抛弃这一点。山石皴擦，他用的线条比宋代的披麻皴紧密了许多，有浓有淡，看似随意，但有章法，一看就是有书法功底的，运笔速度非常快，你仿佛能听到毛

笔刷过纸面的声音。你有没有一种感觉，这幅画里的山水，离你很近了？它不再像宋代山水那样"开图千里"，遥不可及，有压迫感，而是一打开，你觉得，一伸手就能抚摸到它。

宋代山水，不管南派北派，在画中，总有一个"空儿"留给你，这个"空儿"就是构图。北派的大山大水式，南派山水延绵不绝，让你有一种可望不可及的感觉。那时候的画家要为皇家作画，要求画面要有气势，要做到有气势，就要做到有秩序，秩序就是构图。

沈周把这个"空儿"填满了，秩序没有了。我不再仰望自然，我要走进自然，不出来了。他把山水拉近了，满满的构图让人目不暇接，想一下子走进去，好好游览一番。对于明朝文人来说，书画之地便是桃花源。他们的隐居不再像五代十国时期荆浩、关仝那样决绝，隐在深山老林里一辈子也见不到几个人，碰到有缘人聊个天，传授个技艺。几百年过去了，"隐"不再是身体上的隐居，变成了心灵之隐，"隐"已经变成了一种生活方式。

这本十七开《卧游图册》是沈周作品中我最爱的。

册页起源于唐代，是受书籍装帧影响而产生的，为那些小尺幅的画量身定做，以硬纸板固定，供人像看书那样一页页翻着看。小尺幅的画也被称为小品，这样既利于保存，又容易组成一个系列，让人一次看个够。

"卧游"是有典故的，来自宗炳的《画山水序》，大意说如果又老又病，没有能力爬山赏景了，没关系呀，只要怀有虚静之心，即便是躺着看画也能体道，心游万里。册页是最适合躺着观赏的了。

《卧游图册》十七幅小品，挑几幅我最喜欢的跟大家说说吧。

第一开为《卧游图》，点题之画。小尺幅特别适合画边角之景，像一幅大山水中的局部，把画眼之处单独拿出来，显得小而精。前景是草草写出几棵树，品种不同，聚集在一起又自由生长，横插至

画面对角，平衡了画面。山石多用披麻皴短点皴成，再加颜色渲染。画中主角出现在高台后山坡上，侧面对着我们，手中拿着一卷书，画家并没有仔细刻画他的面部表情，只见他身体舒展，不知是在看书还是望着远方发呆，主角面前再无景色，只留下沈周手书："高木西风落叶时，一襟叶夹坐迟迟。间披秋水未终卷，心与天游谁得知。"

画好、诗好、书法好，沈周是明代教科书一般的存在。

第二开为《仿云林山水》，一对比便能看出谁更洁癖，要仿就要仿得各有意趣，倪瓒同辈人临摹他的画，稍不注意墨就重了，倪瓒的惜墨如金并不好仿。元朝人拼了命也要守住的名节和高贵、不染尘世的倔强，在明朝化为人间烟火，就像林间不间断的风，时吹时新。沈周在远山处用了小写意晕染，更显清新。

古人很喜欢临摹大师的画，这是一种练习，也是致敬。他们没我们现在条件好，能去看展览、买画册，或者随便上个网也能找到大量艺术品高清图，古代书画作品都是家藏，而且不是有钱就买得到。作为艺术家，家中没几幅能传家的藏画是画不好画的。沈周曾得过《富春山居图》，爱若珍宝啊，没事就拿出来与友人一同欣赏。沈周有一好友是当世著名的书法家，他把画送过去拜托人写一题跋，这也是一件雅事。过几天，友人万分抱歉地跟沈周说：画丢了。家人要报官，把画追回来，不能这样不明不白的。沈周明白家人的意思，这样珍贵的画，他说丢就丢了，谁知道是不是自己喜欢不愿意还了呢。沈周自始至终没有不相信这位友人，他靠记忆临摹了一幅《富春山居图》，从此作罢。

后来案子破了，友人的儿子不争气，从父亲书房把画偷走卖了。

《卧游图册》（局部）　明／沈周／纸本／设色／27.8×37.3cm／故宫博物院

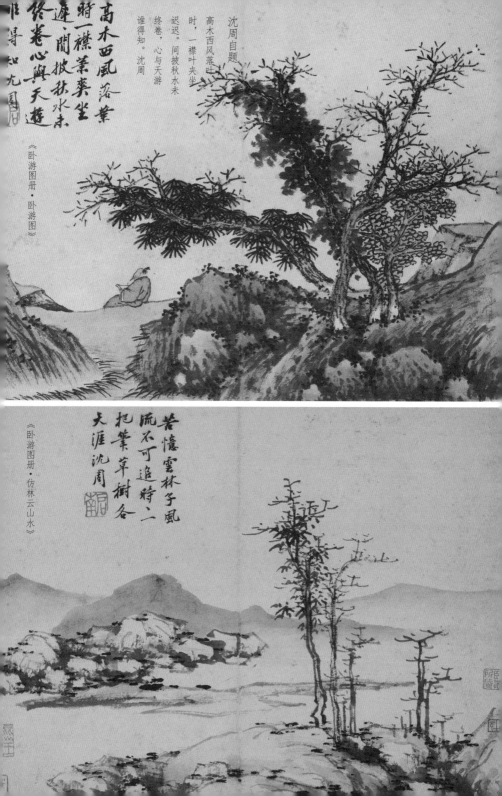

沈周自题

高木西风落叶
时，一襟叶夹坐
迟迟。一襟叶落叶
时，一襟叶夹坐
迟迟。间披秋水未
终卷，心与天游
谁得知。沈周

高木西风落叶
时一襟叶夹坐
迟一間披林水未
终卷心興天遊
誰得知九周

《卧游图册·卧游图》

《卧游图册·仿林云山水》

昔憶雲林子風
流不可追時、二
把筆草樹各
天涯沈周

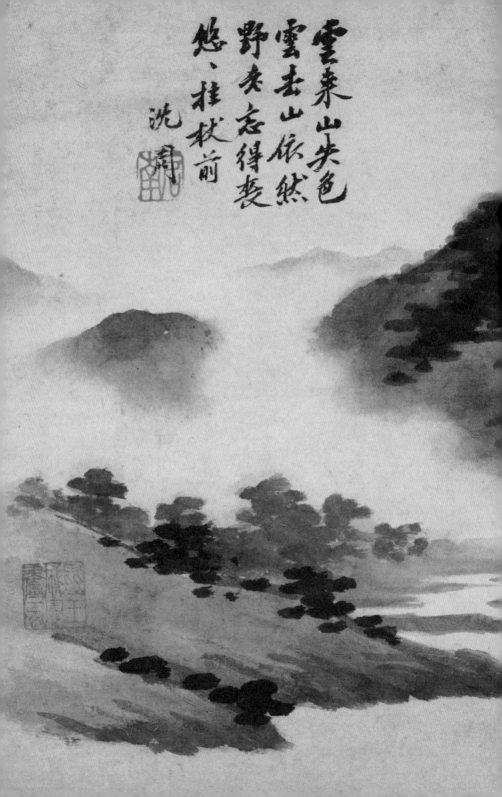

雲來山失色
雲去山依然
野麦忘得喪
悠悠挂杖前

沈周

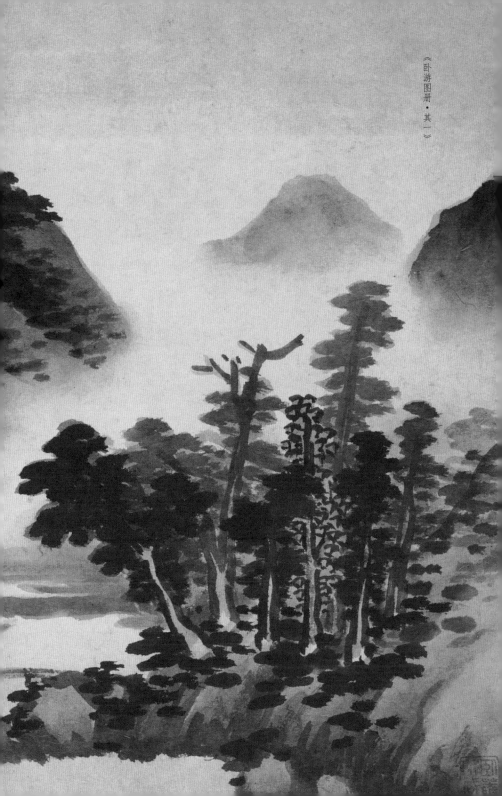

《卧游图册·其一》

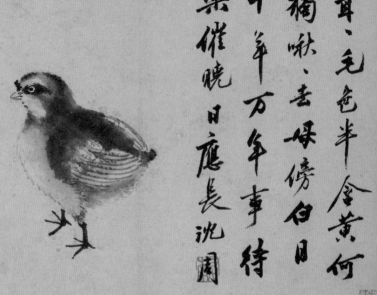

《卧游图册·雏鸡图》

茸茸毛色半含黄何
独啾啾去母傍白日
千年万年事待
渠催晓日应长沈周

真是世事难料，如果《富春山居图》一直在沈家，也就不会到吴洪裕手中，落得个一分为二的结局了。

我最最喜欢的，是第十二开《雏鸡图》，整幅画面只有一只雏鸡雄赳赳气昂昂，生气盎然，仿佛天地间一生机，无限欢喜，题诗也极好："茸茸毛色半含黄，何独啾啾去母傍。白日千年万年事，待渠催晓日应长。"白日千年万年事，都会好起来的。

沈周一生洒脱宽容，学生无数，其中成名者无数，都会尊称他"天地一痴仙"。他活了八十二岁，一生只有读书作诗画画。

文徵明·烟江叠嶂图

文徵明的《烟江叠嶂图》是他送给苏州拙政园主人王献臣的礼物，长卷画，有北宋初年董源之风。平远式构图，卷首三段式，隔河置景，前景河岸上树林画得很简略，一条竖线配几个墨点，分布在河岸与后面山峰之间。他故意把山的底部到中部的墨用得很淡，模糊了江面和山峰之间的连接处，使山体云雾缭绕，仙山一般。

接下来，几乎所有的山峰，文徵明都用到了这种手法，"烟江叠嶂"，扣题特别紧。文徵明真是个好学生啊。这幅画画得好，这个"好"是，如果烟江叠嶂是个考试题目，那这就是个标准答案，并不是出色的答案。

"烟江叠嶂"不是他首画的，最早画"烟江叠嶂"的是北宋著名驸马王诜。这位驸马名声不是很好，他娶了公主之后，还天天在外面胡闹。用现在的话讲，冷暴力公主，导致公主最后抑郁而亡。

王诜人品差没错，画画得好也是真的。全篇以平远构图，烟雨迷蒙，大气磅礴，仙山景象。单看这幅画就已经能感受到宋人的天人境界了，画尾还有苏东坡的题诗，而且不止一首，有两首。苏东坡是北宋文人画的倡导者，他画的真迹并没有留下来，书法真迹也

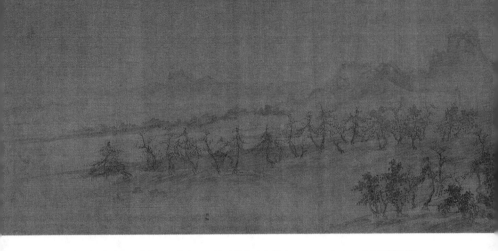

《烟江叠嶂图》（局部）　北宋／王诜／绢本／水墨／26.2×139.6cm／上海博物馆

并没有多少，这幅画上就有两幅墨迹，足见这幅画的珍贵。

当时苏轼看到这幅画之后，喜欢呀，赶紧作诗：《书王定国藏王晋卿画〈烟江叠嶂图〉》，王诜看到后立刻回诗一首，苏轼兴致来了，又做了一首诗，来来回回，两位艺术家成就了一幅伟大的艺术作品。《烟江叠嶂图》被后世文人不断模仿，以表达敬仰之情，元朝赵孟頫就曾经为这幅画上的苏诗写过书法长卷，也临摹了《烟江叠嶂图》，到了明朝，赵孟頫的书法长卷到了苏州拙政园的主人王献臣手中。王献臣请文徵明作一幅《烟江叠嶂图》，配上赵孟頫的书法长卷，这就是这幅画的由来。

这样一对比，你现在明白我为什么说文徵明的《烟江叠嶂图》是范文而不是好文了吧？整幅画透着认真、工整，踏踏实实，活脱脱文徵明本人。

《明史·文徵明传》记载："徵明幼不慧。"意思是他不聪明。有多不聪明呢？他五六岁了还不会说话，一度被家人认定是弱智。好在文徵明生在一个有文化的家族，父亲文林中进士后做了温州永

嘉县令，他一直认为，儿子虽然看似痴呆，实则敦厚善良，不说话不代表不明事理，还能再抢救一下。文徵明十一岁时，文林把他送进私塾。儿子终于说话了。

沈周是文林的好朋友，被恭请出来教文徵明绘画。科举考试不考绘画，沈周一开始担心学画画会耽误文徵明的科举大业，一直不肯教，但抵不住真心喜欢这个孩子，还是收了这个学生。

1498年，文徵明第二次参加科举的时候，与唐寅一同到南京应试，结果唐寅高中解元，文徵明再次名落孙山，当时他已经二十九岁了，什么都没说，为朋友感到骄傲，收拾收拾准备过三年再应考。

我想这就是沈周为什么那么喜欢文徵明的原因了，这个人话不多，心态很稳，好像反应有点迟钝，心里其实早已有了计划：自己比别人笨一些就笨鸟先飞，勤画画，勤练字，科举考不上没关系，总有考上的一天。

文徵明小楷尤其好，最能体现他的个性，乍看不怎样，得细品，又不觉惊为天人。温柔、敦厚、隽永，用笔极为细致，每一笔都扎扎实实。他同门祝枝山书法也好，尤善草书，走的是气势挂，变幻万千。文徵明的楷书无人能比，他天资不高，全靠苦练，才修得一身静气，和楷书最配不过。这股气可能不会一时喷涌在纸上，当你看到八十岁的文徵明还在写蝇头小楷的时候，它的生命力才会显现，文徵明这口气全都化作内力了。

看文徵明的《烟江叠嶂图》，丝毫不用费力就能看出他是怎么画出来的，因为太工整了，层次分明，笔笔准确，全都能找到出处。

全画以淡墨打底，慢慢晕染入浓墨，先把山与山的关系处理好，再用书写的方式画出主峰的肌理。周围散落的小山石融合了米友仁的米点皴和董源的披麻皴，画尾山石树木的处理非常精彩，山中云

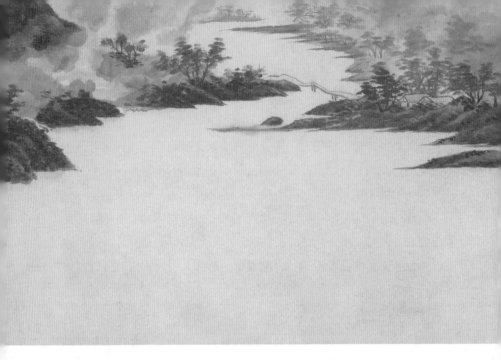

《烟江叠嶂图》（左卷局部）
明／文徵明（左卷）、沈周（右卷）／纸本／设色／29.8×1046cm／辽宁省博物馆

雾缭绕，山峰环绕中，小屋露出一角，周围树木形态各异，像吸满了深山老林真气的神仙树，保卫着屋里的人。古代文人爱画树，把树形容成君子，便是此情此景。

像苏轼启发了赵孟頫一样，王诜的《烟江叠嶂图》也启发了画惯了江南小山小水的文徵明。文徵明的这幅《烟江叠嶂图》，长四米多，加上了赵孟頫版的书法长卷。极稀有的赵孟頫"大书法"，极稀有的文徵明"大山水"，近百年后，实现合璧。

王献臣还邀请文徵明的老师沈周也以同样的命题画了一幅画，两幅画裱在一起，沈周那幅不长，被裱在前面，以示对老师的尊重。两幅画裱在一起，不知道是王献臣的主意还是后人干的，目的不难猜，明代两位大画家以同一主题作画，这两位还是师生，一段千古美谈。

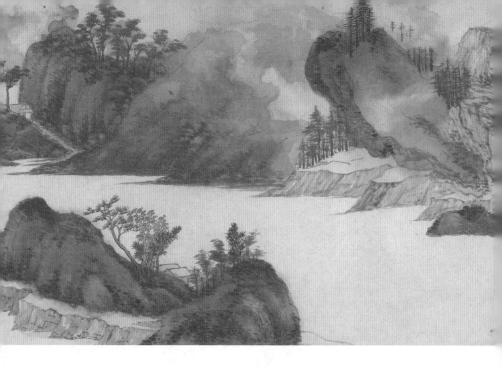

　　文徵明还为拙政园主人王献臣画了《拙政园三十一景》，里面还能看到明朝庭院的样子。我们可以将它拿着去拙政园对比着看，应该是件有趣的事。中国园林艺术如此发达，是因为文人们认为园中每个景色皆能入画。中国画从来不讲究焦点透视，长卷的散点透视正好能呈现一整个园林，人随着画中景色走进去，每一个局部都能让人赏心悦目，园中假山、怪石、凉亭、湖泊，都力求没有人工的痕迹，让人像真的走进了林中一般，学的是魏晋名士风度，是元人的隐居的野逸。画作和园林有着同样的功用，园林游园，画作卧游，求的都是心中的"真"山水。

　　文徵明是个老实人，不敢大而化之，画大画也是用画小画的技巧，那股认真劲儿到了极致，就变成了元代之后画家们最爱的那种平淡天真，化技巧于无形。沈周得文徵明这一个徒弟，胜过其他种种。

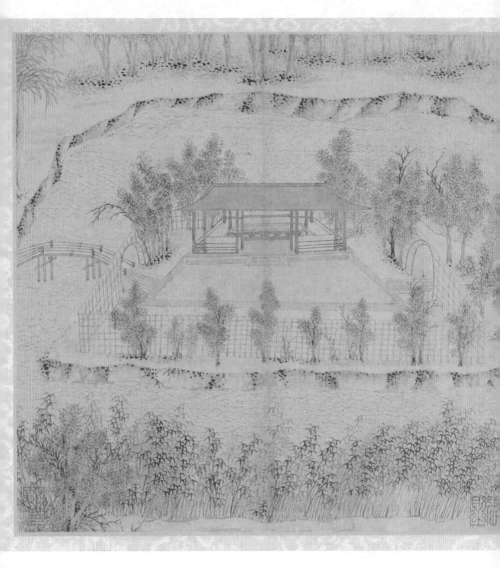

《拙政园图咏册》（其一）

明／文徵明／纸本／墨笔／26.4×27.3cm／（美国）纽约大都会艺术博物馆

青卞山图，仿北苑笔。
丁巳夏五晦日，寄
张慎其世丈，董玄宰
积铁千寻巨紫墟，
云端稚犬见村墟。
秋光何处堪消日，
流涧声中把道书。
其昌题。

《青卞隐居图》　明／董其昌／纸本／水墨／224.5×67.2cm／（美国）克利夫兰艺术博物馆

董其昌 · 青卞隐居图

明代晚期中国山水画坛是董其昌华亭派的时代。董其昌生在嘉靖三十四年（1555 年）的上海，等他到岁数科考的时候，大明朝已经颤颤巍巍地到了晚年。虽然出身贫寒，但作为松江名门望族的家族之星，董其昌十七岁时在别人的资助下考上了秀才第二名，排老二的原因是，松江知府觉得他文章能当第一，字太差，所以给了个老二。

"字不好"，是对古代文人画最大的差辱，董其昌弄了一本颜真卿的《多宝塔碑》开始狂练书法，后来又迷上了黄公望的山水画，把自己逼成了一代宗师。

董其昌做了两件事情，第一，他绕开了吴门画派的一亩三分地，直接从元人下手。从唐末宋初开始，山水画成了绘画主角，画家们都在努力琢磨怎么把山画出真山一般的气韵，所以才有了《溪山行旅图》。皴擦技法是为了山更像"真山"服务的，不管是斧劈皴、雨点皴还是披麻皴，都是因为南北方山形和肌理的不同而诞生的，正好能契合中国人的笔墨功夫，形成自己的一套山水绘画系统。元

人以书法入画其实是将皴擦法更书法化了，体现了文人的笔墨趣味。董其昌把"真"山水这件事情彻底放弃，把笔墨趣味放到了第一位，因皴擦而产生的立体的、有肌理感的山石，变成了完全由笔墨支撑，充满动势的意境当中，中国山水画从此进入了另一个时代，从三维变成了二维。

题跋中，"北苑"就是五代的董源，意思是我这幅画是仿董源的，是向他致敬的。"青卞图"本就是个古老题材，很多文人画家都画过。董其昌与沈周一样，喜欢仿古，特别喜欢模仿宋朝大师绘画，在源头处彰显新意。

董其昌先大面积勾出圆锥形的山峰主体轮廓，再把书法笔力加到画中。画中山峰似断似连，每座山峰皆以极古怪的方式尽力向上

生长，纠结跳跃，在不安的躁动中彰显着强烈的生命力。这种"写"出来的绘画是不是似曾相识？元代画家最喜欢这招，尤其黄公望，《富春山居图》那些越往后越随意的连续舞动的线条，就是随意的书写。

董其昌将文人画从元人的表现主义上升到抽象主义。他说，"肖似（像）"不重要，学书画自然要向古人大师学习，但不能局限于古人技法，要带入自己的特点。比如《青卞隐居图》，如果硬要和古人一样，那只不过是另一个古人而已。虽然董其昌也去过青卞，但笔下的只是他心中的青卞山。

作这幅《关山雪霁图》的时候，董其昌已经八十一岁了。照例，还是来个说明，和《青卞隐居图》一样套路，说自己向祖师爷关仝致敬。

依旧是在"写画"，歪歪扭扭奇怪的连接，并没有多少传统技法运用其中，轻描淡写的线条连绵不绝，淡泊散漫，虽看似杂乱无

《关山雪霁图》（局部）　明／董其昌／纸本／水墨／13×143cm／故宫博物院

章，但一定在原作架构之内，绝非随意乱写乱画。

董其昌在五代北宋的大山水之内，运用元人的表现主义手法，创造了一种新的山水面貌，这是中国绘画史上的一个进步。

另外，董其昌还做了件我认为是向大师致敬的事。和元代以来文人画家们习惯将"自己"放进画中不同，他的画里没有"画中人"，没有自己，也没有神仙，这是欣赏董其昌很重要的一个点。如果你看到一幅画，既有宋画大山水式布局，又有元人笔法，且画中还没有小人，那必然是董其昌风格。

董其昌顺着这条线，把中国画史分为南北宗，这是他做的第二件事。如唐代李思训、李昭道，宋代赵伯驹、"马夏"都被归为北宗；南宗是以王维为始，"荆关董巨"至"元四家"。两类画家界限分明，北宗为院体画，南宗为文人画，并且他扬南抑北，认为南宗比北宗高级。董其昌本人信仰南禅佛教，他把南宗的风格归纳为"一超直入如来境"，用佛家上的南北宗派来分绘画派别，将绘画上升到哲学层面，很聪明。他喜欢用重复的单调的笔墨描绘一个简单的形状，再慢慢堆积成自己想要的样子，这点很像米友仁用墨点堆积成山的方法，没有那么多装饰性的笔墨，反而显得天真自然，画在他手中已经跟真山水无关了，是笔墨造就的自然。

与其他画家不同的是，除了临摹学习前人作品，董其昌特别喜欢做理论概括，把看似虚无缥缈的绘画理论用具体语言表达出来。有的人喜欢看画，但纯粹觉得好看，不会说，或者知道哪里好，说不出具体好在哪儿。董其昌就有这本事，又会看又会说，一辈子都在为文人画摇旗呐喊。比如他说王维开创了"南派山水文人画"，将绘画上升到佛教和禅宗的高度。禅宗讲顿悟，一下子就会开窍，王维就是在彻底归隐辋川时顿悟，从此打开中国山水表现主义文人

画的大门。再比如书法，他说"晋人书取韵，唐人书取法，宋人书取意"，一句话把三个朝代书法的审美精髓都点了出来，对后世那些光临摹却不得其法的人特别重要。

吴冠中先生说石涛是中国现代主义绘画的开端，我觉得可以再提早一下，从董其昌开始。西方现代主义之父塞尚发现在画画的时候，如果你只单纯相信视觉，画出的画是不可信的，只有从多个角度布局用色，才能得到一个完美的画面。于是我们看到了他的静物写生，他的山水画，看似简单，特别之处都是在肉眼视觉上会和现实世界有一些偏差，反而达到了一种和谐永恒的效果。而且塞尚的用笔并没有像文艺复兴的大师们那样精工细雕，他在物体的肌理感上开始用不同的色块和线条作为调和，"真"山已经不重要了，重要的是画中山之美。

眼见未必为真，十六世纪，董其昌用笔墨感受来造就自然，三百年后，塞尚用同样的方法启发了西方现代主义。

他画了半个世纪，将中国绘画理论体系用文字记录下来，给前代画家分派别、颂功德、占山头，给后世画家总结经验、找捷径。画《关山雪霁图》同年，董其昌去世。因生在松江华亭，他被称为"华亭派"创始人。

《小中见大图册·仿巨然雪图》

清／王时敏／纸本／水墨／台北故宫博物院

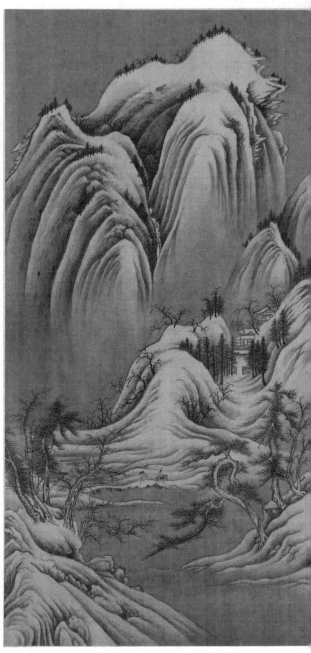

清初"四王"
王原祁·小中见大

山水画到了清朝，历经一千多年，跟玩游戏一样，见关过关，见怪打怪，勾线没得玩了，创造皴擦。设色到头了，玩黑白水墨。皴擦和黑白都玩尽了，创造书法入画。走了一千年，玩了一千年。

清朝画家面临的，是跟元朝画家一样的难关，地图上没路了，以书法入画看似是最后一招了，怎么办？

没有办法，清初画家选择彻底地复古，退回到游戏中他们最熟悉的部分，再玩一遍，也许玩着玩着就开窍了。

这二十二幅册页，全是临摹宋元名家的作品，有一个特别可爱的名字——《小中见大图册》，画家临摹了十一位大师的作品，都是咱们的熟人，李成、范宽、董源、黄公望等，临摹的人叫王时敏，清初"四王"之首。

"四王"是四个人，都姓王，王时敏、王鉴、王原祁、王翚；还有一层意思，他们四人是清初最厉害的四位艺术家，艺术之王，所以被后世尊为"四王"。

"小中见大"，两层意思：第一层意思是以古为大，临摹大师

的画以示致敬，从临摹的小画中体会原作伟大的世界；第二层意思是临摹作品尺寸比原画尺寸小，按比例来的，缩小几倍，比如范宽的《溪山行旅图》高两米，王时敏只画小小一张，按比例缩小，叫作"缩临"。

这可是个大挑战，首先你得有原作，能见过这么多大师原作的，在清朝只可能是王时敏。他家在明朝时就是大家族，爷爷是大学士，爸爸是翰林，家中收藏丰富，他还有一个便利条件，明朝大收藏家董其昌，是他的老师。他阅尽两个大家族的百年收藏。

第二，你得有功夫，真的能在小中见大，看见原作的精神。这个，要我们来评判了。

先看这幅《溪山行旅图》吧。

如果我们不是同时面对两幅画，你是不是完全分不出哪一幅才是范宽真迹（范宽《溪山行旅图》见本书50页）原作有两米高，这幅画只是小小的册页，可以随身携带，拿在手里观赏。原画中小小的旅人在这里也等比例缩放，原封不动放在原处，连主峰上的皴擦都保持高度一致。这些点点滴滴的细节，证明了王时敏像个复印机一样，将范宽的《溪山行旅图》吸进去，一点点吐出来，范宽的技法他早已烂熟于心。

那么小中见大的大呢？原画的精神气韵，《溪山行旅图》给人伟大雄壮的感觉，主峰占画面三分之二，如果放在小册页里，怎么给人这种感觉呢？

真是为难了王时敏，这幅画原作的高宽比是2：1，王时敏改摹的比例是1.67：1，尺寸比例变了，画的结构布局却不能变，他将前景比例放大，将主峰位置向左移动，整体平衡关系就融洽了。

再来看一幅他仿李成的《雪景图》。这幅画的原作已经看不到了，这幅画前景几棵大树炫着李成蟹爪皴，张牙舞爪，主峰从画面左边

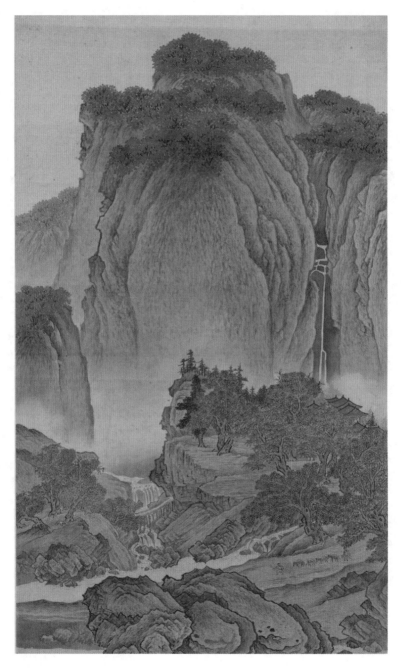

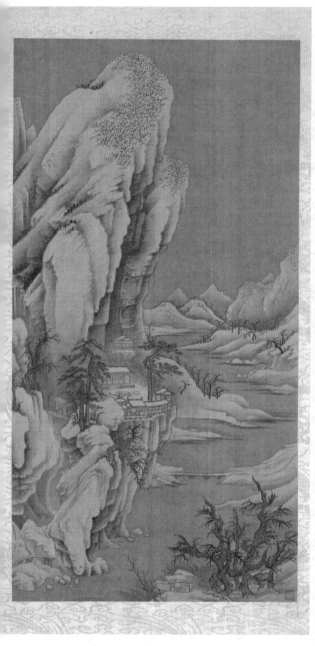

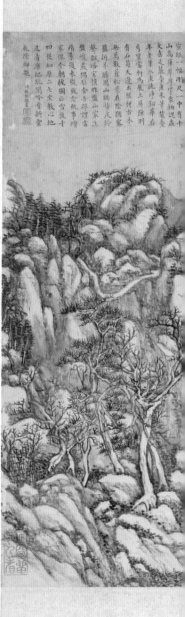

《小中见大图册·仿李成雪景图》 王时敏

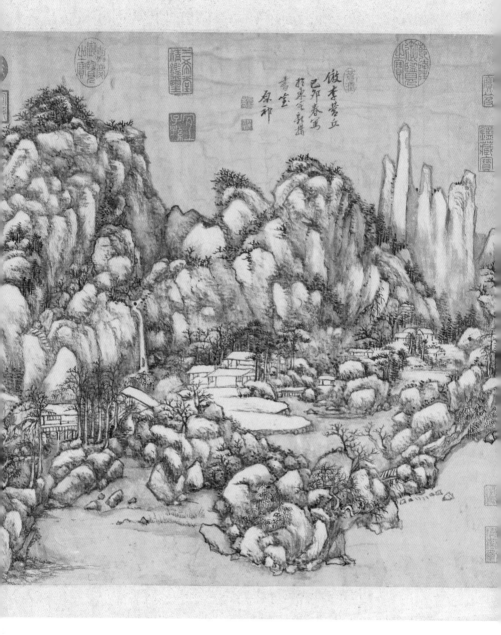

《仿李营丘（李成）雪景图》　清／王原祁／纸本／水墨／47.3×66.4cm／台北故宫博物院

升向天空，墨色淡到近乎于白色，山腰上房子的屋顶也是白色的，白雪覆盖群山，树叶掉光了，只有松树四季如一。

这也是小中见大非常宝贵的原因之一：中国绘画只有一张纸或一张绢，极难保存，王时敏一口气临摹了 22 幅作品，只有 2 幅原作保存至今，其余的，只有王时敏的临本存世。

王时敏费劲画这二十二幅画倒也没想过是为今天的我们造福，他画下来是为了传家。王家世代习画，《小中见大》是家传，独家秘笈。他没有白费功夫，孙辈王原祁虽然在"四王"中排第四，画可是最棒的。我们开头说清初画家用的招数是先集体向古人无条件学习，再慢慢摸索出自己的路子，王时敏做了第一步，王原祁做到了第二步。

你光会画得跟古人一样不行，画得一样那复印机也能做到，你要有自己的特点。

王原祁也临过李成的这幅《雪景图》，你看看是不是有了很大的变化？他把原图中大块的山石变成碎石，一层层堆叠起来。在碎石的堆叠之间，显示出笔法的变化与递进，像搭乐高一样，用变换的笔法搭起一座座山。

李成所处的时代，是北宋初年，当时刚有了皴擦法，而且北方山水高大，所以他爱画整座高山。到了元代，书法入画了，画家要把自己的特色通过画中笔法表现出来，比如倪瓒永远只画三段式山水，他没有见过范宽画的那种高山吗？实景没那么重要了，重要的是笔法。

王原祁小时候，王时敏在书房墙壁上发现一幅画，怎么看怎么像自己画的，但又不记得自己画过。原来啊，是王原祁画的。于是，王时敏把《小中见大》图册送给王原祁——他是王家的希望。

王原祁果然不负众望，一辈子都在跟古人学习，没学进死胡同去，他用四个字形容这个过程——"手摹心追"，王时敏只做到了"手摹"，这一步是基本功，谁也逃不掉，王原祁达到了"心追"的境界，不止领会到古画的韵味，还加入了自己的创造。

再来看这幅《仿富春山居图》。

清初"四王"最爱的画家绝对是黄公望，王原祁仿了《富春山居图》的一个局部。《富春山居图》的厉害之处在于用笔的自由和恣意，山川连绵间的韵律，让山水仿佛有了呼吸，看似毫不经意一条线，拉向远方突然跳起一座山，如心电图里的生命线一般。前景浓，后景淡，层次分明用笔精准。

这些王原祁都有。他还加入了自己的笔法，不管是前岸还是后面，山峰没有一处是完整的，正是王原祁的独特标识——碎石积山；多用干笔，层层渲染，他笔下的富春山没有使用黄公望长而随意的线条，用笔随意了很多，石头也不是有序的堆积，不再规规矩矩。王原祁时年五十一岁，笔力尚未大变，但已渐入佳境，在气韵方面，和他祖父王时敏亦步亦趋临摹的书卷气已完全不同。

"四王"霸占了整个清初画坛，大家都得跟他们学，可到了后世，大家对他们评价不高，因为觉得他们只有复古，画得匠气，我同意一半。我个人对王时敏、王鉴的画不太喜欢，但我非常喜欢王原祁，我觉得"四王"中，只有他吃透了古人的气韵，吐出来自己的东西，他的碎石积山是一种大艺术家的创造，需要功夫，又要潇洒不匠气，二者兼有，"四王"有了王原祁，才是真的是"四王"。

清初"四僧"
石涛·搜尽奇峰打草稿

前文宋朝文人画那一篇，说到自苏东坡提出了文人画概念，跟院派分了两路，院派画家身上都有官职，少不得要为皇家服务，文人画自由，为自己而画，更有个性。文人画在宋朝，还不是主流，打不过院派，明朝董其昌因其自身地位高，把文人画提到了比院派高的位置。到了清朝，"四王"虽然继承的是董其昌的衣钵，但他们作为前朝名士，受到清廷礼遇，"王"也有艺术界皇家的意思。

同时，民间出现了一个奇怪的艺术派别，由四个和尚组成，被称为"四僧"，与"四王"齐名。

他们是石涛、八大山人、髡残、弘仁。

髡残、弘仁（渐江）是明末知识分子，加入反清复明队伍，任务失败，只好出家避世。这两位在艺术性方面没有太多惊喜，主要是没有创新。好在有文化，当了和尚之后，就认认真真参禅悟道，四处云游，他们的山水画中多带佛性，孤寂清冷。特别是弘仁的这幅《雨余柳色图》像一个美好的童话世界，宋朝画中敬畏大自然的"格物"精神自然给了他很多灵感和力量，可弘仁画中这种一贯稳

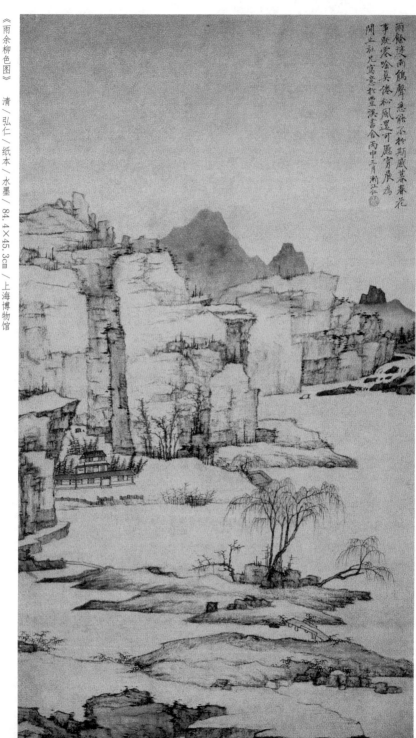

雨餘溪雨鶴聲遲僧不托斯咸暮春花
事歇寒喻真倦松風還可廳宵晨為
閒止社凡窩意於豐溪書舍丙申三月漸江仁

《雨余柳色图》 清／弘仁／纸本／水墨／84.4×45.3cm／上海博物馆

定和干净的线条却生出出其不意安静的力量，组成各种几何图形后又生出他画中的清新拙朴的画风，看似抽象，实则完全贴合实景，看似冷淡，实则气韵万千，虽然没有晕染，但完全表现了大自然本身的生命力。

他的画写满了一个大和尚的慈悲心，我看弘仁的画常常生出幻想，也许他的画才是传说中的禅画，体现了在对生活充满悲观之后的稳定心理状态——渡己渡人。

"四僧"中最重要的两位是石涛和八大山人，他俩是明朝的王子。亡了国的王子无家可归，浪迹天涯，做和尚是最能保护自己的了，跟当权者表忠心，看破红尘与世无争。

这四位，八大山人的花鸟画最有特色（后文会详细介绍），若说山水画，首推石涛。他的《搜尽奇峰打草稿》前无古人后无来者，千年山水画史独一份。

《搜尽奇峰打草稿》（局部）　清／石涛／纸本／水墨／42.8×285.5cm／故宫博物院

石涛是明靖江王的后代，本名朱若极，正宗皇室嫡孙。明亡时他才两岁，什么都不懂。他的父亲朱亨嘉在明亡后带着全家逃难到南方，先当了"监国"，后来不死心，想称帝，结果被杀。年幼的朱若极被家里的太监带着逃到寺院，削发为僧，改名原济，字石涛，这才保住一条命。对于上代人那场你死我活的战争，石涛所知甚少，他当和尚并非是看破红尘，只是为了活命。

　　当了和尚的石涛云游四海，到各大寺院钻研佛理，后来在安徽认识了梅清。梅清大他十几岁，善画，尤其喜欢画黄山，有"黄山巨子"之称，石涛在幼年时就爱画画，索性从此定居安徽，跟梅清学画。

　　《搜尽奇峰打草稿》这幅画的名字在中国古代绘画中就是独一份。"搜尽奇峰"画的不止是一座山，是画尽天下最险峻的山峰，"打草稿"听着不成体统，中国古代绘画喜欢《溪山行旅图》《早春图》……《××图》是一个标准范式，"草稿"是在正式版推出之前做练习的，以中国文人的讲究劲，怎么可能直接拿草稿出来见人？合在一起更是匪夷所思，"搜尽奇峰打草稿"，口气不小。

　　这幅画是石涛四十九岁时的作品，以一种截然不同与"四王"的姿态享誉画坛，他写下《一画论》，并放言：我用我法，独创了一套绘画理论。"一画论"中的"一"，并不是指一个具体的数字，而是老子提出的，"道生一，一生二，二生三，三生万物"。在"四王"恨不得把前代所有的技法用到方寸之间的时候，石涛要放弃技法，从混沌开始，以心观物，以万物为量，所以他才能将天下奇峰搜尽，装进心里，再释放到笔端。

　　石涛这时已完全形成了自己的风格，用笔非常细，而且很少用皴擦。五代以来，皴擦法简直就是中国水墨的标志，要表现山势巍峨，山石坚硬，必定会用到皴擦。披麻皴描绘南方平缓的山势；斧劈皴

描绘全景式大山大水的险峻；牛毛皴描绘迷蒙、气象万千的山林等，然而这些石涛都没用，他只是用极细的线条，像写毛笔字一样"写"出了山的轮廓。和元人一样，同是"写"画，结果却画出了一派清新。虽都是细笔，石涛的却更细腻复杂，而且还用到了他的标志性元素：点点。用不规律的点点代替皴擦，以此来表现山石的肌理和阴影，画面一下子就不一样了。

从细节可以很明显地看出来，他先用细笔勾画轮廓，再用淡色墨点打底，最后用浓墨的墨线和墨点来划分区域，表现山石肌理。画面布局新奇险峻，用湿润的淡墨和浓墨墨点自然产生的融合来表现山川的浑厚，墨气淋漓，细笔和粗笔转折配合，跳跃腾挪，有时流畅，有时古拙，变化万千。

石涛很自然地把佛法这个巨大的哲学系统和绘画结合在一起。他在题跋中写了四个字：我用我法。传统式的布局，各种皴擦法，那是别人的"法"；摇摇欲坠，奇险的构图，以及恣意不规律的苔点是他的"法"。回头再看"四王"的绘画，规规矩矩，卖相甜美，典型的大家闺秀，而石涛像横空出世的野猴子孙悟空，一个筋斗云翻十万八千里，潇洒快活。

石涛把宋元技法中的精巧之处化成自己的风格，这就叫创新。与"四王"对比，"四王"是学技派，石涛是学意境。石涛善学意境。有些人评价石涛，说他没有宋元的基础，那是低估了他。石涛的画不是无源之水，而是从传统中来，到新风中去。"四僧"都是这种风格，所以也被称为"创新派"。

他的"一画"理论认为"一"是万物的根本，可代表线条也可以代表一种元素，一生万物。"一画者，众有之本，万象之根"，一条线，一个苔点，不停重复，用各种办法重复。用松散的结构撑起原始的张力和笔墨感，让绘画回归绘画本身。复古并不只是技法上的复古，也是对古人、对山水精神敬畏的复古。道法自然，才是

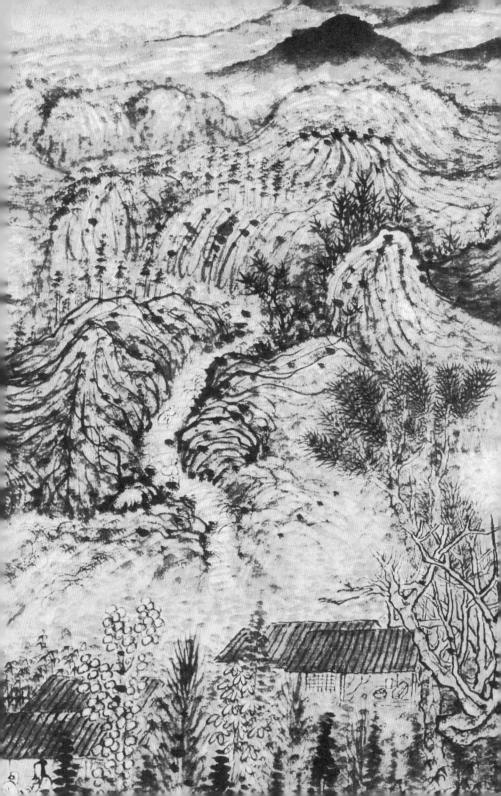

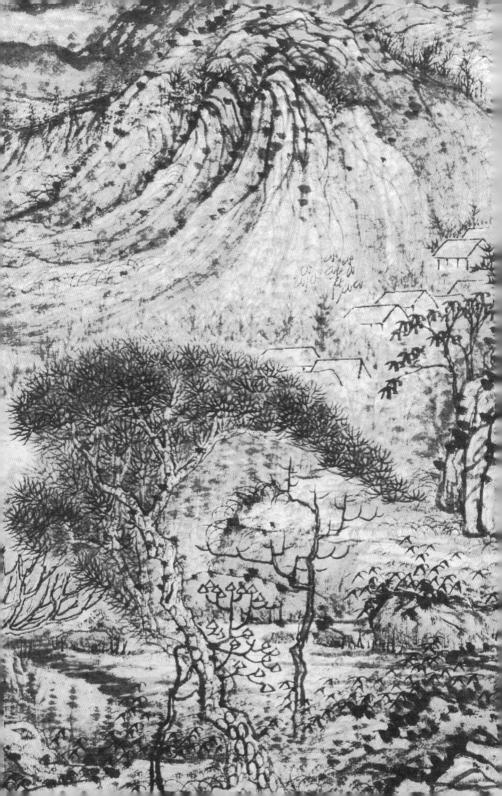

人和山水最和谐的相处方式，只有这样，画出的画才能打动人心。

除了笔墨功夫，石涛非常擅长构图，他的小画常常大境入景，用笔寥寥，让人能细细品味他的笔墨，不知不觉被带入无限的画境。大画用笔极密，带入元人笔法，特别是湿笔细线层层叠叠，远观有气象，近观有层次。

《设色山水册·其一》　清／石涛／纸本／水墨／30×35cm／天津博物馆

拧巴的是，石涛是一位非常入世的和尚，一心想着靠才华在"仇人"手底下混个前程。康熙两次下江南，都接见了他，并且十分欣赏他的书画。石涛也表现得很殷情，为康熙量身定制献上诗画，称"真明主"，当时认为自己的前途一片光明，便离开南方到北京发展。

王原祁与石涛相识后，丝毫没有掩饰自己对这位"异类"的赞赏：

"海内丹青家不能尽识，而大江以南，当推石涛为第一。"言语间似要分一半艺术天下给石涛，北四王、南四僧。二人还合作了一幅画——《元济合作兰竹轴》，石涛画兰，王原祁画石，留下一段佳话。

石涛在北京待了三年，结交了不少达官贵人，却始终没有等来康熙的召唤，抑郁之下，南下扬州定居。说到底，康熙怎么可能重用朱家后人，清朝皇帝只是想安抚人心，看看你有无叛逆之心，光有艺术才能，是无法走入政治核心权力层的。

"四僧"中石涛名气最大，滋养了不少后人，民国张大千学石涛最多最

像，以假乱真，博物馆里不少石涛款都出自张大千之手。还有一位民国大艺术家吴冠中受石涛影响最大，一对比便知：布局开阔，善用湿笔，再以线条拉起全画。

吴冠中说："中国现代美术始于何时，我认为石涛是起点。"西方推崇塞尚为现代艺术之父，塞尚的贡献属于发现了视觉领域中

的构成规律。而石涛，明悟了艺术诞生于"感受"，古人虽也曾提及"中得心源"，但石涛的感受说则是绘画创作的核心与根本，他这一宏观的认识其实涵盖了塞尚之所见，并开创了"直觉说""移情说"等西方美学立论之先河。这个 17 世纪的中国僧人，应恢复其历史长河中应有的地位：世界现代艺术之父。

事实是，石涛的艺术观念与创造早于塞尚两百年。

未完

清代，中国山水画至石涛以后，便无更大突破，后来因为金石学起了一些作用，"扬州画派"又掀起一股小高潮：画中题跋书法，因加进了古意而添了新意；画面布局上，山水中的人物又被画家们偏爱起来，配合小写意山水精雕细琢，也是一种办法。但就山水画来说，该玩的、能玩的，已用尽了。

然而，到了民国，林风眠、吴冠中、徐悲鸿这些艺术家们在法国学习了西方艺术之后，其中有一些人觉得"腐朽"的中国艺术蕴含着巨大的生机，与西方艺术相比不但不陈旧，反而是超前的。于是，奇妙的化学作用开始发生，短短几十年，中国山水画又有了一次新的突破，从而走出绝境。

中国山水未完待续……

石涛作品

吴冠中作品

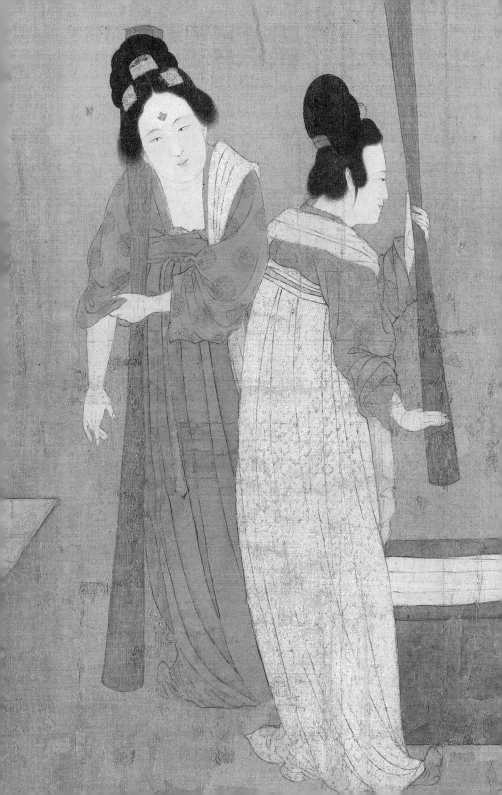

人物花鸟画

《女史箴图》（局部）　东晋／顾恺之／绢本／设色／24.8×348.2cm／（英国）大英博物院

顾恺之 · 女史箴图

请你们和我一起，再次回到一千六百年前，打开《洛神赋图》。

在"山水卷"，我们顺着《洛神赋图》的青绿山水，一路游到了二十世纪。但在魏晋到唐，人物画才是主角。画帝王，画神仙，画典籍，像西方基督教壁画，画是有十分明确的功用的，让不识字的人也能看懂。

比如顾恺之另一幅名画《女史箴图》，画的是西晋文学家张华所写《女史箴》里的故事。

"女史"是宫廷里身份较高的女性，"箴"是劝谏之意。张华写《女史箴》其实是为了一个女人——西晋惠帝司马衷的媳妇：皇后贾氏。说出"何不食肉糜"的司马衷是历史上有名的蠢皇帝，所以贾氏独揽大权，她专横善妒、荒淫无度。张华深感无力，便收集了历史上九个贤德女子的故事，希望曲线救国，劝谏贾皇后。

在鼓励妇女们最好连字都不要认的时代，张先生即便写得再出色，再苦口婆心，妇女们还是看不懂呀，怎么接受教育？于是，绘画在这里就发挥了大作用。

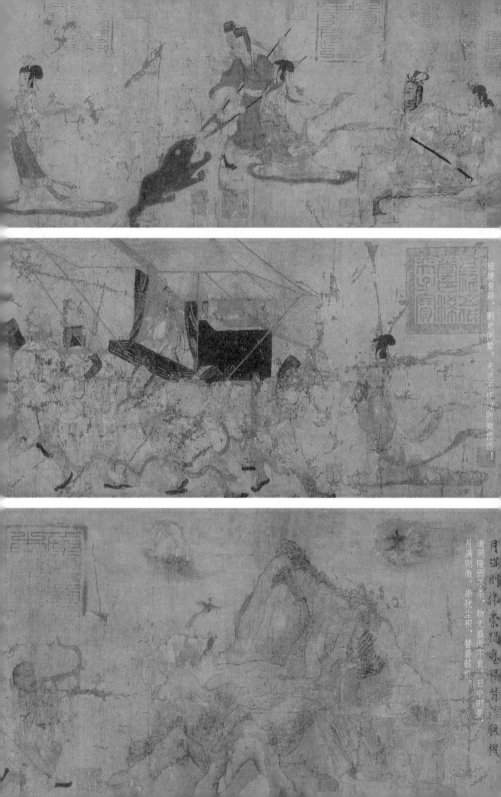

班婕有辞，割欢同辇。夫岂不怀？防微虑远！

月满则微。崇犹尘和，替若骇机。道罔隆而不杀，物无盛而不衰；日中则昃，

现存的这幅长卷只剩九段，每一段都是一个故事，有详细的箴言，独立成章。

第一段箴言："玄熊攀槛，冯媛趋进。"说的是黑熊攻击汉元帝，冯媛用身体挡住黑熊的故事。为了突出冯婕妤高大的形象，显示她的勇敢，顾恺之画了一只比狗还小的熊。这也符合魏晋时代绘画的特点，人物才是中心，不但要放在最显眼的位置，还要画得比其他元素都要大。

第二段画卷讲的是"班婕妤辞辇"的故事。

汉元帝宠爱班婕妤，希望成日形影不离。有一日，他要班婕妤和他坐同一辆马车出游，一般后妃都会高兴，但班婕妤拒绝了。她认为古代明君都和贤臣同坐一辆车，和妃嫔同坐一辆车的是商纣、周幽王之类的亡国之君。

第三段箴言大意是说：事物的发展规律就是盛极而衰，就像太阳和月亮那样。高山，是像尘土那样堆积起来，而其衰弱往往就在一瞬，像弩机射箭一样快。

顾恺之也画了一个过渡性画面，满月和红日同时出现在一个画面之中，猎人的弓也拉开了，充斥着极致的冲突感，特别像是在威胁贾皇后：你做事情过了，要小心哦……故事说清楚就行，比例什么的不重要，风格非常当代。

第四段箴言的大意是：人不能只知道修饰自己的容貌，更要修品行，注重内在……画面则是宫女在伺候小主梳妆。

请注意看最后一段，三位贵妇相对而立，右边贵妇手拿笔纸，面向左边，似乎正在写着《女史箴》，而画面尾部的两位贵妇脸向右边，身体和目光都向右边指过去，让观者不由得顺着他们，再看一遍。之前我们说过手卷这种特殊的绘画形式，从右向左，根据画中的提示转换下一个空间，看完卷卷，对于《女史箴图》最后这三

位仕女的提示，顾恺之显然是想让观者反复不停地看下去，这才达到了教育的目的。

1900年，《女史箴图》被八国联军抢去了英国，但它在大英博物馆的日子并不好过，洋人在抢东西方面很有品位，可惜只会抢，不知道怎么保存。中国水墨画就是一张薄薄的绢或纸，不管是手卷还是卷轴，平时都是卷起来保存的，很脆弱，不像西方油画那么皮实。大英博物馆这种欧洲顶级博物馆，抢了东西之后，居然没有人会维护。于是他们想当然地把《女史箴图》切割成四部分，然后再贴在木板上挂起来，变成了油画。

结果可想而知，脆弱的绢跟着容易有裂纹的木板一起断裂，颜料也开始掉了，给这件国宝造成了不可逆的伤害。直到近些年，才有了中国专业古书画修复专家进驻大英博物馆，对这幅画进行专门的修复。

　　南齐谢赫著有"谢赫六法"，为品评中国古代绘画立下了六项
标准，前两法最为重要，第一是气韵生动，第二骨法用笔。气韵指
的就是要画出对象的精神气质，画得像不是什么了不起的事，要画
出神韵。骨法中的"骨"，字面意思是线条的骨架，深层的意思是
"骨气"，就比如顾恺之要画女德，就要把笔下的女性角色都画得
凛然正义，让人一眼看到就服气。

　　在遥远的古代，妃嫔也不是神，是人，但为了画出她们的高尚
品格，顾恺之用"春蚕吐丝描"把宫廷女性描绘得如神女一般神圣、
美丽，不可侵犯，她们的姿态与洛神并无区别。

　　接下来，看看唐朝大画家们是怎么描绘帝王与神仙的。

阎立本·步辇图

我们中国，古代也有"新闻联播"，帝王一遇到大事情，除了史官记录，还会派画家画下来，所以这种绘画，除了有极高的艺术价值，还有独一无二的历史文献价值。

你想知道威武的唐太宗李世民长什么样子吗？请看阎立本的《步辇图》。

《步辇图》记录的是松赞干布派使者禄东赞到长安来求娶文成公主的故事。

开明的吐蕃君王松赞干布刚刚继承王位，最想要的就是安宁，不想打仗，最通行的办法就是通婚了，当时西域各国君主王子的理想，就是娶到一位大唐公主，抱住唐朝的大腿。《步辇图》画的就是禄东赞正式跟大唐皇帝李世民缔结婚约的时刻。

阎立本的父亲叫阎毗，是北周的驸马，他的母亲是北周武帝的清都公主，阎毗在隋炀帝时期就为隋朝设计过军器，组织皇家仪仗队、建造长城。到了唐代，阎立本和哥哥阎立德还一起主持过营造

唐代帝后的陵墓，传说，大明宫也是阎立本设计的。

中国古代艺术家大部分都出身于世家，要经过好几代传承教育，像阎立本这样的皇族血亲，才有资格在现场，并画下历史性的一刻。

《步辇图》分为两个部分，从右边向左边看起。

九个漂亮的宫女围着一位坐在步辇上的男子，步辇上红伞飞扬，这些红伞和《洛神赋图》中的红伞很像。步辇上的男子就是唐太宗李世民本人了。阎立本是不敢随便画个人就说是唐太宗的，一定是根据他本人的样貌绘制而成，最多美化一下，强调天子威严。

另外，画中还有一个点能让我们一眼看得出谁是主角：他比画中其他人大一大圈。这是中国人物画的一个特点，特别是画神佛画帝王，一定会将主角画得比周围的人大，以此来显示他们的重要性和威严。

再看李世民本人穿着，并不显眼。他头戴黑色帽子，这在唐朝叫作"幞头"，是由头巾演变而来的。黄色的衣服几乎要与背景融为一体了，在步辇上腿一盘，非常随意。周围宫女们的衣服反而是红黄搭配，姿态各异，自然可爱。画家不直接用华服来突出皇帝的地位，反而用红色的华盖，和周围宫女一静一动的姿态对比，既显示唐太宗的尊贵大气和沉稳的性格，还低调不张扬。这就是画家非常聪明的一点，整个画面既有动感，又富于色彩，不显得沉闷，如果大家都跟唐太宗一样沉稳，就不好看了。

画面的右半边，阎立本已经用了两招来突出唐太宗：一个是工具，步辇、红伞；一个是比例，他的身量比周围人大，和其他人不成比例。

中国画的细节非常精彩，很多玄机就藏在细节里。唐太宗手中

拿着一个锦盒，里面装的是什么呢？我们接着往左看答案就出来了。

我们先来看看第一位穿着红色衣服，身体微微前倾的人，在唐代，五品以上的官员会穿红色，他是唐朝的赞礼官。赞礼官的主要职能是引导使臣觐见。他手里拿着的那块小板子是不是很眼熟？这个东西叫"笏"，古代大臣向皇上汇报事情，经常紧张忘事儿，他们会提前把要点写在"笏"上，做备忘录用。也可以在上面写写笔记，记一下皇帝交代的事情。

那接下来这位，他比旁边的赞礼官整整小了一号，跟宫女的体型差不多，这显示尊卑规格，他的地位是低于赞礼官的。他就是松赞干布的使者——禄东赞，也是这幅画的男二号。

他有点儿秃顶，没有戴画中其他男性戴的幞头，在一片庄重的黄、红色调下，禄东赞的这身民族服饰非常抢眼，上面还画满了鸟、兽、马、骆驼，像儿童简笔画，都是草原上的动物，很有民族特色。这件衣服有个很长的正式名字，叫"联珠立鸟与立羊纹织锦长袍"。

画面最左边，也就是一位不可或缺，但也是最不重要的人物——翻译官。他一身白衣，身体前倾，恭恭敬敬，身量比禄东赞还小。

画家会用身形的大小来区分人物在画中的重要性，并通过服饰的不同特点，让我们辨别人物的身份。

这幅画和《洛神赋图》一样，也是画在绢上的，画法也是先勾墨线，然后填色，有平铺，有渲染，所以唐代的人物画特点，也是绢本，勾线敷色。

如果说只画到这个程度，阎立本充其量是"顾恺之第二"，但曾经做到右丞相的画家阎立本，有一点很重要的创新，《洛神赋图》主要通过动作来表现人物，但是阎立本冲破了这一层，他开始给人物加上表情来展示内心世界，面部有了微表情，就发展成了肖像画。

唐太宗是大唐天子，神情俊朗，因为对方是来求亲、示好，所

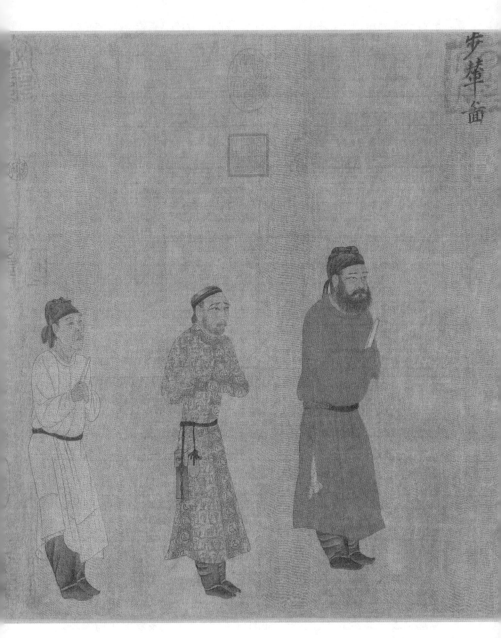

《步辇图》 唐／阎立本／绢本／设色／38.5×129.6cm／故宫博物院

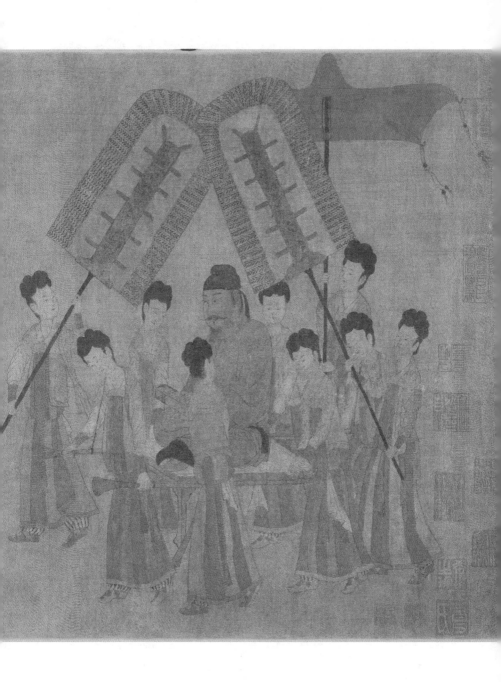

《唐太宗半身像》
唐 / 佚名 / 设色 /
101.2×51.4cm / 台北故宫博物院

《唐太宗半身像》
宋 / 佚名 / 设色 /
86.1×48.4cm / 台北故宫博物院

以虽然威严却也和蔼可亲。唐太宗的相貌，在不同的几张画上都能看到，比如这两幅，是不是画得都很相像？可见唐朝的肖像画是很写实的。

而禄东赞表情非常谦卑、拘谨，甚至带有一些惧怕。他在怕什么？他怕的正是唐太宗手里的锦盒。传说，唐太宗觉得禄东赞是难得的人才，打算挖松赞干布墙脚，让禄东赞换个公司，来大唐上班，传说锦盒里装的是册封禄东赞的官书，那禄东赞当然紧张了，说媒的工作还没完成呢，对方反倒先看上自己了，这处理不好可要两头得罪了。禄东赞打算拒绝唐太宗，但又怕惹怒了大唐帝王，心中自

然害怕不已。

松赞干布派使者向唐太宗求亲的时间是 640 年，正是阎立本在朝廷为官的时间，他是这整个历史事件的见证者，无论唐太宗、官员还是吐蕃使者，甚至宫女的表情他都一一看在眼底。这就不能像顾恺之画神话故事那样随意发挥了，他的画不止是艺术，还是记录。唐太宗的威严，禄东赞的诚惶诚恐，赞礼官的恭敬，每个人的表情都被阎立本用像照相机一样的画笔记录下来了。

最后，唐太宗让文成公主进入吐蕃，松赞干布为了感激大唐，为公主建造了一座城堡——布达拉宫。两人虽然是为了政治目的而联姻，却一直相亲相爱，为唐蕃之间带来多年的和平。

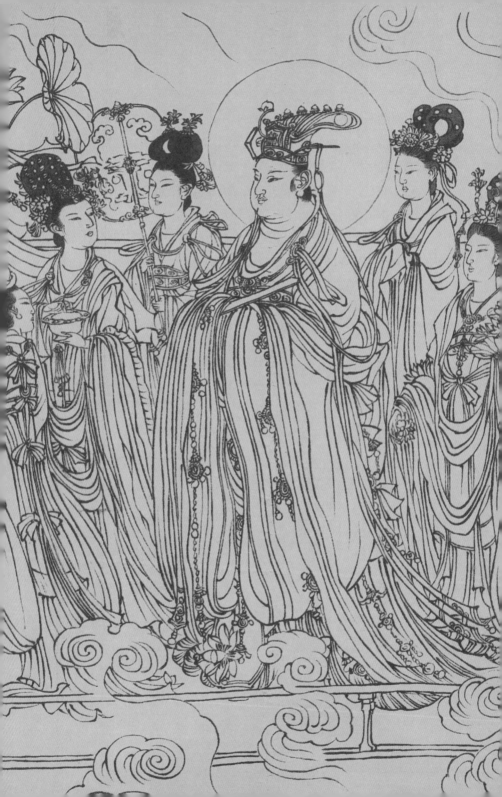

吴道子·八十七神仙卷

吴道子其人，在史书上并没有过多记载。中国历史上有几位传奇人物：爱喝酒的诗仙李白，爱喝酒的书圣王羲之，爱喝酒的画圣吴道子。吴道子，听名字是不是很像个道士？据说呢，他母亲把他生在了半道上，所以就取名吴道子，就是在道路上得子的意思。

之前我们介绍过的大画家，都出生于贵族家庭，吃饱饭有闲工夫了才琴棋书画，但吴道子家境贫寒。《历代名画记》里说，当朝画家吴道子，古今独步，往前超越顾恺之、陆探微，往后却无人超越他。苏轼更是赞他："盖古今一人而已"。这样一个穷小子，是怎样逆袭成为一代画圣的呢？

吴道子一生，就是一个传奇故事。

他自小在外流浪，走到河北定州城外的柏林寺，从大殿门缝望过去，看到一个老和尚在殿墙上画画，好奇就走了进去，看老和尚画。老和尚发现一个十来岁的小孩子这么入神地看他画壁画，十分喜欢，便问他：你喜欢这幅画么？吴道子点点头，老和尚说，你要是愿意学画，就做我的徒弟吧。寺庙里还有很多负责雕刻的匠人和

粉饰壁画的画工，这些民间高手都是少年吴道子最初的老师。

不要小看这些"野路子"民间画师，敦煌壁画就是这些无名艺术家的杰作，他们的风格自然与庙堂之上的大画家展子虔、李昭道不同，没有富贵气，只有老老实实的朴素劲儿，画画是为了生计，所以作品透露着乡野的气息。画师们把祖传手艺都教给吴道子之后，已经满足不了这个孩子的艺术天赋，于是他们说：你走吧，去更远的地方，找更好的老师，不拘陈法，另辟蹊径。

于是吴道子突发奇想，既然让我另辟蹊径，那我就不找画画的老师了，我去找个书法老师。几百年后，赵孟𫖯写下"须知书画本来同"，书法和绘画是一个源头，书画同法。这个道理，吴道子冥冥中早已悟到了。吴道子找的书法老师可不是普通人，是唐代最有名的书法家张旭和贺知章。向寺庙里壁画老师傅学成后拜别，向张

大火练真文

龙泥印玉策

南宫坐绛云

北阁临玄水

访蔡家。

应送酒，同来

问东花；上元

桃核，齐侯

华。汉帝看

下玉霾，青鸟向金

上烟霞。春泉

飔入倒景，出没

烛五云车；飘

东明九芝盖，北

《草书古诗四帖》（局部）　唐／张旭／纸本／水墨／29.5×603.7cm／辽宁省博物馆

旭、贺知章学成后拜别，吴道子像打游戏过关一样，走向下一个关卡，他要打出名号来。吴道子想了一个办法，他跑去东都洛阳的寺庙里画壁画，精准打击。

传说他画了一幅壁画叫《地狱变相图》，内容大概是佛教中的六道轮回，坏人做坏事死后只能在地狱里被各种神怪折磨，苦苦煎熬。吴道子运用夸张变形的手法，笔力完全不同于李思训、李昭道的细密，而是用疏落的焦墨勾线，再用淡墨渲染，把小时候学的雕塑美学融入绘画，利用粗线淡墨配合造成的阴影和冲突感，让平面的画变得立体，饱含动怒的情感态势，鬼神像真的像要从壁上跃下一样。

这幅画到底有多吓人呢？据说犯过罪的或有犯罪念头的，看到了这幅壁画都吓得不敢干坏事了。十八层地狱的恐怖，可能就从吴道子的这幅壁画深入人心的吧？

吴道子用一幅壁画吓坏了全城的坏蛋，然后在洛阳待了四五年，又去了长安，画了几百块壁画，被老百姓们尊为"画圣"，封为保护神。大家把这位民间艺术大师传得神乎其神，很快，他就被唐玄宗召入宫中，任内教博士，成为御用画师。一个穷小子，一路逆袭，打怪过关斩将，终于登上大唐最高的殿堂。

1937年5月，徐悲鸿到香港举办画展时，顺便去看一位德国外交官夫人收藏的四箱中国字画。当他看到第三大箱的一幅人物白描长卷时，不由眼前一亮。用手头仅有的一万元现金再加上自己的七幅作品，换购了这幅画。后来又经过他的好友张大千、谢稚柳等人的鉴定，判定其很有可能是吴道子为壁画做的底稿。

这幅画就是《八十七神仙卷》，由徐悲鸿先生命名，他判定这出自唐人吴道子手笔。

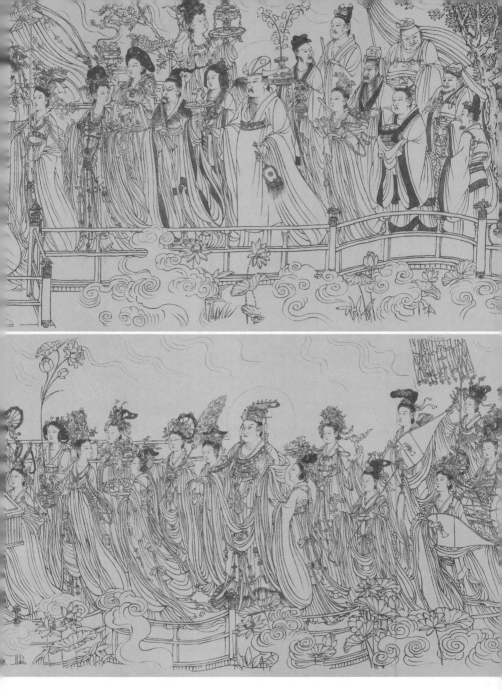

《八十七神仙卷》（局部） 唐／吴道子／绢本／白描／30×292cm／徐悲鸿纪念馆

八十七位天王、天神在列队中行进，吴道子用快而凌厉的笔触把神仙们飘逸的气质表现得淋漓尽致，头上有光环（圆圈表示）的是三帝，即玄武帝君、文昌帝君、关圣帝君。几位神将身着武装，还有十位男神仙，六十七位女神仙，按照古代绘画惯例，画家通常以身形的不同大小表现画中人物的重要程度，地位越尊贵，身形也越大。

张旭、贺知章的书法启发了吴道子，咱们先不说看不看得懂草书到底在写什么，单就线条来讲，草书的飘逸、潇洒，有一股子仙气，吴道子画神佛就是画天上世界，天上与人间不同，要有仙气。他在衣褶飘带拐弯处，描出一片兰叶的形状，这种技法叫作"兰叶描"。我们之前看魏晋时代的人物画，勾线极稳，线条粗细均匀说明用力也很均匀，写字就不一样了，讲究挥洒自如，笔力不均匀，时提时顿，轻盈又有重点，吴道子在书法用笔的基础上，创造了兰叶描。徐悲鸿就是根据《八十七神仙卷》中的兰叶描判定是吴道子的作品的。

白云冉冉，神仙们持着番旗、伞盖、乐器，簇拥着威严的帝君，仿佛要从画中走出来。整幅画面没有任何颜色，单用线条，就渲染了如此宏大的场面，代表了中国白描绘画的最高水准。

他在画衣饰和飘带的时候，下笔绵长有力，富有韵律，完全违反地心引力，飘带都是在空中飘舞往上走的，在《洛神赋图》中，顾恺之用春蚕吐丝法画出了云气，仙女自然会在天空中舞蹈，妩媚动人，而吴道子笔下的神仙在天空中像行军一般行走，风来助力，带来一种威严感，后世赞"吴带当风"。

徐悲鸿先生买下《八十七神仙卷》，爱若珍宝，随身携带，没想到1942年在云南，为了躲避飞机轰炸，不小心将画遗失了。两年后，中大的女学生卢荫告诉先生，她在成都见到了这幅画，徐悲

鸿辗转又花了二十万银元加他二十幅作品才将此画买回。在当时，北京城里一个上好的四合院还不到一万银元。

他重新按上他的印章"悲鸿生命"，写了长长的跋文。关于这幅画到底是不是吴道子所画，在 1938 年徐悲鸿刚得到这幅画的时候，就让张大千和谢稚柳鉴赏过，二人都认为是吴道子真迹无疑。可是当这幅画完璧归赵，徐悲鸿再次请他们来写跋文的时候，二人都产生了怀疑，认为不是盛唐作品，与敦煌壁画对比，它更像晚唐作品。此外，著名鉴定大师徐邦达先生认为，它应该是南宋作品。

至今，学界也没个定论，我们也暂且不论，也许就是某位古人看了吴道子的画作后临摹的一幅，为练习也为致敬，早期的中国艺术包括文学作品有这么一个特点：不爱留名，"事了拂衣去，深藏功与名"，任后人拿去用吧——侠客作为。不管是谁的作品，这位作者在技法和气韵上，完全继承了吴道子的风格，是中国古代杰出的白描作品，徐悲鸿逝世后，他的夫人廖静文在他逝世当天就将徐悲鸿的一千余件作品和他收藏的一千余件历代字画，包括《八十七神仙卷》，全部捐献给了国家。

《送子天王图》（局部）

唐／吴道子／纸本／白描／35.5×338.1cm／（日本）大阪市立美术馆

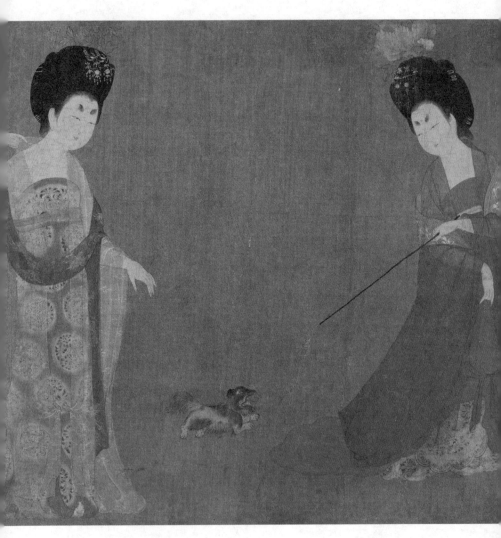

《簪花仕女图卷》（局部） 唐／周昉／绢本／设色／46.4×182cm／辽宁省博物馆

周昉·簪花仕女图

现在影视剧对大唐的还原度非常高，大到建筑，小到礼仪人物动作细节，都能做到尽善尽美。这些除了根据文字典籍的描述，最直观的参考还是绘画，文字记录是扁平的，画却不同，它美而真实。

比如很多讲唐朝的影视剧中姑娘的穿衣打扮，参考的就是这幅《簪花仕女图》。

卷首一位贵妇手执拂尘，和左侧的贵妇一起逗弄着一条小狗，身姿曼妙轻柔。中间一位仕女在赏玩手中的花，旁边跟着的应该是她的婢女，扇着扇子。最中间的那位仕女在赏花，眼睛看向花，眼神有一种说不出来的感觉，飘渺空洞像发呆。画面最左侧的仕女也无心赏花，逗弄着一只小狗。从花丛和昂贵的散养仙鹤判断，这应该是贵族家庭甚至皇宫的后花园，贵妇们春日里在这儿打发时间。

从颜色看，依然是设色，以青绿赭石朱砂色为主。

从风格看，唐代与魏晋时代的绘画已经有了很大不同。《洛神赋图》中人比山大，没有正常的比例；到了唐代，人物大小根据站

立的位置已经有了相对合理的比例，花草树木和其他衬景也不像之前顾恺之画的那样迷你了，它们虽然不是一个完整的背景，但也显示了主题环境。

《簪花仕女图》描绘的是唐朝后宫贵妇的生活日常，她们最自然的生活状态。在有着严格规矩的古代，这位画师能多次进入后宫，和贵妇们零距离接触观察，可见来头可不一般。

《簪花仕女图》的作者名叫周昉，史料记载说他出身门阀世胄，贵游子弟。"贵"是贵公子，"游"可不是游手好闲，指的是他没什么特别的官职，像吴道子一样四处游历，只不过比吴道子命好太多了。只有他这样的贵公子，才有可能游到皇帝的后花园里去。

在古代，像吴道子这样出身贫苦的小孩子，每天想的是挣钱吃饭，可能连字都认不得，最后居然能逆袭被皇帝看中成为一名大艺术家，那是一个特例，全凭他过人的才华和运气。正常路子都像展

《虢国夫人游春图》（宋徽宗摹本）

唐 / 张萱 / 绢本 / 设色 / 52.1×147.7cm / 辽宁省博物馆

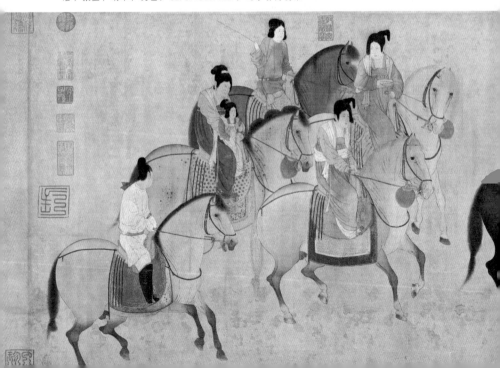

子虔、阎立本、周昉这样，贵公子出身，有地位有空闲搞艺术。《历代名画录》中记载，周昉的老师名叫张萱，是一位宫廷画师，他的代表作也非常厉害，有《虢国夫人游春图》《捣练图》。

虢国夫人是杨玉环的三姐，杨玉环成为杨贵妃后，她的两个姐姐跟着就入了宫，据说唐玄宗特别喜欢这位虢国夫人，宠爱程度一度超过了杨贵妃。这位虢国夫人没事还会带着家眷随从去郊外骑马，张萱应该就是受唐玄宗指派，为虢国夫人画下了这幅画，所以想知道虢国夫人美成什么样比过了杨贵妃，可以看看这幅画，猜猜哪位是虢国夫人。

《捣练图》也画的是宫中生活，一幅长卷描绘了十二位宫中女性的劳作场景。"捣练"是捣洗煮过的熟绢，第一部分是捣练，之后还有理线、熨烫两部分。这幅画展现了一个后宫工厂流水线，画中的宫中妇女服饰比《簪花仕女图》中的朴素多了，一看就是工人阶级劳动妇女，非常难得的是在画中还有嬉戏的小女娃娃，看惯了

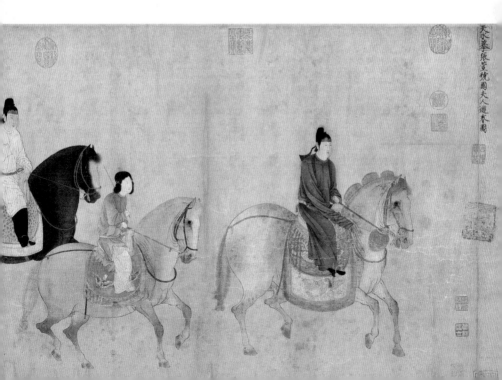

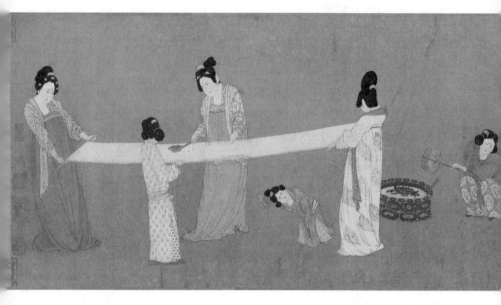

《捣练图》（宋徽宗摹本）
唐/张萱/绢本/设色/37×145.3cm/（美国）波士顿美术馆

唐代贵妇仕女，圆乎乎好奇的小娃娃让整幅画更加生动了。

拐弯说了一下老师张萱的两幅画，其实呢，是为了夸夸徒弟周昉，毕竟青出于蓝而胜于蓝，两人都善于描绘宫中妇人的生活场景，不管是春游、劳作还是花园赏花，承包了后宫摄影师的工作，周昉跟老师相比，有两点突破。

第一点是从技法上来讲的。《历代名画记》说他笔下的贵妇"衣裳简劲，彩色柔丽，以丰厚为体。菩萨端严，妙创水月之体"，"水月观音"指的是观水中之月影的观音法身，说周昉"妙创水月之体"，是指他笔下的菩萨有女性的妩媚动人，不再是高高在上的佛像，像是来人间渡劫、救苦救难的女神，一派人间烟火。而贵妇呢，又有菩萨的端庄高贵，不可侵犯。

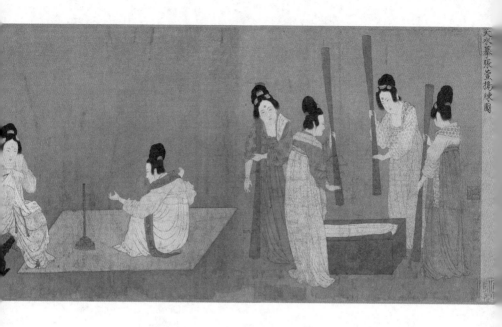

　　我们回到《簪花仕女图》中来，看看周昉笔下的人间女菩萨。

　　乍一看这六位姑娘差不多，衣着都以传统的红色为主，打扮得雍容华贵。第一位仕女穿着斜格纹样的朱色长裙，头插一枝牡丹花。第二位的长裙以朱色为底，配以墨红相间的团花图案，好像挺热的样子，右手轻轻提着纱衫裙领子。第三位手执长柄团扇，是画面中唯一的一位侍女，发式、穿着以及体型神态都有异于其他几位贵妇。第四位头戴荷花，右手还拿着一枝红花。披着朱色外套的第五位，外套一层石绿色纱罩，典型的红配绿，典雅高贵。最后一位贵妇，发髻上插着几朵芍药花，披着一袭绛红色的薄纱，内着绘有鸳鸯图案的束裙宽带，一手持着云鹤翩跹的白底帔子。几位的衣着有很统一的一点：薄纱。

　　千年之下，薄纱依然轻软透明，人物皮肤依然光洁细润，画面拥有油画般的质感。水墨材质比起油画材质，有一点很大的区别就是不好控制。水墨流动性大，那个度很难把握，既要有墨，还要透

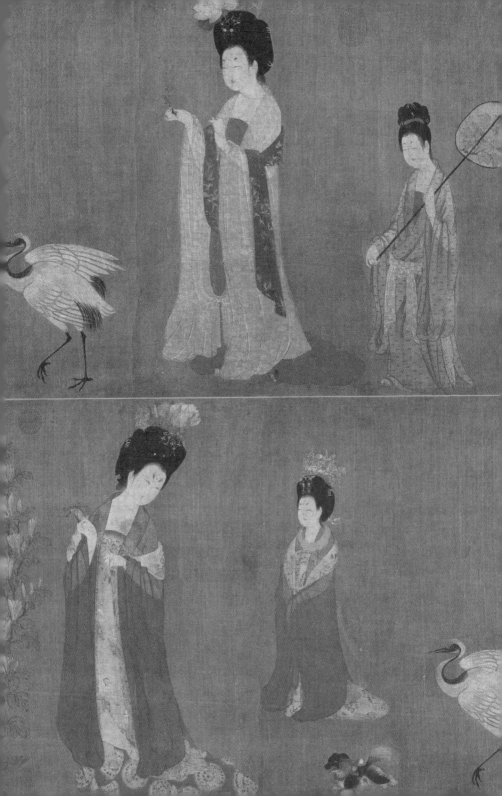

出白纱下的皮肤，且千年不变。周昉在技术上已经远远超越了师父。

周昉的水月观音壁画原作现在已不得见了，想必也是轻纱薄如蝉翼，衬得肌肤雪白如凝脂。画中人既真实又梦幻，观看者只觉得自己已经进入神仙境界。我推荐大家去北京法海寺看看，一屋子明代壁画，其中一幅水月观音实在是太震撼了，白色的披纱若隐若现，薄纱上还画有六棱形的花瓣，离近看才发现，薄纱是由白线织成的一片细密的网。这幅水月观音壁画的原型就是周昉的"水月之体"，后世称"周家样"。意思就是后世从此就按照他们创立的样式去画，他们创立的样式是后世典范，周家样自此流传千年。

以上是周昉在技法上的突破，下面我们说说他另一个绘画特点，除了描绘仕女的外貌服饰，他还加入了一味猛药，心理描写。

介绍周昉其人的时候，着重强调了他是位出身高贵的公子，只有他才有机会潜入高门大户的后花园，也只有他能了解到深宫贵妇们的所思所想。不同于张萱远景镜头下的春游或是靠肢体语言布局取胜的劳动场面，周昉用特写镜头，捕捉到了贵妇们细微的、私人的表情瞬间，称为"人物肖像"。

这为人物画打通了一个关卡。

你也许想到了《步辇图》，不也有心理描写吗？阎立本用唐太宗的威严和禄东赞的恭敬来表现两个国家之间的地位，有一定的说教作用。而周昉的《簪花仕女图》不同，他捕捉到的，是活生生的人，人的情感与状态，为了表现美，不为任何道德规劝之用。

卷首两位贵妇眉眼含笑，逗弄着一只可爱的小狗，中间那位身后跟着仕女，她手中拿着花一时间愣住了，不知道是在欣赏花，还是在发呆。卷尾的两位贵妇，一位远远站着，一只小狗朝她奔过去，另一位侧身低着头，也是笑眯眯的，不知在看那只小狗，还是在看昂首挺胸的仙鹤。

整幅画卷充斥着一种静谧感，毫无波澜，舒适而美好，好像时间在这里冻结了。

周昉是一位心理刻画大师，传说他和另一位大画家韩幹同时为大将军郭子仪的女婿赵纵画像，看过的人都说难分伯仲，两人都画得很好。这时候赵夫人发话了，她是最有发言权的。赵夫人选中了周昉那幅，理由是韩幹那幅只画出了赵纵的容貌，而周昉画出了赵纵的神态、表情。相由心生，周昉抓住了人的心，人的神。这是学生周昉要比老师张萱名气大的原因，他被认为是仅次于吴道子的唐代人物画画家。

《簪花仕女图》现存于辽宁省博物馆，也是1924年被溥仪偷偷带去东北的画作之一。1975年，为了修补画心，它送去故宫博物院进行特殊的重裱修复。在修复过程中，专家才发现这幅画原来不是一块完整的绢，而是由三块绢拼接而成的，这说明这幅画其实最初不是手卷，而是屏风画。屏风在古代一般是放在榻周围做遮挡、装饰之用的，专家们说《簪花仕女图》的高46厘米，也是屏风合适的高度。据推测，它是到宋朝的时候才被人装裱成手卷，因为那个时候手卷形式比较流行。到了元代之后，手卷的高度一般都在30厘米左右，便于随身携带。而且，唐代风俗屏风要六屏，现在只剩三屏，估计另外三屏到宋朝的时候已经残破了。

韩幹·照夜白

前文说过唐人爱马。唐朝皇帝最爱的马，待遇经常比大臣还要好。"照夜白"就是唐玄宗最爱的一匹马，通体雪白，夜晚跑起来像照亮夜空的月亮，因此得名"照夜白"，它是西域进贡来的名马。西域各国每年都要向大唐进贡，用自家的土特产，换回大量的资金和唐朝的庇护。阎立本画过一幅画叫《职贡图》，就记录了各国来长安觐见的盛大场面。大唐皇帝最爱的土特产就是西域的宝马。

唐玄宗将大唐和义公主远嫁西域大宛的宁远国王。为此宁远国王特别向玄宗回献了两匹"汗血宝马"。唐玄宗十分喜爱这两匹骏马，分别为之取名"玉花骢"和"照夜白"。《虢国夫人游春图》中，虢国夫人所骑的马佩戴红缨球，头顶梳成三垛，是皇家御用的标志，传说这正是唐玄宗的另一匹爱马"玉花骢"。

唐玄宗时期已经是唐朝盛世了，和平了这么多年，哪有仗可打。而且作为皇帝最爱的宝马，必须养尊处优，如果它是个女人，待遇应该赶得上贵妃了。

唐人爱马，更爱画马；唐人画马，在中国绘画史中是最厉害的。

这照夜白虽然丰润，但线条优美，浑然一体，显得雍容华贵，

志凌年经多心惊锦　鞁丹书
曹霸老畫肉也痓難
乾隆丙寅仲冬偶題

《照夜白》／唐／韓幹／紙本／水墨／30.8×34cm／（美国）大都会艺术博物馆

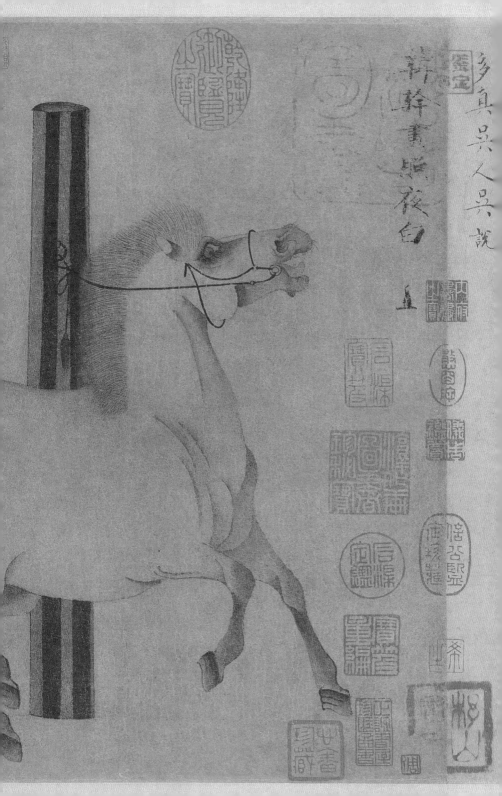

与我们经常看到的西画中骨骼分明，筋骨毕现的高头大马完全不同。

这就要说说中国绘画审美所带来的技巧问题了。

西方绘画注重造型，要把线条隐藏在造型中。而中国绘画注重线条，从汉字、书法开始，就注定了中国是一个以线条为魂的国家，比如顾恺之的春蚕吐丝描，看似单一的线条变幻万千，韵味无穷。《照夜白》也是同样，画家仅用非常简洁的线条，就勾勒出一匹宝马神韵。

拥有这样高超技巧的画家叫作韩幹，皇家御用，唐代最著名的画家之一。他的身世也非常特殊。

韩幹的本职工作是一名酒保，在一个酒肆工作，这家酒肆的固定大主顾就是王维。有一次韩幹去王维家收酒钱，王维不在家，韩幹就在门口等。无聊之时，他随手在地上画了一幅人马图，王维恰巧此时回来看到了韩幹的画，觉得惊为天人，干脆让他辞了酒肆的工作，由王维资助开始专心学画。

韩幹不着重画马的骨骼，他能通过单薄的线条画出马的丰腴，这是非常厉害的。他是怎么做到的呢？

一般唐代画马的图，都会画一个人在旁边，被称为"人马图"。人牵着马，马一般表现为安静、温顺的。照夜白演了一出独角戏，独独一匹马，还被拴在了柱子上，这个空间应该是马厩。这样一匹顶级宝马，不能随时驰骋在疆野上，没事就被拴在马厩里，它的血统就决定了它不可能是安安静静的，它渴望奔跑的自由。

下面我们来仔细看一下这幅画的细节。韩幹将最多笔墨用在了照夜白的面部表情上，它昂首嘶鸣，鬃毛飞扬之力，鼻孔扩张，四蹄腾空，似乎想挣脱缰绳，飞奔而去，全身都是流动活泼的线条。而这匹志在千里的骏马却被拴在马厩里，膘肥体胖，眼神中流露着恐惧不安的神情，这一静一动，充分表达了画面的张力。

同时，韩幹用寥寥几笔就勾勒出了照夜白前胸和四肢发达的肌肉，用淡墨晕染出阴影，肌肉显得真实立体。这种技法叫作明暗法，最初是由西域传过来的，也叫凹凸法，与线条交错，显得细劲富有弹性。这就是为什么韩幹只画肉，也能画得神形兼备的秘密武器。

除了独特的技法，韩幹之所以能抓住马的神气，也是因为捕捉到了马的心理状态。技法其实没那么难，难的是画出绘画对象的精神。其实唐玄宗当时已经叫了很多大画家来画他心爱的照夜白，其中一位叫陈闳的画家很得玄宗喜爱。唐玄宗说：韩幹，你就照着陈闳的画画就行。韩幹不同意，他要自己去皇家马厩里待着，没日没夜地观察马的状态，用现在的话讲，就是写生，他说：陛下您养的这些马，才是我作画的老师。

现在你知道，韩幹为什么能成为唐人中画马最厉害的画家了吗？第一，重写生，和马朝夕相处，才能抓到马最准确的神态。第二，在画的时候，不止会用线条画马的骨骼，还能用阴影画出马的肌肉，让马形神兼备。

照夜白什么都好，怎么没有尾巴呢？历史上曾有两种说法，一是说马尾部分在收藏中磨损了，二是被印章盖住了。这两种说法都不可靠，收藏中磨损，不可能一点印记都不留；同样，被印章盖住也不会完全没有痕迹。

照夜白图中马没有尾巴，其实是角度和构图问题，唐代宝马尾巴很细，韩幹刻意营造了一种空间的冲突感，细高的柱子，扯到笔直的缰绳。对比照夜白雄壮的肌肉和丰满的马身，如果这时候在画尾部孤零零挑起一条细尾巴，请大家想象一下，肯定会破坏画面的统一感。画中照夜白是动态的，扭动着身躯，仰天长啸试图挣脱缰绳，尾巴撇向身体内侧，刚好被肥硕的身体挡住也是有可能的，正

好体现了韩幹所追求的写生的效果。

这幅画之所以宝贝还有一个原因是，它已被确认是唐代韩幹亲笔。我们看中国绘画除了看技法、风格，还有一点很重要，就是要流传有序。中国人喜欢收藏，而且收藏都要留下痕迹，这点非常珍贵，照夜白就属于递藏非常清晰的、毫无争议的典范。

首先最重要的是画面右上角"韩幹画照夜白"几个字，为南唐后主李煜所题，底下有他的花押款。什么叫花押款呢？就是把自己的签名进行变形设计，比如宋徽宗的"天下一人"四个字，就是花押款设计。李煜创造了花押款。《照夜白》画尾有历代收藏家的题跋，说明它一直是收藏家们的至宝。到了清代就入了清宫，我们乾隆爷当然不会放过这件国宝，不但写了大量的跋文，还在画面正中间留下他的墨宝，韩幹着力营造的空间感就这样被破坏了。

二十世纪初，爱新觉罗家族开始变卖财产，其中就包括这幅照夜白，由英国收藏家戴维德重金购得，如今收藏在纽约大都会艺术博物馆。

韩滉·五牛图

《五牛图》在中国画史上占据很重要的位置，原因有两个。

第一，唐代人尚武爱画马，画牛的人却寥寥无几。马作为亲密战友可以上战场打仗，牛只能作为耕田工具和运输工具，根本没那个荣幸出现在唐代贵族画家们的画笔下。

韩滉的父亲是唐玄宗时期权倾一时的宰相韩休，但韩滉是个贵族中的异类，史书记载他非常节俭，衣服被褥十年才更换一次。夏天无论多热也不用扇子，居住的地方很简陋，只能遮蔽风雨。大门口应当有相应的仪仗，他也以父亲在世所修建不忍毁坏为由，拒绝申请更换。厅堂四周原先没有厢房，弟弟韩洄只要稍微修建，韩滉看到就拆掉，说："先父建造的房屋，我们应当保持原样管理居住。如果损坏，修好就行，怎么能随便改建以损害节俭的德行呢？"

所以啊，别人画马是炫富，韩滉呢，偏要画朴实无华的牛。

第二，《五牛图》是现存最早的纸本画。

开篇《洛神赋图》我们就强调，判断绘画年代一个非常重要的标准，看材质。魏晋到唐绘画为绢本，没有纸本。自东汉蔡伦改进造纸术起，到了唐代，即使用料造价便宜了，纸张质量因造纸工艺

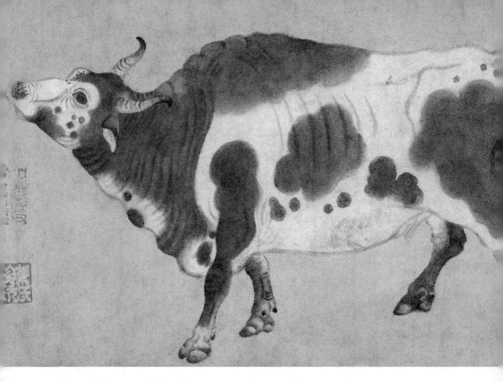

《五牛图》（局部）
唐 / 韩滉 / 纸本 / 设色 / 20.8×139.8cm / 故宫博物院

的改进也有了很大提高，但还是没有在中国绘画界普遍使用。原因是宋代以前，中国绘画重工笔，多用水墨勾勒，喜欢用细笔，在素绢上画比较顺手，还有就是在那个时候会画画的基本都是有钱人，用丝绢跟咱们现在用纸一样，这是一个使用习惯的问题。

唐代的纸为"纸绢"，多为麻纸，是一种大部分以黄麻、布头、破履为主原料生产的强韧纸张。最有名的是"蜀纸"，早在唐代，成都产的麻纸已冠绝天下。浣花溪边，集中了近百家造纸作坊。蜀纸是皇家贡品，更是朝廷专用公务纸。王公贵胄写诗作画，都花费重金从成都购买蜀纸。

从这点看，韩滉还是没有脱尽贵族习气。

画牛和画马很不一样，马的速度快，有流线美，牛笨拙，速度

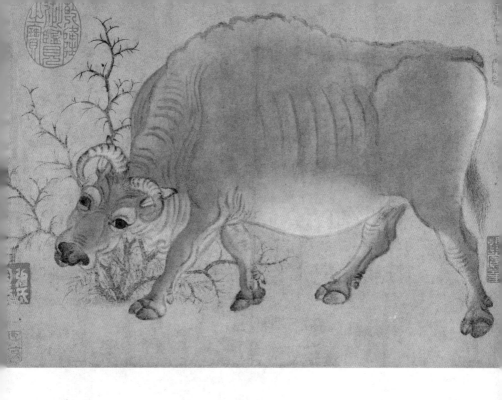

迟缓。韩滉画牛的用笔很粗，这种粗壮的线条，使画面产生一种很迟缓的感觉，画马的线条就会比较细，为了凸显马的灵活矫健。

按读长卷画的规矩，从右往左看。

第一头是大黄牛，牛头朝左，从右向左行进，指引看画人往左看。它身躯庞大，步伐缓慢，脸上露出温和可爱的表情。它身后画着一丛矮小的草木，跟《洛神赋图》的处理一样，不过意思一下而已，显示周围环境是田间树林。

第二头牛身上是黑白斑纹，它昂首就绪，向左前行。

第三头牛居中，也最为特殊，是唯一正面跟我们打招呼的。它还有一个作用，将画面分割成两部分。

第四头小黄牛吐着小红舌头努力"回眸一笑"，头转向右侧，

一牛絡首四牛間弘
景高情想像間馳
龁齕惟許曲肯要回
問喘識民跟
乾隆癸酉御題

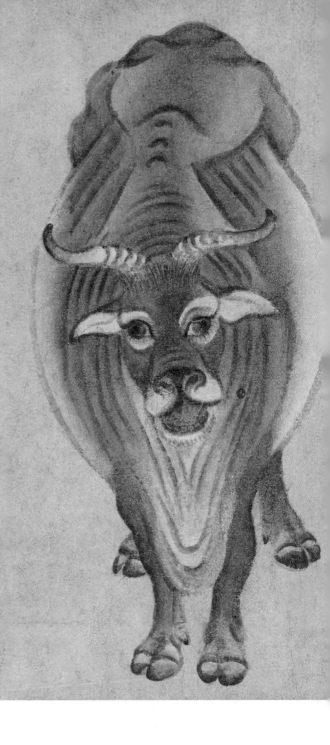

而眼睛望向画外，导致脖子上的褶子一层层显露出来。它也起到一个画面过渡的作用。

第五头牛看起来不太高兴，很严肃的样子，好像在等着后面的牛跟上来赶紧把今天的活儿干完。

这五头牛不管姿态如何，眼睛都是望着画外的，跟看画人对视，所以眼睛是韩滉处理的重点，牛的朴实、纯真都通过这一双眼睛传递给看画人了。这五头牛既可独立成图，又互相关联。正好韩滉有兄弟五人，后世猜想这估计是韩滉一家子为大唐如勤恳老牛一般鞠躬尽瘁的寄情之作了。

他的叔父得罪了武则天被赐死，父亲韩休虽然在玄宗时期做到了宰相的位置，但因敢于直谏，弄得唐玄宗对他又恨又爱，几十年后到了德宗，更是忌惮他的才干。韩滉当户部侍郎的时候，掌管天下钱粮，由于管理方式过于彪悍，德宗怀疑他"搜刮民财"，又派他去浙江任节度使，韩滉依旧铁腕治理，一丝不苟。后来"泾师之变"，泾原士兵造反，攻陷帝都长安，德宗出逃至奉天，就是今天的陕西乾县，忠心耿耿的韩滉凭借自己的才智和在浙江多年苦心经营的军队消灭叛军，把德宗安然送回长安。

聪明如韩滉，怕德宗怀疑他功高盖主，立刻画下这幅画表忠心：我们一家子都是勤恳的老牛，为您李氏家族鞠躬尽瘁死而已，我们

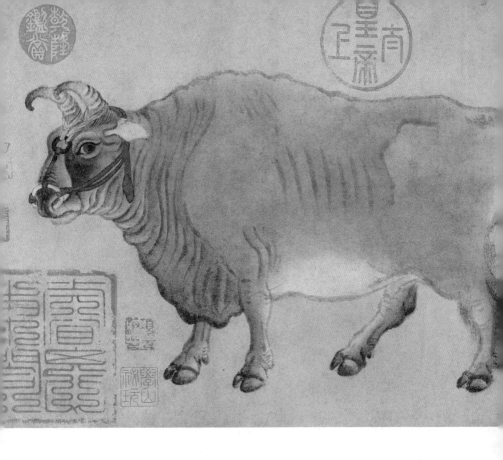

不是战马，是老牛，绝对不会造反。

　　《五牛图》后收归宋朝宫藏，画心有"睿思东阁"和"绍兴"两方印，可见宋高宗仓皇逃跑南渡时也没有忘记带走这幅画。元灭了宋以后，《五牛图》仍在赵氏家族手中，第一个明确记载得到这幅画的是元代大画家赵孟頫，他留下了"神气磊落、希世明笔"的题跋。虽然赵孟頫如获至宝，但架不住家大业大家藏品太多，他再见这幅名画居然是在当朝太子的书房里。原来有人从他府中偷了献给太子，太子又转送他人。从此，这幅画不再属于前朝贵族赵氏宗室。

　　到了清朝，大收藏家项元汴将这幅画献给了乾隆皇帝，乾隆到

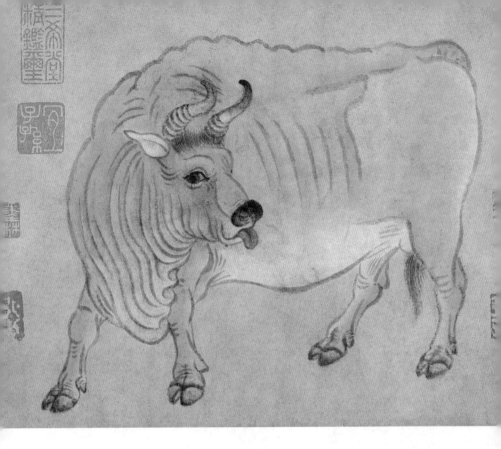

　　了七八十岁的时候，还在看这幅画，在《五牛图》上留下了"太上皇帝"的印玺，这是乾隆晚年专用印玺，他看这幅画看了半个世纪。

　　晚清时期，八国联军从中南海抢走了这幅画，从此杳无踪迹，直到上世纪五十年代重现香港拍卖行。经过多方斡旋，"文物秘密收购小组"最后成功以六万元港币购回了这件珍宝。这五头老牛，辗转流传多年后，虽然伤痕累累，却最终回归故土。

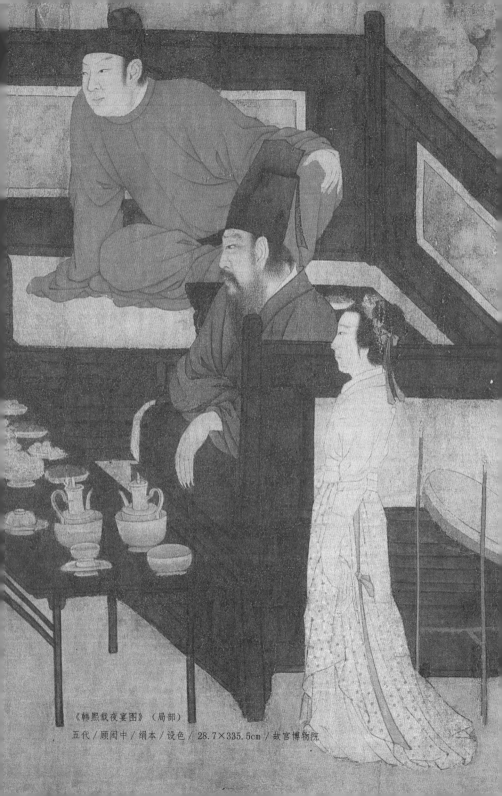

《韩熙载夜宴图》（局部）

五代／顾闳中／绢本／设色／28.7×335.5cm／故宫博物院

顾闳中·韩熙载夜宴图

根据现存绘画看来，从魏晋到唐宋，中国人物画发生了一个很大的变化，就是从天上回到了人间。从《洛神赋》的仙女，《八十七神仙卷》的神仙，到《步辇图》和《簪花仕女图》的帝王贵胄，他们都是没有人间俗情的，周昉开始给画中人添上了心理活动的痕迹，他把人物画带到了人间。绘画中也有不变的，不变的是功用。艺术并不是无用的东西，宗教需要靠艺术来教化众生，帝王家有大事需要记录。人类毕竟是视觉动物，相比文字，绘画更加真实立体，也更加可靠。《韩熙载夜宴图》就是这样的一幅画。

五代十国，天下四分五裂，南唐所在的江南本就富庶，开国皇帝李昇又很有作为，南唐就成了南方最强大的政权。强大之后遭遇的问题就是皇权内部斗争，斗到第三代，李煜的哥哥李弘冀玩命搞阴谋权术，最后终于把自己搞死了。没办法，李煜只好登基。李煜完全没有准备啊，之前的心思都在诗词歌赋上，这阴差阳错地就当了皇帝。他一开始估计也挺激动的，责任感爆棚，就想着做点儿什么。那也得有帮手有心腹啊。这就想到了父亲重视的老臣韩熙载，彼时韩熙载不爱上朝堂，日日在家大摆宴席、夜夜笙歌，让人摸不着头脑。

李煜想暗暗考察韩熙载，就派两个间谍潜入韩宅。这个文艺皇帝派的居然是两个画师顾闳中和周文矩：看到什么就画下来！画师只好硬着头皮去了，这次可笑的间谍活动却成就了一幅千古名画。

第一幕　听乐

《韩熙载夜宴图》是典型的长卷画，我们可以把这幅画看作一部电影，第一幕，基本上所有主要人物都出现了。

这么多人，谁是韩熙载呢？其他人都带着幞头，只有一个人的帽子高高的，这就是韩熙载。这顶帽子叫高筒纱帽。据记载，韩熙载特别喜欢设计帽子，这顶帽子就是他亲自设计的，叫作"韩君轻格"。找到了韩熙载我们再看看其他人都是谁。与韩熙载并排坐在榻上，身着显眼红衣的年轻人是南唐新科状元郎粲。他是韩熙载夜

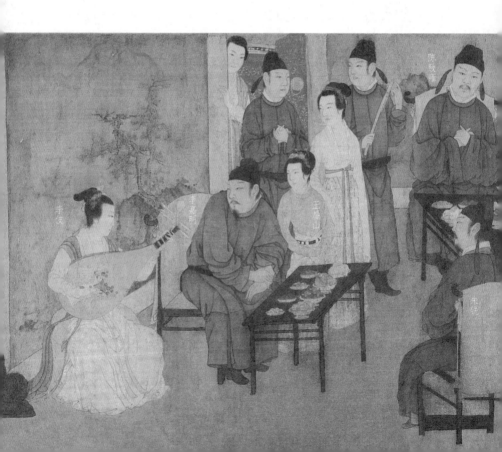

宴的常客。坐在案几两端的分别是太常博士陈致雍和紫薇郎朱铣。

新科状元、太常博士、紫薇郎，他们都是朝廷重臣，白天上朝晚上在韩熙载家聚会，他们真的是在单纯宴饮，还是筹划谋反呢？

画中所有人的眼神都集中在一位弹琵琶的女性身上，她叫李伎，是一名乐伎。琵琶横卧在李伎怀里，要用拨片弹奏。这种曲颈琵琶在南北朝时期自西域传入中原，在唐朝时的演奏方式还是横抱，琴头向下，慢慢与中原文化融合，才变成了今天竖抱的演奏方式。以后大家再去博物馆看画或者陶俑的时候，可以注意看看乐伎俑，是竖抱琵琶还是横抱，就能大概判定年代了。

坐在李伎旁边，扭过头，整个人以一种非常不舒服的姿势坚持看演出的人是教坊副使李嘉明，他是李伎的哥哥。

李嘉明身边坐着一位蓝衣女子，身材格外娇小，别的姑娘都是

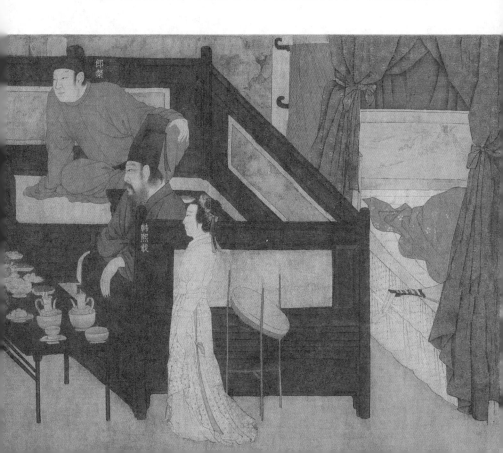

站着，只有她有座，说明她位分高，她的打扮也与其他姑娘不同。她是韩熙载最宠爱的舞伎王屋山，以跳六幺舞闻名。

第二幕　击鼓起舞

这一幕是全画的高潮，韩熙载听着不过瘾，亲自下场为王屋山的六幺舞伴奏。"六幺"是唐代名曲，最流行的曲子。历史上有很多文字记载，六幺舞究竟是怎么跳的，这里看得很清楚。

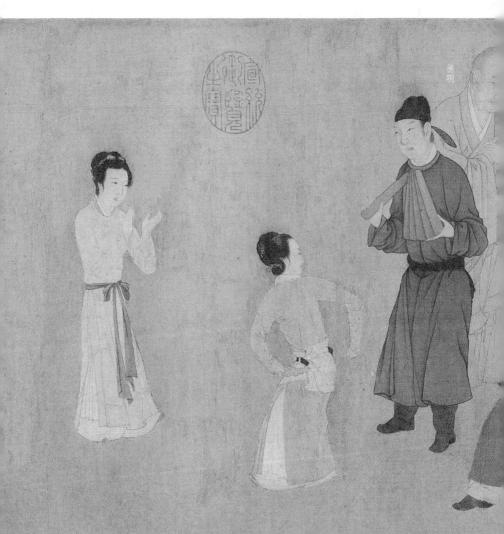

刚刚还坐着的王屋山此刻已经舞动起来。王屋山背对着我们，双手背在身后，蓝色衣袖随之舞动，腰肢向右侧扭转，左脚顺势抬起，侧脸含情脉脉地望向正给她打着鼓点的韩熙载。

　　此时韩熙载已脱下外衫，彻底放松了。他打的鼓是唐玄宗最爱的乐器，叫作"羯鼓"。羯是羊的意思，羯鼓用公羊皮制作而成，竖立着，山桑木为料，做成漆桶状，再用支架撑起来。两只鼓槌演奏，文雅一些。羯鼓声高，且声音能传得很远，唐玄宗喜欢羯鼓到

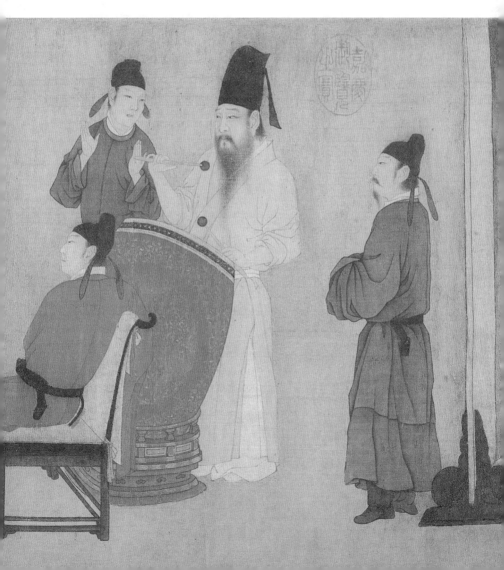

什么程度呢？传说他问李龟年：你练习羯鼓打坏了多少鼓槌呢？李龟年说：也有五十支了吧。唐玄宗说我已经打坏四个柜子了。

　　人群里有一个人特别显眼，居然还有个和尚混在里面。五代十国太开放了，和尚晚上还能参加派对看节目。能这么晚出现在韩熙载私人宴会的和尚，肯定大有来头。他叫德明，是韩熙载最好的朋友，跟其他人不同，韩熙载会跟德明讲心里话，听取德明的意见。其他人都专注地看着六幺舞，只有德明低着头，面向韩熙载，并不被吸引。

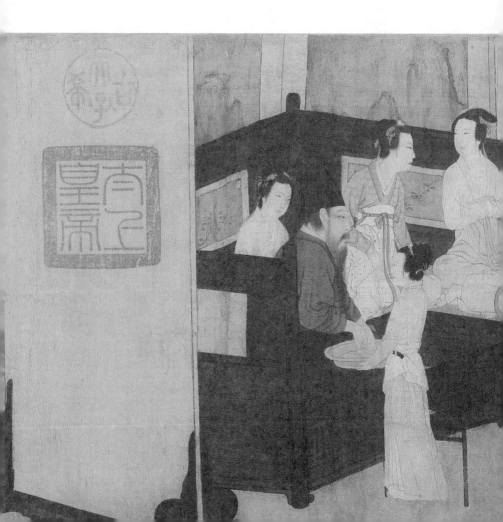

第三幕　休息

　　玩够了玩累了，韩熙载出现在榻上。你说神奇不神奇，他就很自然地出现在另一个场景里，我们也不觉得跳戏。《洛神赋图》里的场景是在户外，顾恺之用山水作为过渡。这幅画的场景是在室内，顾闳中用家具做过渡就不突兀了。第一幕到第二幕用的是屏风，第二幕到第三幕用的还是屏风，只不过屏风前加了榻，直接能把韩熙载送到床上。

　　屏风是非常有中国特色的家具，国外的古堡喜欢把房子建得高高的，每个房间都用墙分开，中国古代房间要通风宽敞，屏风就成

了最好的分割空间的工具，作为家具呢，它轻便好移动，而且屏风上还有画，有极强的装饰房间的作用。侍女端来一盆水，韩熙载玩得脸都红了，赶紧把手放在水盆里，女眷围坐在榻上，也在休息。

第四幕　萧笛合奏

韩熙载休息了一会儿，重新回到宴会中，这时，他衣服都敞开了，手拿一把扇子，盘腿坐在椅子上，跟一位侍女在说些什么，应该是点歌吧。因为已经有五个姑娘开始演奏了，横着吹的是笛子，竖着的也是来自西域的一件古老的乐器，叫作"筚篥"。

屏风旁站着一位男子，扭头隔着屏风跟一个漂亮的姑娘聊天，姑娘的手指向画面左边，原来是要送客了。

第五幕　送客

主人家好歹要正式一点，韩熙载已经穿戴整齐，右手还拿着一

副鼓槌，看来刚才又打了一段羯鼓。他左手微微抬起，做出一个道别的姿势。其他人呢，显然还觉得不过瘾不想走，光顾着跟漂亮姑娘聊天了。

李煜的画师可不敢耽搁，赶紧回宫画下当晚夜宴的场景，我们今天看到的这幅是顾闳中画的，被一同派去的另一个画师周文矩的那幅已经失传了。

这幅画沿袭了唐代人物画中肖像画的画法，通过人物表情刻画展现内心世界。

刚才我们一直在看韩熙载在玩什么，没有琢磨他的表情。在宾客中间，其他人始终是笑的，是喜悦的，只有韩熙载耷拉着脸，特别是嘴角眉梢，线条很明显地向下，跟德明和尚的表情接近。如果韩熙载要造反，那一定是斗志昂扬的，精神气非常足的。李煜选择相信顾闳中笔下的韩熙载，他判断韩熙载并没有谋反的意图，他只

是安于享乐，对五代十国的乱局无能为力。

顾闳中用画笔救了韩熙载一命。

这个故事还有一个版本，就是李煜其实并没有怀疑过韩熙载，而是想重用他，但韩熙载故意吃喝玩乐，每天烂醉如泥只和府中歌姬混在一起，不接李煜的茬儿。因为他觉得李煜一当这皇帝，南唐肯定就完蛋了，他宁愿麻痹自己，也不想当一个朝代终结者，以免在历史上留下不好的名声。画中他总是闷闷不乐、眉头紧蹙，就是因为内心矛盾。

南唐面对北宋这个强敌，苦苦撑了十五年。李煜甚至用念经颂

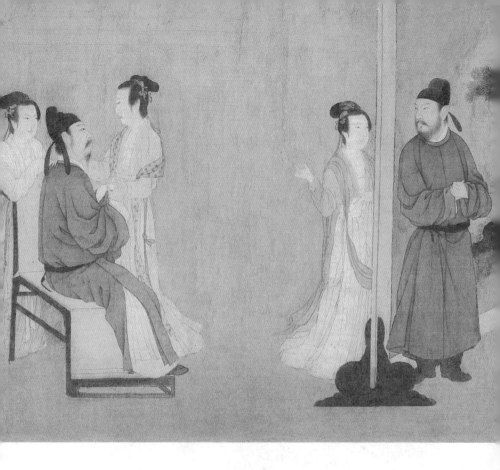

佛的方式，希望击退宋军，最后还是被赵匡胤俘虏，押回北方软禁起来。至此，与《韩熙载夜宴图》有关的人，基本都不在这个世界了。

　　乾隆初年，这幅画从私家收藏转入清宫，著录于《石渠宝笈初编》。1921年溥仪从宫中将它携出变卖，后来被张大千买回来，带到香港。二十世纪五十年代，它被人从香港私家购回，现藏于北京故宫博物院。

《苹婆山鸟图》

五代 / 黄筌（传）/ 绢本 / 设色 / 24.9×25.4cm / 台北故宫博物院

黄筌·写生珍禽图

中国绘画史上，人物画最先起步，成就最高的是山水画，花鸟一直是画中的点缀。像《簪花仕女图》中那样，作为美女的陪衬。花鸟画作为专门的画科，直到五代末宋初才像模像样起来。

《写生珍禽图》的作者黄筌所效力的小朝廷，是五代十国的西蜀。他自年少起就任宫廷画师，皇帝孟知祥十分欣赏他的才华，对他有知遇之恩。历经四十多年、三代君主，在没有任何前代花鸟画范本基础的情况下，黄筌以一己之力开创了中国花鸟画的新局面。这一切，都要从这幅画开始讲起。

《写生珍禽图》其实原本有另一个表达作者创作意图的名字，是黄筌自己写在画的左下角的：付子居宝习。付是给的意思，子是儿子的意思，居宝是黄筌的儿子黄居宝，习是练习的意思。它是黄筌亲手送给儿子的一份礼物，是教他画画的练习范本。而且，

黄筌这样一位开山鼻祖级花鸟画大师,流传至今的也只有这一幅画。

因为是写生练习图,所以并不讲究画面是否是一个完整的景别。黄筌在一幅尺幅很小的素绢上,画了整整二十四个动物,包括鸟类、昆虫,甚至还有爬行动物小乌龟。

右边最上面两只是我们儿时的好朋友——天牛和蚂蚱。一个朝左一个朝右,墨绿色的天牛,由头到脚,颜色从深到浅再到深。两侧颜色略深,背部中央的位置泛着白光,似乎有阳光洒落在背上。它的前额触角高扬有力,一笔而就。四肢细长发达,毛须根根分明。只用一只小小的天牛,黄筌就向我们展示了他超强的笔力和熟练使用的勾线法、敷色法、透视法。

蚂蚱下方是一对麻雀。右边是老麻雀,爱怜地望着正在对它叽叽喳喳撒娇的小麻雀。小麻雀张着小嘴,扇动翅膀,似乎对飞行这件事情还不太熟练。两只麻雀,一只翅膀张开一只翅膀闭合。黄筌旨在用这两种方式来描绘麻雀的不同状态。翅膀闭合时黑色较少,以赭石为主,只有张开时才会显出一层一层的黑色纹路。

小麻雀下方有两只黑色的大乌龟,正努力向前方爬行,憨态可掬。乌龟黑压压的壳并不是一次画成的。黄筌独特的敷色方法就是不直接用浓墨,而是用淡墨一层层敷就,这样染出来的动物颜色就会显得十分细腻有质感。

接下来还有蜜蜂、甲虫、大山雀、鹡鸰、丝光椋鸟、太阳鸟等。整幅画中最惊艳、最显功力的是画尾部上方的两只蝉。

"薄如蝉翼"通常形容衣物轻盈透亮,那要如何用画笔画出蝉的翅膀呢?既要看出是翅膀,又要轻薄,似有似无。黄筌善用细笔,笔下所有的珍禽都是用细笔双钩填色而成。"用笔新细,轻色晕染",但是成品后又看不出笔的痕迹。这两只小小的蝉翼上,纹路清晰可

见，黑色细笔交织成一双翅膀，蝉翼叠加在深色的虫体上，用极淡的墨多次敷色，蝉体墨色分明，骨气丰满。光这两只蝉就足以使黄筌名垂千古。

黄筌的眼神很毒，特别善于观察动物的形态习性，做足了细节功夫，比如画卷最右边的三只不同种类的蜂，它们外形、动态各不相同。黄筌从不同角度画出了每一种蜂翅膀、腿的状态，特别是那只背对我们的蜜蜂，用力鼓着翅膀，都有些模糊了，正在振翅，似乎要从画布上飞出去。黄筌抓住了蜜蜂要起飞那一刻最动人的细节。

《宣和画谱》记载，前蜀后主王衍得了一幅吴道子的《钟馗捉鬼》图，特别喜欢，召来他最爱的宫廷画师黄筌一同欣赏。画中钟馗左手捉住一只鬼，右手食指在剜鬼的眼睛，黄筌看了也是连连赞叹不已。王衍自诩行家，他左看右看觉得食指剜眼睛不够带劲，于是命令黄筌回去把画改了，从用食指剜成用拇指剜。

黄筌来交作业的时候，拿来了一幅新画，是他画的钟馗拇指剜眼图，王衍很生气，黄筌解释说，吴道子那幅画，钟馗所有的力气、眼神，都集中在食指上，改一指而动全身，而我新画的这幅，是与拇指相配的，虽然水平不及吴道子，但能够依着皇帝您的意思。

王衍到底还是懂画之人，黄筌说的，正是像王衍这种只知看画而不会画画的人会经常忽略的，只有画画之人，才知道自己的画眼在哪里。所谓画眼，即画龙点睛之笔，在西方油画领域也叫主点。它是画面上最具吸引力的主体部位，也就是画面视觉的中心位置，

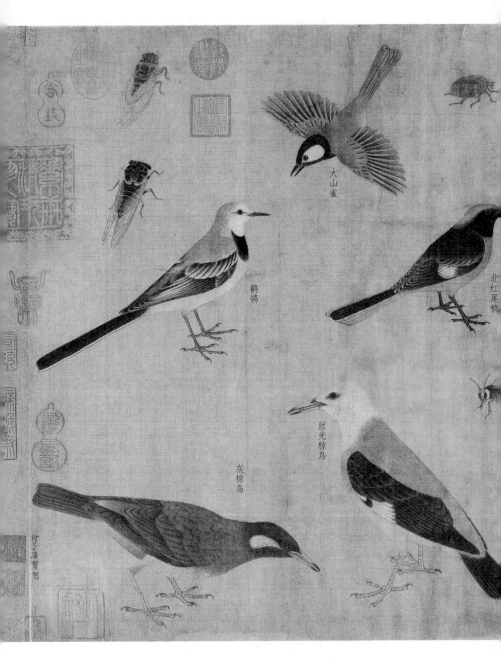

大山雀

鹡鸰

北红尾鸲

丝光椋鸟

灰椋鸟

《写生珍禽图》　五代／黄筌／绢本／设色／41.5×70.8cm／故宫博物院

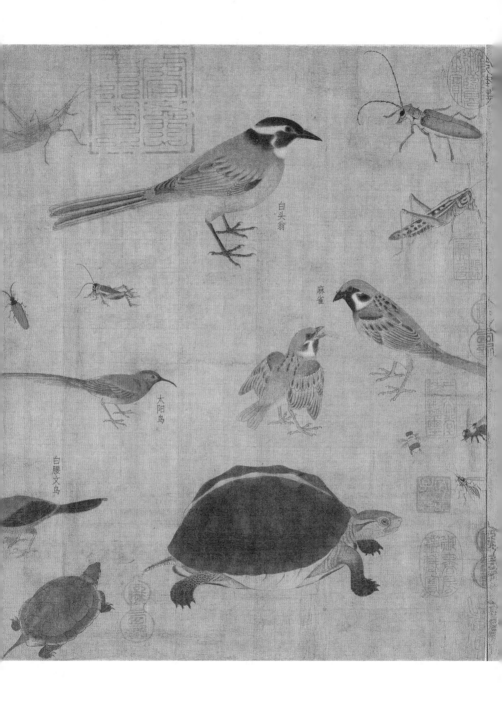

白头翁

麻雀

太阳鸟

白腰文鸟

也是构图的中心。"谢赫六法"的其中一法就是经营位置。一幅画不可能各个部分都是重点，一定是通过画家经营位置，制造一种视觉上的冲突来吸引观者注意，正如王衍一眼就注意到了食指剜眼这个细节。

那么，父亲这么用心的一幅送给儿子的练习图，儿子黄居宝画得如何呢？黄筌有三个儿子，黄居宝就是《写生珍禽图》的主人，黄居实和小儿子黄居寀，也继承了父亲的衣钵和天赋，都是鼎鼎有名的大画家。后蜀被宋灭了之后，黄筌带着两个儿子一同归顺宋朝，受到宋太祖的礼遇，从此，统治北宋画院花鸟画将近一百年。

黄筌入北宋时年事已高，再加上痛心于孟蜀的灭亡，很快去世了。黄居宝不到四十岁就去世了，《宣和画谱》中记录了他多幅绘画，可惜没有一幅流传至今。黄居实也并未见多少记载。

小儿子黄居寀其实才是黄氏家族中最灿烂的明星，宋朝皇帝尤为看重他，据说他画怪石山水的水平甚至超过父亲。特别是鉴画的眼光独到，经常为皇帝四处搜寻名画，一直坐到了主持画院的位置，成为画院的一把手。居寀在花鸟画方面青出于蓝而胜于蓝，把黄家风格发挥到了极致，雍容、精致、细致入微，《宣和画谱》记载了三百三十二件作品，其中《山鹧棘雀图》还得宋徽宗亲笔题书，现藏于台北故宫博物院。

黄家风格被称为"黄家富贵"，因为谐音吉利，也被称为"皇家富贵"，说到底，黄家是为"皇帝家族"服务，黄氏父子的风格虽一脉相承，但也深受金主皇帝的影响，要符合皇家的审美乐趣。

这里要补充一下，不管是五代十国还是宋朝，皇家的审美都是非常高级的，随便说几个，南唐后主李煜、宋徽宗赵佶，有这几个皇帝把关，这样自上而下，再自下而上良性循环，人民群众的文艺生活就有保证。

《山鹧棘雀图》　北宋／黄居寀／绢本／设色／97×53.6cm／台北故宫博物院

长久以来，"黄家富贵"是北宋画院一道不成文的、判定绘画作品优劣的标准。如果当年黄家父子齐上阵，不知道北宋画院会变成怎样一番景象。

当然，再大的艺术家在历史面前，也都是小人物，抵不过金兵的铁骑和历史的车轮。一百年的风光对于黄家父子而言，已是莫大的荣耀。

赵佶 · 瑞鹤图

　　宋徽宗本人应该不用我过多介绍了，宋朝是中国绘画史上的高峰，其中部分得归功于宋徽宗。他建立了第一个正式的画院，在科举考试中增加了画学。高考艺术生，文化课的分可以低一点儿，画得好就能上，出来还包分配，平民也能靠画画做官，平步青云。画院里集中了全中国最好的画家。集举国之力搞艺术，怎么能搞不好呢？《千里江山图》就是最好的证明。

　　宋徽宗可能不是个做帝王的料，但绝对是个一流的艺术家，如果他不是皇帝，是宋朝皇宫的宫廷画师，放在画院那堆里也会是最好的画家。

　　宋徽宗现存书画作品十余幅——准确地说，是他"名下"的作品。这些画有他的签名"天下一人"，有专用的印章，在《宣和画谱》中有记录。签字画押有记录，就归到自己名下了。

　　其实在世界范围里，代笔就不是什么新鲜事儿。欧洲艺术从很早开始，就是工作室作业，一位老师带一群学徒，接了活儿就开始分工。大多数老师，也可以称作是老板，画个粉本，剩下的事就交

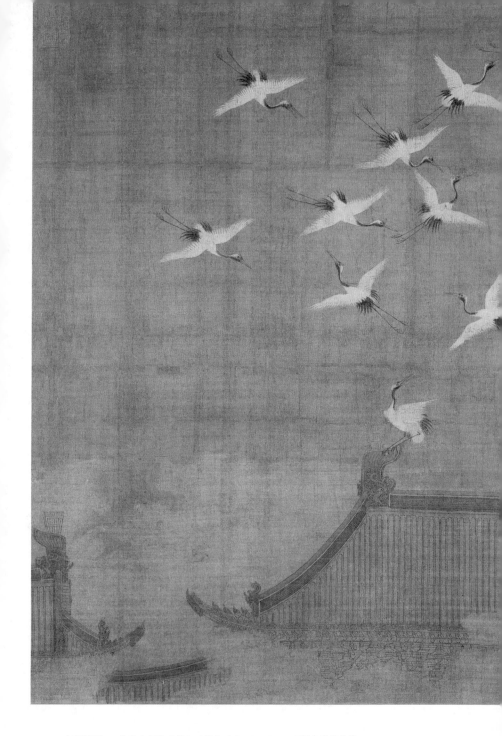

《瑞鹤图》 北宋／赵佶／绢本／设色／51.6×138cm／辽宁省博物馆

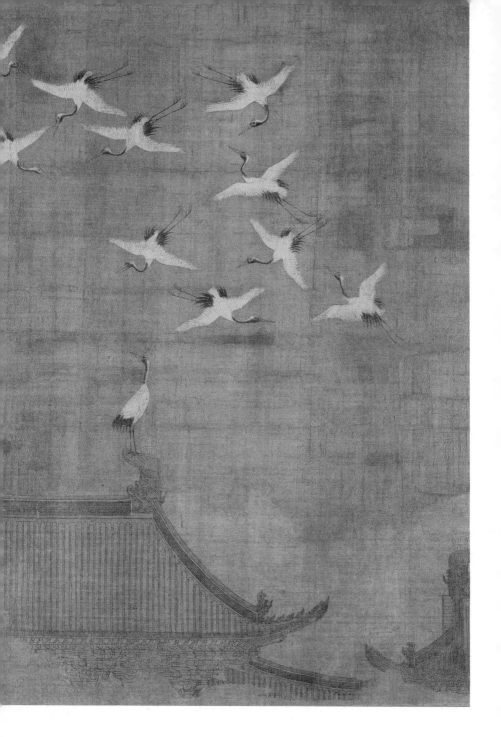

给学徒去做了。我们熟知的达·芬奇、米开朗基罗，都是从学徒开始做起的，再有才华，最开始也只能挂老师的名字。

留下来这十余幅宋徽宗作品，没有山水画，花鸟画占百分之九十，他本人应该是偏爱画花鸟，毕竟不能像荆浩、范宽那样居住在山林里，时时可以写生。皇宫后花园倒不缺少珍禽百花，这些是最好的写生对象。他在教画院学生的时候，喜欢以花园中的景物为题，有一次他让大家画孔雀，交上来的作品他都不满意，打回去叫他们重画，再画，还是不满意：孔雀走路一般会先迈左腿，而你们画中是先迈右腿，这样不对。

从这个故事能反映出宋徽宗花鸟画的理念，以及整个宋朝花鸟画的风格：格物致知，探求事物的原理，获得对事物的理性认识。除了"皇家富贵"、精工细密，还要画出姿态，大千世界万事万物都有自己的特性，画树木花草要画出生长的姿态，画动物也要搞清楚他们的姿态，画面虽然是静止的，漂亮是必不可少的皮囊，但只有漂亮远远不够，皮囊下的生命是宋朝花鸟画的灵魂。

我挑选了两幅宋徽宗的花鸟画。

《瑞鹤图》可以说是中国绘画中最另类的一幅画，这种构图古今只此一幅，画面主体是被天青色铺满整个天空，二十只白色的仙鹤在天空中翱翔盘旋，占据了整个画面三分之二的篇幅，仙鹤下方是金碧辉煌的宫殿，烟雾飘渺之中只露出宫殿顶部，层层叠叠如山峦一般，就此停住。

一般中国古代画家，都会以山峦作为主体，宫殿安排在山中，山中云雾缭绕作留白处，有白鹤来访。宋徽宗偏偏取天空作为主体，神秘的天青色平铺大部分画面增添了皇家的贵气，最高级之处是留白。普通水墨以"不画"作为留白，而宋徽宗则能画出留白。白鹤配天青色，白鹤的白色就变成了留白；宫殿只有顶部，主体让你去

想象，也是留白。皇家气象、仙人境界、文人雅致，都做到了极致。

　　都说宋朝是中国的文艺复兴，《溪山行旅图》是打样，把规矩定好了后面人仰望着，朝这座高山行进就好。宋徽宗是在花鸟画上革了一次命，宋朝有了这幅画，说文艺复兴才像样。

　　《瑞鹤图》是工笔花鸟画，《柳鸦芦雁图》就走向了另一个风格：小写意。小写意是隐藏在宋朝花鸟画史中的另一条线，早在五代晚期黄筌时代就存在，有"黄家富贵、徐熙野逸"之说。这位徐熙没有做官，生长在民间，善画竹，特别是雪竹，"野逸"其实就是小写意的意思，可惜没有画作传世。

　　这幅画跟《瑞鹤图》相比，放松了许多。用色清雅，只有黑白两色，树木枝干多用粗笔浓墨，几笔完成，运笔也快，雄浑有力，没有工笔画那么精细纤弱，白头鸦和芦雁没有先勾线，而是将鸟的身体分为几个部分。白色不画，留白，黑色用笔蘸浓墨自然晕染而成，这叫"没骨法"，是写意画的利器，在后世花鸟画中被广泛运用。齐白石最有名的花鸟画，用的就是"没骨法"。

　　最厉害的部分是芦雁的眼睛，他不用墨汁，用生漆来点睛，生漆是从漆树上采割的乳白色胶状液体，一旦接触空气后转为褐色，富有光泽。眼睛的部分等生漆干了之后，像小豆子一样凸起来，鸟儿像立刻有了生命。画孔雀的故事虽是故事，却是关于宋徽宗对格物致知的实践，而这幅画是留存千年的杰出范本。

　　宋徽宗作为艺术家皇帝，还是干了很多大事儿的。

　　首先，画上出现了印章。宋徽宗是中国画史早期正式使用鉴赏书画印的画家，如此推理，如果有一幅画早于徽宗还使用了作者本

人的书画印，基本不会是真的。

其次，推广了花押款。花押款简单说就是设计签名，最早的花押款是南唐后主李煜的，出现在《照夜白》中，宋徽宗给自己设计的是一个"天"字，他贵为皇帝，自诩艺术界"天下第一人"，这个"天"字是由"天下一人"四个字组成的，花押款后世有名的还有崇祯皇帝的"由检"和八大山人的"哭之""笑之"。

第三是宫廷内书画收藏越来越富，甚至百倍于先朝，到达了最高峰。他对宫内的旧藏进行重新装裱，还亲自写标签，整理成册。《宣和画谱》应该是中国历史上第一本宫廷藏画目录。米芾在那个时候担任鉴定和编纂工作，一共二十卷，分为道释、人物、宫室、蕃族、龙鱼、山水、花鸟、花木、墨竹、蔬果十类，记录有二百三十一名画家小传及六千三百九十六件作品。而且，这还不是当时宫内全部收藏！单看这一项，难怪他没有时间管理国家了。

这事特别重要，中国水墨本来就一张纸一张绢的特别不好保存，如果再散落民间，那我们普通人现在看到的机会就几乎等于零了。

柳絛蘆葉粗々繪鵨
意雁姿細々參植物
等情苑物有寫真皇
不至荃平 本於花
鳥猶傳神近日寒江
歸棹真一例入沖能
奧竗其昜々顧主和
宮柳合藏鵨參蒙
厲天於位置作縛隹
蔡京王黼縚為相何
獨用人識乃乖
庚子仲夏御筆

《柳鸦芦雁图》（局部） 北宋／赵佶／纸本／设色／34.5×224.5cm／上海博物馆

不是有像《宣和画谱》和《石渠宝笈》这样的典籍，咱们现在哪能在故宫看到那么多宝贝。"流传有序""典籍有记"是中国绘画传承一个非常非常重要的依据，就像某句话被记录在某个典籍才能永远流传下去一样。《宣和画谱》为中国绘画史做出了巨大的贡献。

　　《瑞鹤图》和《柳鸦图》相比，我更喜欢后者。《瑞鹤图》是宋徽宗，当皇帝当然好，谁不爱权力。当艺术家也好，自由，《柳鸦图》是赵佶，是自由。他当皇子的时候，还能去郊外河边看看风景，看看不被刻意修剪的树，自然天成，随随便便倚在河边，白头鸦一个个圆滚滚胖乎乎的，虽然没有皇宫后花园的孔雀精致美丽，自有一种笨拙的可爱。他们在喝水，在叽叽喳喳吵架，池塘变得闹哄哄的。《瑞鹤图》就不能这么画，要华丽，要起范儿，要让人一眼被震住，让臣民看到这幅画就觉得日子有希望。两幅画两个分身，很难有艺术家的作品跨度这么大，还都那么好。

《双喜图》 北宋／崔白／绢本／设色／193.7×103.4cm／台北故宫博物院

崔白·双喜图

《双喜图》创作于 1061 年，正是宋仁宗执政时期，作者是宫廷画院的画家崔白。为什么要强调宫廷画院呢？因为之前我们聊到了黄筌、黄居寀父子，在宋朝初年，怎么画小动物是由黄家决定的，说白了，是黄家父子的审美符合了皇帝的审美。笔力要精细，颜色要厚重浓烈，层层渲染又层层分明，求的是动物、自然界的真。举个例子，画一朵花开，不能只画出花开的样子，要画出花开的过程，就好像花真的在你眼前，可以闻到香味一样。这跟西方古典绘画还是有所区别的，西画讲究模仿再现，讲究透视，看一幅画好像看到真人真事一般，而中国绘画不讲究透视。所谓能闻到花香，就是还要表达出一种生命力，画出来的是生长脉络，线条就是生命线。

"黄家富贵"横行了一百年，就是好，没有办法，没有人能超过他们，直到北宋开始慢慢走下坡路，事情才开始起变化。

宫廷绘画代表国家形象，这面镜子能照出一个王朝真实的样子。

打开《双喜图》，画面并不如名字那样喜庆，画面前方是一只皮毛褐黄色的兔子停在草坡上，仿佛听到什么声音，好奇地转过头

向上看。顺着兔子的视线看过去，一株枯树上正有两只长尾巴的喜鹊，张着嘴叫着飞下来，喜鹊似乎被这位不速之客吓着了，极力要将它赶走。兔子一脸惊愕，两只喜鹊一个左上角一个右上角，彼此呼应。枯叶、草、竹叶，向一个方向翻飞，秋风萧瑟，画面一点都不喜悦。

这跟"黄家富贵"的雍容艳丽半点都不沾边，用笔也有另一番滋味。画家隐去了动物形体的勾线，用笔洒脱，焦墨粗笔先画出大体形状，再用淡墨添色，让兔子和喜鹊的毛自然参起来，形成一种真实的质感和动感。用不同的笔力描绘动物的不同部位，兔子的背毛较硬，就用焦墨写意，腹部的毛软，就用淡墨晕染；喜鹊在空中飞翔，翅膀较硬，就用工笔浓墨，腹背部的毛色浅柔软，就用淡墨或白粉晕染。省去了"黄家富贵"的很多功夫，做足了戏剧张力。

这位崔白是何方神圣，敢打破画院百余年的规矩？

崔白不是官二代更不是富二代，没有机会自少年起就在皇家画院生活。他出身低微，前半生是在大街上四处揽活的民间画工。皇家有个黄筌父子，民间有位徐熙大师，写《梦溪笔谈》的沈括给他取了个雅号"江南布衣"，说他"以墨笔为之，殊草草，别有生动之意"。就是不爱用颜色，用笔多写意不用工笔，画意生动。徐熙不是宫廷画师，不是因为他没有才华，而是性格豪爽，不愿受宫廷束缚，更愿与自然野林相伴，爱田野爱写生，自由自在。"黄家富贵，徐熙野逸"，宋人不傻，他们知道好东西是什么样儿，也不拘着你，给你同样的声望地位，各有各的自在。崔白的笔法，正是由徐熙而来。

1065 年，相国寺的壁画因为遭雨被部分破坏，崔白参加了这次的壁画重绘。工程大约持续了三年，而这次工程后崔白未经考试就被召入宫廷画院。他进入画院时，已经是六十多岁的老人了。

当时宋朝宫廷画院里，以五代黄筌父子工致富丽的"黄家富贵"为标准的花鸟画，整整沿袭了一百年。宋朝严密的画院体制让生活在宫廷中的画师们很难有新的突破。而崔白来自民间，他的经历和见识远远超过宫廷画师，据说他画画的时候，连个草稿也不打，提笔就来。宋神宗看到他的壁画惊为天人，他才终于得以熬出头。

又看到了宋神宗的名字，想必大家自然就能明白为什么崔白的画风能彻底颠覆"黄家富贵"了吧，他搭上了宋神宗变法的改革春风，天时地利人和，虽然六十多了，但同时，画艺已臻成熟。神宗对崔白的喜爱到什么程度呢？就是只有他亲自下谕旨崔白才需要工作，否则其他人不要乱出题，扰乱人家的创作。

虽然《宣和画谱》记载了崔白的多幅绘画作品，可是传世的并不多，其中大部分都被怀疑不是崔白原作，连这幅画最初也不叫作《双喜图》，而叫《宋人双喜图》。直到二十世纪的时候，人们才在树干上发现了"嘉祐辛丑年（1061年）崔白笔"，这才断定为原作。

是不是跟《溪山行旅图》的故事一模一样？在魏晋和唐朝，画家为了不破坏画面的整体性，是不会在画上留名的，到了宋朝之后，画家想留名怎么办，开始偷偷在不显眼的地方，比如树干上啊草丛里山峰上留下自己的名字，不仔细看根本看不出来，还以为是画中山石的纹理，这也是判定画作年代一个很重要的线索。有画家名字的是宋及宋以后的作品，没有画家名字的是唐及唐以前的作品。

嘉祐是宋仁宗最后一个年号，《双喜图》是崔白入宫前的作品，不在皇帝授意下完成，完全代表了崔白的私人审美。

这幅《秋浦蓉宾图》虽然尺幅小于《双喜图》，但比《双喜图》开阔辽远。画面主体是两只大雁，一只向右一只向左，在空中展翅飞翔，和《双喜图》画法一样，先用赭石和黑色晕染出大雁的身体，再用黑色和白色细笔一笔笔勾勒出羽毛的纹理细节，大雁翅膀在空中舞动，一定是结实而有力的，崔白故意用不工整的黑色粗笔让翅膀两侧的羽毛支棱起来，既增加了真实感，又为大雁平添了几分可爱。两只大雁虽往不同方向飞翔，但从张开的嘴巴和喜悦的眼神能看出来，它俩一定是一对情侣，用叫声互相吸引，可以一起飞过千山万水。

为大雁做背景的是芙蓉，秋天是芙蓉的花季，画中芙蓉长得高高的，大片大片的，芙蓉树的主干直挺挺地撑着芙蓉花，细长的树叶随风飘荡，还有翠鸟藏在枯萎的荷叶上，结果的莲蓬上。特别是枯萎的荷叶，接近根部的部分还是绿色的，画家用黑线描出纹路，到了尾部，直接用深色晕染出荷叶边，卷曲着，似乎用手轻轻一碰就能碎掉。崔白把整个秋天搬到了画中。

崔白擅画大雁和枯荷，因为他们不是能生长在皇宫里的生命，他们要飞翔，要枯萎，要活着，也会死去。

《秋浦蓉宾图》 北宋／崔白／绢本／设色／149.1×95.5cm／台北故宫博物院

宋朝世俗画

宋朝画院考试分六科：佛道、人物、山水、鸟兽、花竹、屋木。在北宋年间成就最高的，是人物和花鸟画。宋徽宗那篇我提到过，画院学生直接在皇宫花园写生，艺术毕竟来源于生活嘛。那人物画取材于哪里呢？就是民间市井。皇帝让画师直接去汴梁城里观察，画成画给他看。皇帝出不了宫，他们就是皇帝的眼睛，在这个背景下诞生了宫廷绘画特有的世俗画。

这些世俗画中，体量最大的是《清明上河图》，画家几乎把汴梁城里边边角角都画进了画里，一千年前人们吃什么、穿什么、玩什么，房子怎么盖，人怎么做生意，都为你一一呈现。这么大体量，不是张择端一个人能完成的，他是这个项目的负责人。

画院是为皇家服务的，皇家有不同的需求，像《清明上河图》这么个大项目，就需要成立项目组，画师们根据自己的特点，有的专门画人，有的专门画建筑，张择端除了要负责自己画的部分，还要做统筹安排，负责向上交差。这就是这幅画为什么完全没有个人特色，史料价值大于艺术价值。这也就解释了为什么这么重要的一幅画不入宋徽宗的眼，没有进入《宣和画谱》，而是转手赏给了向

《秋庭戏婴图》 北宋／苏汉臣／绢本／设色／197.5×108.7cm／台北故宫博物院

太后的弟弟向宗回。

　　这跟他把《千里江山图》赏给蔡京是两码事，在艺术层面，宋徽宗和蔡京是高手过招惺惺相惜，一个进宝，一个还珠，是一段佳话。论人物世俗画，代表宋朝艺术成就的是苏汉臣的《秋庭戏婴图》。

苏汉臣·秋庭戏婴图

　　此画构图简单，画面一分为二，画面左侧有两位小朋友，右侧是庭院。茂盛的植物爬满假山，除了植物，画中其实还藏着一个小动物，你可以先猜猜是什么，一会揭晓答案。先来看看两个小朋友在玩什么？前方有两张小凳子，一个用来放置物品，一个给了两个小朋友玩游戏，右边这位身着白衣，系红色腰带，头顶两个发髻，

用红头绳扎着，还垂下白色的小珠子饰品，一看就是爱漂亮的姐姐；左边这位小小子，应该是弟弟，矮人一头，头顶一撮毛，红色外套掉一半了，都来不及套回去，凳子上有一个像迷你扁担一样的东西，中间用半个小球固定住，两边各挂了两个小圆球，看姐弟俩的手势，正在推小扁担。

这个游戏叫作"推枣磨"，怎么玩？首先，你要先准备三个枣，把一个枣子切成两半，有枣核的那半留着，用三个小竹签插在底部，这就固定好了底座，剩下两个完整的枣子插在一根长签子两端，摆在枣核上，下面重点来了。小朋友们要像推磨一样推动签子，靠细细的签子和小小的枣核之间产生的摩擦力，让签子不掉下来，谁推的圈数多，谁就赢了。

这样的设计是不是非常有趣？靠使蛮力可不行，要使巧劲儿，小男孩心思没有小女孩巧，可能快输了，或者就指着这一把定胜负，怪不得外衣掉一半都没发觉，他正全神贯注想怎么赢呢。小女孩一看就是老手，微微笑，一脸胜券在握的样子。

《秋庭戏婴图》，左侧是"戏婴"，突出一个"戏"字，两姐弟玩得欢欢喜喜，可可爱爱。右边就是"秋庭"了。中国艺术讲究对称，不止是表面构图上的对称，两边的物件要画得对称，还要讲内涵上的对称，左边是动，右边就是静。

画家除了构图，还有一个高明的地方。秋庭，秋天的庭院，怎么才能画出秋天呢？春天画桃花，大冬天画梅花，秋天，就画芙蓉和菊花。芙蓉艳丽，美得夺目，一定要占据最好的位置，庭院里这座太湖石假山就是最好的舞台，"假山"听着就没气势，但苏汉臣这里把假山用得太妙了。苏汉臣把太湖石假山和两个小娃娃放在一起，假山高了，有气势了，娃娃显得更可爱了，是不是很妙。

举个例子，比如你很小的时候，看家里的家具会觉得很大，等

你慢慢长大，长高个了，不用坐高板凳就能够得着饭桌了，就觉得，饭桌没那么高了。

上文说过，苏汉臣还在画里藏了一个动物，居然是一只蚊子。

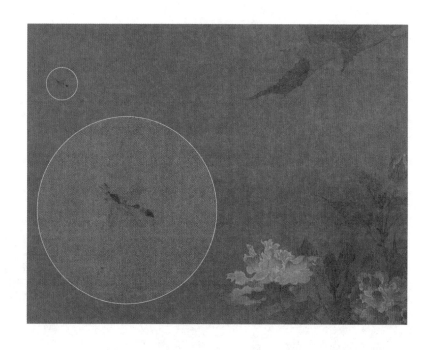

《秋庭戏婴图》近两米高，这只蚊子只有 1 厘米长。如果不是我们现在能把画面放大的技术，这只蚊子就被忽略了，极少有人能看得见。小蚊子头尾俱全，画得十分仔细，细长的爪子，连翅膀上的纹路都是画家一丝不苟一笔一笔画出来的。它腹部为什么是红色的？原来是吃饱了。他肯定是趁姐弟俩专心玩游戏的时候叮了他们一口，说不定正好叮在弟弟袒露的小肉胳膊上，蚊子此刻正得意地飞起来消食儿呢。

苏汉臣的这一手绝活儿，来自宋朝画院花鸟画创始人，黄筌。《写生珍禽图》中最惊艳的两只蝉，在这里完美地变身为一只蚊子。

苏汉臣的《秋庭戏婴图》总体来说，走的是清新可爱风格。宋朝还流行一种画风，比如这幅李嵩的《骷髅幻戏图》。这幅画，我第一次看的时候，吓一跳。

李嵩·骷髅幻戏图

一个大骷髅，头戴帽子，身上披着透明的纱袍。这还不如不穿呢！透明纱袍，根本挡不住一身骷髅架子。坐在那里，左腿盘起来并用左手按住，右手肘撑着弓起来的右腿，手中拿着一个提线木偶，

居然是一个小骷髅，跟着提线两腿一高一低，看着挺高兴的样子。

　　这个大骷髅在做什么呢？其实这是宋朝的提线木偶游戏。一个人通过提线，操纵前面的木偶，傀儡是个假人，那操纵木偶的人肯定得是真人。而这幅画中的操纵者却不是真人，而是一个骷髅，小骷髅两只手也没停着，做出一副招呼人的样子，他对面是一个看起来走路都走不稳的小婴儿。小婴儿在地上爬行，右手高举，好像马上就要被小骷髅捉到手了。婴儿身后跟着一位妇人，应该是她的母亲，身体前倾，双手伸出，想要抱住婴儿。

《骷髅幻戏图》　南宋／李嵩／绢本／设色／26.3×26.5cm／故宫博物院

更奇怪的是，你发现没有，大骷髅并没有被人操纵，就是说，他是自己在操纵傀儡。大骷髅身后只有一个正在给婴儿喂奶的妇人，半敞着衣裳，正笑眯眯地看着眼前这一切，而且妇人和骷髅离得非常近，几乎是挨在一起，她不害怕吗？

我觉得，其实左边的妇人跟骷髅是认识的。你看画的左下角，堆了很多杂货，是宋朝卖货郎的家伙事儿，这个大骷髅生前是个卖货郎，带着妻儿走街串巷，一边卖货一边表演傀儡戏节目，赚钱养家，结果不知道发生了什么事情，卖货郎去世了。可即便是化作白骨，也要守护妻儿，继续赚钱，这是他的本心和惯性。

你肯定会问，为什么骷髅还会动？为什么现实世界不是这样的呢？其实不止绘画，所有艺术作品都为的是表达作者的感情和态度。

李嵩特别爱画卖货郎这个题材，用我们现在的话说，是劳动人民的题材。这幅《骷髅幻戏图》是李嵩为了表现南宋劳动人民讨生活的艰辛。画里的傀儡也代指卖货郎自己，为了养活家人，没有生活，只有不停地赚钱，手停口停，化成白骨也不能停。

看完这两幅画，你应该能明白为什么《清明上河图》在艺术成就上并不敌这样小巧的精品。光靠那一只蚊子的功底，苏汉臣就该是北宋人物花鸟画最厉害的艺术家。

李公麟 · 五马图

在宋朝艺术界，有没有排名呢？梁山泊一百零八位好汉单拿出来都能打，聚在一起也要排排座。宋朝这么多伟大的艺术家，用现在的话说，神仙阵容，排第一的居然不是山水大师范宽，也不是宋徽宗，而是李公麟。他靠着这幅《五马图》，被宋人公认为"宋画第一人"。

《五马图》是一幅长卷画，题材为古老的"职贡图"。

"职贡"是中国古代沿用千年的专有名词，指外国或番邦附属国向朝廷按时进献贡品。这种类似"交保护费"的活动自古有之。到汉武帝时期，天朝威武，附属番国四方来朝，正式形成了完备的朝贡制度。

现存最早的职贡图是南朝梁萧绎版的《职贡图》，流传到现在成了残本，仅存十二国使。分别来自滑国、波斯、百济、龟兹、倭国、狼牙修、邓至、周古柯、呵跋檀、胡密丹、白题、且末。每个使者旁边还详细写有该国的介绍，让我们能直观地看到一些现在已经消亡的古老民族，史料价值极高。

《职贡图》（局部）　南朝／萧绎／绢本／设色／26.7×200.7cm／中国国家博物馆

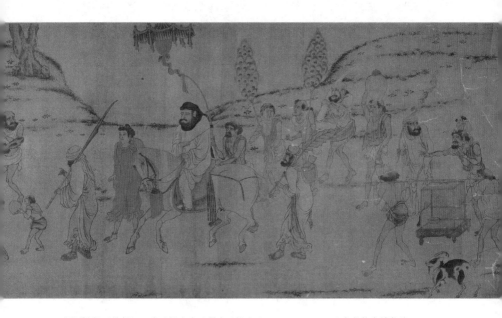

《职贡图》（局部）　唐／阎立本／绢本／设色／61.5×191.5cm／台北故宫博物院

这幅画最难得的是，它不是普通画师所画，而是萧绎本人做皇子的时候画的。虽然是宋摹本，但依着宋人的习惯，应该原原本本地临摹了一遍。毕竟里面都是南北朝时期各国人马真实的样子，不好瞎改。萧绎，可能大家不太了解，他的父亲是梁武帝，而他，史称梁元帝，在历史上没有李后主、宋徽宗有名，可才华上是不输的。

顾恺之笔下的神女仙气飘飘，他的绝技春蚕吐丝描，也叫高古游丝描，都需要很细密的线条一层层托起来，向空中走。各国使者就不必有神女这般待遇了，越朴实越好。所以，萧绎虽然也用了高古游丝画法，但疏密有致，线条整体是向下简略地迅速勾出轮廓，一层层渲染，更加洗练，明朗洒脱。这种画风的画叫"疏体画"。

中国绘画，人物画的发展早于山水画，在魏晋、唐时代就已经非常完备了，李公麟把宋朝的人物画又往前带了一步。

《五马图》的主角，这五匹马均是来自西域的贡品，小弟们也不会送真金白银，都是些新鲜玩意，天朝最看重的，是西域的马，那才是极难得极珍贵的礼物。

通篇着色极淡，甚至不着色，白描而成。白描是中国特有的绘画方式，有点像西方绘画中的素描。吴道子擅长白描，他的《八十七神仙卷》就是白描画法。吴道子笔下是神仙，一招兰叶描、一招铁线描足以应付。神仙嘛，不需要靠长相区分，面目威严仪表非凡就好。而且吴道子的白描画也被称为"粉本"，也就是底稿，最终要呈现在壁画中，算不得真正的作品。

《五马图》是真正的白描作品，他比吴道子厉害的是，线条变化多。根据人物的长相、衣着、情态，线条会有轻重、粗细，而且仅仅靠线条就能描绘出衣物和毛发的质感。这也是白描不同于西方素描的地方，毛笔线条流畅有韵律，具有优美的书法性。

全图五段，自右向左依次为凤头骢、锦膊骢、好头赤、照夜白、满川花，各由一人牵引。

"凤头骢"，通身浅色，只在腹部和腿部有浅色花纹，这与唐朝韩幹《照夜白》的画法已经大不相同，照夜白腿部和腹部用勾线法加深色晕染，勾线均匀圆润。而李公麟的白描加入了书法性用笔，勾勒马的轮廓的时候用笔粗细不同，在线条交界处和转角处用粗笔，表现马身长和腿时多用细笔，这样显得马匹既壮实又修长，特别是在描绘马腿部腹部深色花纹、鬃发时，有了明显的飞白，这是典型的书法性用笔。

为什么《五马图》是"宋画第一"？这画上每一组人马旁都写了题记，题记是黄庭坚亲笔写就的，一幅画，可以同时欣赏名马，观画、赏字：右一匹，元祐元年十二月十六日左骐骥院收于阗国进到凤头骢，八岁，五尺四寸。

第二匹马是"锦膊骢"，题记"右一匹，元祐元年（1086年）四月初三日，左骐骥院收董毡进到锦膊骢，八岁，四尺六寸。"锦膊骢全身淡褐色，与凤头骢一样，也是八岁，从表情看起来，它似乎要比凤头骢开心一些，反而是牵它的人，眼角耷拉着，没有第一位牵马人神气。

第三位"好头赤"通身红色，这位牵马人眼窝深邃高鼻梁，明显不是汉族，但他戴着汉人帽子，袒露着一只胳膊，手拿一把刷子，应该是刚给好头赤洗过澡。

"右一匹，元祐二年十二月廿三日于左天驷监拣中秦马好头赤，九岁，四尺六寸。"

右一匹元祐元年十二月十六日左驥驍院收于闐國

進劄鳳頭驄八歲五尺四寸

龍眠李伯時五馬圖一
一驥院之奚官藏末角
于闐戎董轂殿即令洛
天馬登歌轂即今洛
薩及布魯歲市為
出尹諭芳愛烏寧
夏遠作彼馬高七尺
有八寸五馬之高子
吳緒于思牽末教
八進育之天閒騂
備新末出上馳調
罗順兹今类吳龘
古希邦州普年嶷
挺延展園自悦且
向悼石火光陰途
誠作　　甲辰秋公之二月
瀉見欖

右一匹元祐元年四月初三日左驥驍院收董種

《五马图》（局部）　北宋／李公麟／纸本／设色／29.5×225cm／（日本）东京国立博物馆

右一匹元祐二年十二月廿三日於左天駟監揀中秦马好頭赤九歲四尺六寸

第四位"照夜白"：元祐三年闰月十九日，温溪心进照夜白。

此照夜白非唐太宗爱马韩幹笔下的照夜白。通身雪白、身形丰腴这点倒是很像，但比唐太宗的照夜白恭顺了很多，在牵引人的带领下神色温柔。传说这匹照夜白并没有进入皇家马圈，而是被皇帝赏给了太师潞国公文彦博。

第五匹马没有题记，旁边几行书法出自乾隆之手，这回这位老人家没作诗，而是极有兴致地说了一段传闻八卦：前四马皆著其名与所从来，而此独逸，岂即曾纡跋中所称满川花耶？

《五马图》尾跋中，曾纡记录了一个"画杀满川花"的故事：鲁直方为张仲谟笺题李伯时画《天马图》，鲁直谓余曰：异哉！伯时貌天厩满川花，放笔而马殂矣！盖神骏精魄皆为伯时笔端取之而去。此实古今异事，当作数语记之。

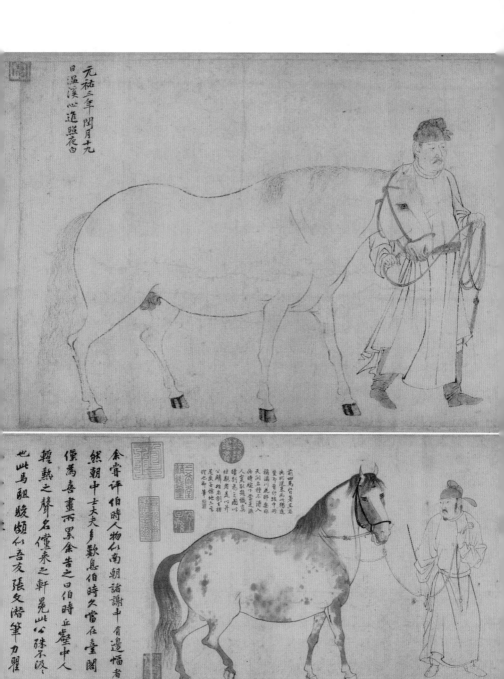

元祐三年閏月九
日溫溪心造照夜白

余嘗評伯時人物似南朝諸謝中有邊幅者
然朝中士大夫多歎息伯時久當在臺閣
僕嘗喜畫而累余告之曰伯時正臺中人
輕熟之聲名僅來之軒晃此公孫不汲
也此馬駔駿頗似吾友張文潛筆力瞿

前四馬皆善馬名
典所謂淺裸而兩穗造
筆為駊作校千萬
槁滿川花郎雪騅
天河名種名之道入
傳流遠中檀臺之底
人窦歐敬識真真
晴別者三圖矣
蕋靚此是小井
公豳亂劉劍
是良幾殊雄地之宅
況之靜華

279

原来这匹没有题记的马叫满川花，黄庭坚说李公麟画完满川花之后，满川花就死去了，他认为是李公麟的画笔攫取了马的精魄，是所谓"画杀满川花"。

也许是巧合，也许李公麟真有神功，中国人很喜欢这样的故事，神笔马良，画出生命画出灵魂，都是赞叹下笔如有神，黄庭坚是李公麟好友，画中所有的题记都是由他完成，他四处跟人讲这个离奇神秘的故事，是要吹吹李公麟的画技。有的时候，一些东西已经好到没有语言去评价了，只好说个旁的故事，你品品，越想越真，越想越有道理。

黄庭坚为李公麟背书，可见李公麟也不是普通的画师，他是进士出身，朋友圈还有驸马王诜、苏东坡这样的大文人，苏东坡喜欢李公麟的画，说他"其神与万物交，智与百工通"，极高的评价。苏东坡还请李公麟专门为他画下凤头骢、照夜白和好头赤这三匹马，好随身携带欣赏。

李公麟多次为苏东坡画像，乌台诗案后，李公麟在街上碰到苏东坡假装不认识，掩面而去。海南流放归来的苏东坡在镇江金山寺看到了十年前李公麟为他画的像，写下了《自题金山画像》：心似已灰之木，身如不系之舟。问汝平生功业，黄州惠州儋州。

1922 年，溥仪将《五马图》带出故宫，传闻卖给了日本实业家，近百年来，了无音讯无人得见，2019 年东京国立博物馆举办颜真卿书法大展，《五马图》重回人间，展签上写着"私人收藏"，和"画杀满川花"一样神秘。很奢侈，大家都去看《祭侄文稿》，很少人注意到《五马图》，我与它对视良久，这是它第一次出现，不知下一次是何时。

梁楷 · 李白行吟图

中国任何事情都要分个官方的、民间的，到今天亦如此。官方和民间有一条隐形的界限，互相都不越雷池一步，追求不同，道不同不相为谋，开放包容。

艺术最能体现这种和而不同，宋朝一向分院派、非院派，比如花鸟，"黄家富贵，徐熙野逸"，黄家是院派，徐熙就是非院派。南宋非院派是和尚，由南宋兴起了禅画。

佛教传入中国后分了门派，禅宗是八大宗派之一，是佛教在中国结的果，说每个人都有佛心，修行佛法不立文字，要顿悟。怎么才能顿悟呢，要把修行渗透进生活中的每个细节，生活就是修行，从而达到顿悟。顿悟的感觉很奇妙，结果也看似很简单，变化只有自己才知道。

禅宗把中国道家修心的办法穿进佛教的外衣中，金钟罩铁布衫，这就稳了，禅宗不立文字，是不执着于文字，不止文字，任何事情都不好再执着下去。用禅宗的方式聊天是玄之又玄。

神秀和尚说：

身是菩提树，心如明镜台。

时时轻拂拭，勿使惹尘埃。

惠能和尚回：

菩提本无树，明镜亦非台。

本来无一物，何处惹尘埃。

好像说了很多又好像什么都没说。禅宗偈语要仔细咂摸，每次好像都在拓宽个人知识的边界，哦，还能这么看问题。

类似偈语流传下来非常多，这段算正常的，还有大量"疯言疯语"，让人实在摸不着头脑，修行禅宗就意味着一颗心捧出来献给佛祖，给众生，不在乎外在形态如何，所以禅宗里特别容易出"疯子"。而且修行的方法多种多样，生活就是修行，有人写打油诗，有人画画。

南宋和尚画家梁楷，外号"梁疯子"，跟米芾的"米癫"有异曲同工之妙，是《李白行吟图》的作者。他是南宋画院最高级别的画师，爱喝酒，放浪形骸，因为受不了画院规矩的束缚，把皇帝赐的金带挂在画院里转身离去。宋代画院宋徽宗时期的辉煌早已过去，南宋朝廷苟延残喘，对画院的艺术追求不过是延续旧制而已。梁楷不愿受画院的限制，他的作品风格多样，简略、粗犷。

梁楷跑去西湖边上的六通寺，每日饮酒作画。六通寺的住持名叫牧溪（见下章），法号"法常"，也是一位大画家，他的《观音猿鹤图》也是禅画的顶级之作，如今藏于日本金阁寺，就是一休大师曾经待过的寺庙。

许多人印象中的诗仙李白，应该就是一身白衣，手拿酒壶，永远不清醒东倒西歪，口中念念有词的形象。那么按照之前画人物画

《李白行吟图》 南宋／梁楷／纸本／水墨／80.9×30.5cm／（日本）东京国立博物馆

的规矩，把一个这么模糊的人画成实体，好像只有画神仙的顾恺之能胜任，他的春蚕吐丝大法至少能把"仙"这个形象落实了。虽然被奉为仙，可李白毕竟还是个人。作为一个人，还是要接地气才显得有说服力的，之前那些人物画风格好像都不合适了。

画家们偏好山水这种比较适合任意发挥的题材，因为人太具象了，两个眼睛一个鼻子两只手，再怎么画好像都被束缚着。

其实呢，人物画这种具象绘画，才是中国绘画中最根正苗红的一个分类，谢赫在《画品》——中国最早的画论中提出了"六法"：一曰气韵生动，二曰骨法用笔，三曰应物象形，四曰随类赋彩，五曰经营位置，六曰传移模写。这六条其实都是在说人物画。中国早期人物画主要是在画神仙、菩萨和帝王，仙气最重要，那么凡人的气韵该怎么表现呢？

虽然人物画停滞了百年，没关系，不着急，车到山前必有路，所以，才出现了这样一位不走寻常路的梁楷。

这幅画是不是跟我们之前看到的所有人物画都不同？从颜色上看，只有黑白两色。画风也随性了很多，不再是精细的线描敷色了，而是黑墨草草勾勒出了人的轮廓，再将需要着色的地方，比如头发、胡子、眼睛用墨色着重处理了一下。其余部分用墨可以说清淡至极，整个人若隐若现，若说实，他的五官是清晰的，目光如炬；若说虚，他的身躯仿佛隐藏在纸张之中，飘浮在空气中。这不就是那位实实在在生活过，有血有肉，又被人民群众奉为诗仙的李白么！

画中李白侧面对着我们，背着手、仰头，嘴巴微张，飘逸潇洒，不知道他口中吟唱的是哪一首诗？

整幅画一气呵成，目测完成只需要十分钟，这就是人物画的一个大通关：减笔画。

减少不必要的描绘，直击一个人的灵魂，也能画得气韵生动。

山水画在宋朝有了一个大的发展，特别是北宋时期，几乎达到了顶峰，一个高手，打遍天下无敌手也就罢了，自己修炼的境界还不能突破，这就让人很沮丧了。人物画到了唐代，面对的也是同样的情况。山水画出了个苏东坡，提出"文人画"概念，放弃大山大水儒学思维下的"真景"，摒弃院体画那种精雕细琢、毫无个人特色的笔法，达到禅学、道家中的山水，让诗入画，画中有诗，要画出自己胸中真情，才是真景，用笔肆意洒脱，体现个人趣味。梁楷把这套理论，同样用到了人物画中，开创了大写意人物画，也可以算是人物画中的文人画。

从北宋画院赵佶院长亲手画的至爱之作《瑞鹤图》到梁楷的作品，宋朝的绘画风格已经发生了巨大的转变。从北宋到南宋，有一种烟花从绽放到消逝的无常之感。

艺术家总是最敏感的。虽然南宋画院还勉强维持着之前的体面，看似一片歌舞升平，但很多画家深切地体会到了这种无常。可以说，国家的变故逼出一批大和尚，也促使中国禅画和文人画进入一个新阶段。

北宋时期的绘画讲求雍容华贵，下笔严谨细致，用色华丽庄重，但每一个毛孔都在炫耀，不关乎人心，只关乎万物。到了南宋，经历了国破和逃亡，艺术家们不得不开始关照内心。繁华早已不再，也无须再粉饰太平。他们把禅宗思想融入画里，在看似自然纷杂的万象之下，隐藏着唯一的真理。

《叭叭鸟图》　南宋／牧溪／纸本／水墨／52.6×30cm／日本 MOA 美术馆

牧溪 · 观音猿鹤图

南宋的另一位和尚画家牧溪，在日本影响非常大。

日本人爱中国文化，已经爱到了好像比中国人还爱中国文化，这是自古以来的传统。比如《三国》，传说古代幕府里的将军都会找一个三国人物自比，作为自己的人生指南并引以为傲。现在随便出个关于"三国"的产品就会大火，当代日本年轻人还在迷恋着异国那个遥远的年代。说是异国，其实是政治上、民族上和地域上的。说起文化、艺术，就会理解这种共情，从来就不是"异国"的。

日本的文字是由中国传入的，日本绘画的恩人，是中国南宋和尚法常，俗名牧溪。我们现在很熟悉的，是日本浮世绘，葛饰北斋笔下的神奈川巨浪，在日本是惊天波涛，在中国前辈马远笔下，便是水，云生沧海、清亮舒展，并不炫耀。

与马远相比，牧溪才是日本艺术界的全民偶像。葛饰北斋的浪或许还比不了大宋朝的水，但他笔下的龙一定是受了牧溪的真传。

当一幅画是在画一个国家的时候，这种文化的障碍是共情无法解决的，只有真真切切地去表现一个人，一颗心，才有可能在世界的任何地方得到回应。人跟人啊，是如此不同，又如此相同。

《远浦归帆图》 南宋／牧溪／纸本／水墨／32.5×112.7cm／（日本）京都国立博物馆

佛家说"拈花微笑"，就是这个意思吧。

牧溪是南宋画家中的异类，传说他曾经中过举人，做了一段南宋小朝廷的官，因看不惯日益腐败的政局，辞官跑去做了和尚。这个大和尚好酒、好画，很不讲究，拿着个树枝随时随地都能画，随意点染。宋朝设有画院，画家们有官职，李唐、马远这样的大画家均有史书记载。作画要显示大国风范，风格大气雄浑，笔力精细。在他们看来，牧溪的画太过粗糙，登不了大雅之堂。

自唐代开始，大批日本僧人来到中国学习佛法，这个留学生传统一直延续到宋朝。南宋时期，杭州的寺庙中有中国僧人和日本僧人向同一位老师学习是常事，牧溪也有一位日本同学名叫圣一，分别之时，牧溪画了《观音猿鹤图》作为临别礼物送给了圣一。

　　日本当时穷啊，国家穷，来的小和尚更没什么钱，马远那样画家的画他们肯定是带不走的。可他们懂画、爱画，欢天喜地地带着礼物回家，老老实实地留存至今。

　　《观音猿鹤图》现收藏于日本大德寺，被奉为日本国宝，日本人说起牧溪总带着一种日本特有的腔调：日本画道的大恩人。

　　请注意"道"这个字，茶道、画道同属于寺院僧人修行的功课。"道"是老子之"道"，以"道"为终极目标并以"道"的方法来进行的，就是"禅修"。听着很玄妙，但其实生活的每时每刻都可以修行，喝茶有茶道，画画有画道，这个"道"是目的，也是路径，最后所呈现出来的茶或者画，体现了修行的境界，即"画以载道""道艺合一"。

《观音猿鹤图》（《大德寺三轴》）南宋／牧溪／绢本／水墨

172.4 × 98.8cm（观音图）173.9 × 98.8cm（猿鹤图二幅）／（日本）京都大德寺

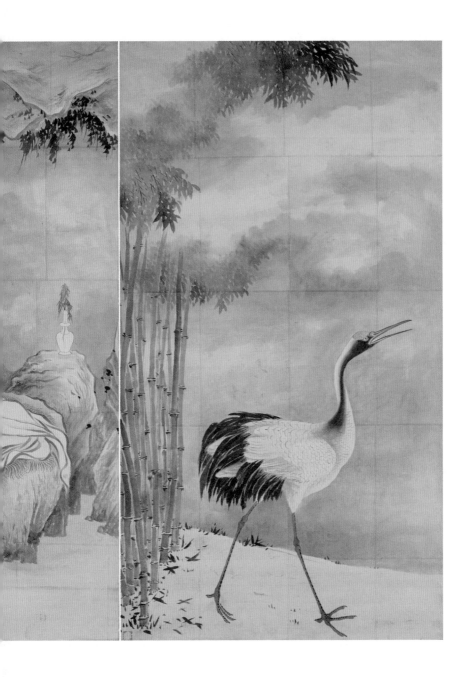

画作的原始模样我们已经无法得知了，可能是三幅画，可能是一幅画，还有可能是两幅画。左右两幅描绘着鹤和几只猴子的作品可能原属一对，中间的观音可能是一幅单独的作品。但这观音、猿、鹤三幅摆在一起却非常和谐。几种通常被认为距离遥远的人世、动物和圣明发生了奇妙的关联，观音以白衣仕女的形象出现，合目静坐；母猴紧抱着小猴，直勾勾看着我们。眼光坦白清澈，笔法没有雕琢痕迹，墨色清淡，题材更是朴实无华。

牧溪在画画时看似毫无章法、简单粗暴，在佛家人看来，却是不拘泥于礼法，达到心手合一、人画合一，这个"一"就是"道"。北宋苏轼提出了"文人画"概念，不再以"画得像"为标准，而是强调绘画要表达心中情感，追求笔墨趣味。"画中有诗，诗中有画"，桃花源一般的文人精神。黄庭坚更绝，他以参禅而识画，从此开始以禅论画。文人画的发展，得益于北宋文人们热衷于禅修。

这幅《六柿图》是牧溪的巅峰之作，在画中完完全全看不到一丝人的影子，看画的人也感觉不到内心的波澜。"无情"是道家的最高境界，不被世间俗物打扰，一颗心完完全全地交给宇宙苍生。从"有情"的人刹那进入"无情"的物的境界，不滞于物，才真正到达了自由的彼岸。

牧溪的另一位知音是大作家川端康成，他说："牧溪是中国早期的禅僧，在中国并未受到重视。似乎是由于他的画多少有一些粗糙，在中国的绘画史上几乎不受尊重。而在日本却得到极大的尊崇。中国画论并不怎么推崇牧溪，这种观点当然也随着牧溪的作品一同来到了日本。虽然这样的画论进入了日本，但是日本仍然把牧溪视为最高。由此可以窥见中国与日本不同之一斑。"

日本人从牧溪的画中看出了佛性，"日本画道恩人"的称号，是尊敬与崇拜，牧溪在他们眼中，是一尊佛。中国水墨一直以气韵

著称，南宗禅画鼻祖王维的画据说能治病，秦观久病不愈，将王维的画挂在家中日日观赏，不日便痊愈了。牧溪画中的气滋养了一整个日本民族，他的画也为日本水墨定了一个审美标准，沿用至今。

《六柿图》　南宋／牧溪／纸本／水墨／35.1×29cm／（日本）京都大德寺

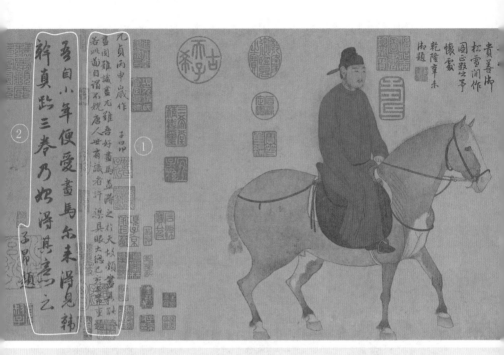

赵孟頫自题①：

元贞丙申岁作　子昂

画固难，识画尤难。吾好画马，盖得之于天，故颇尽其能事。若此图，自谓不愧唐人。世有识者，许渠具眼。　大德己亥子昂重题

赵孟頫自题②：

吾自小年便爱画马，尔来得见韩幹真迹三卷，乃始得其意云。　子昂题

《人骑图》　元／赵孟頫／纸本／设色／30×52cm／故宫博物院

294

赵孟頫·人骑图

随着时代大环境的改变，文人们不再是朝堂上的骄子，开始流行隐居。隐于山中或隐于闹市不重要，重要的是心，不给皇帝干活了，那就为自己而活，画心。

元朝画坛领袖赵孟頫一心扑在复古上，跳过祖辈宋朝，直追唐代。山水画还在复古中有所创新，人物画干脆复古得很彻底：唐人爱画马，所以他也画了很多马。

这幅《人骑图》很有代表意义，男子身着红色官服头戴幞头，典型唐人打扮，胯下一匹骏马，以侧面示人。按照他自己在题跋中的记录：吾自小便爱画马……

原来这幅画是得了画马大师韩幹的真传。《照夜白》中的马也是侧面示人，在马厩中的嘶鸣，比不得《人骑图》中的二位沉静温顺，但从画马技法上来看，先勾线，用线条来表现马的丰腴圆润，再敷色晕染，浓淡相接，来表现马的肌肉肌理。用笔克制，用墨典雅。怪不得三年后他又题跋了一次，禁不住得意一下："画固难……"意思是：我画得不愧于唐人韩幹，懂的人入。

《浴马图》（局部）　元／赵孟頫／纸本／设色／28.1×155.5cm／故宫博物院

赵孟頫的《浴马图》非常精彩。

长卷打开，郊外河边，唐人典型的青绿用色，主角是马和奚官，连树木都没有画全，顶部截去，只为突出中景部的主角。

画分为三个部分，第一部分是等待入浴。树下三匹马看着关系不错，一匹悠闲地卧在河边，背对着我们，目光看向远方，另外两匹已经入水了，在等着排队洗澡。河边带棕色斑点的白马前半身踏入小河，一位奚官正跟它交流：别喝了，先下来吧。

最厉害的是第二部分是入浴。

画陆地上安静或者奔跑中的人、马其实都不难，难的是如何表

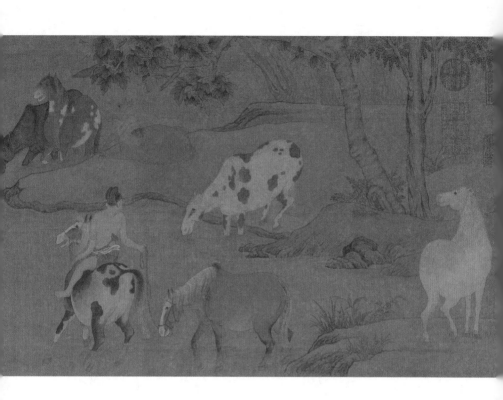

现水中对象的肌理。唐《簪花仕女图》中薄纱的画法亦是如此，既要画出薄纱，又要透出皮肤的肌理。赵孟頫用了两招，第一，他在人、马水下的部分轻轻敷上了一层白色，要把白色颜料加水调得很稀很稀，一点点加上去，若有若无，不能跟周围形成严重的色差。第二是在入水部分画上水纹，画出动态。物体本身是形状，白色是质感，水纹是动感，这三者相加，入浴部分就生动起来了。

第三部分是出浴，人和马都处于极度放松愉悦的情绪中，愿意休息的休息，愿意玩的就一起溜达溜达。唐人对马的爱，不单纯是对动物之爱，而是对战友、玩伴之爱，这从画中每一个人、每一匹马的表情中都可以读出。

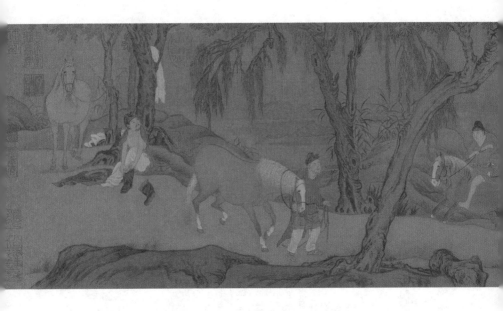

　　元人也爱马，所以赵孟頫画了这么多马，留下了这么多形神兼备的复古之作。

钱选 · 八花图

元代绘画在山水上有了大突破，花鸟画的变化不大。山水无定形，书法入画好发挥，花鸟太具象了，在技法上很难有大的突破，只是从题材上有了偏重。唐宋花鸟画精工细丽，喜欢牡丹、芍药这类富贵浓艳之花，元朝文人富贵不起来了，追求雅逸，爱画梅兰竹菊等素雅之花。其实对元代文人来说，画的都不是花鸟和山水，他们画的是自己。

古人有诗意，见到风中柳枝会想到美女摇曳身姿，见到大雪中的梅花会敬佩在冬天中绽放的红色的小花，美而傲气，毫无惧色。竹子自古以来都是文人的最爱，苏东坡说："可使食无肉，不可居无竹。无肉令人瘦，无竹令人俗。人瘦尚可肥，士俗不可医。"你爱竹证明你不俗。兰花喜欢在隐蔽乡野之地，空谷幽兰嘛，开花清雅可爱。陶渊明爱菊："采菊东篱下，悠然见南山。"菊花代表着文人的桃花源。

倪瓒的《六君子图》，名字就告诉你，我画的不是树，松、柏、樟、楠、槐、榆六种树，而是六位君子。这六棵树本来长什么样子不重要，重要的是，我们能从树的姿态中读到人的精神。这是元代

石如飛白木如籀，寫竹還於八法通。若也有人能會此，方知書畫本來同。子昂重題

《秀石疏林图》（局部）　元／赵孟頫／纸本／水墨／27.5×62.8cm／故宫博物院

花鸟画的一个突破：从写形到写意。

　　宋朝花鸟的精神是格物，追求事物本质，其实还是写形。写形到了极致就是，同样一朵花，画出来比本花还要好看。宋徽宗的鹦鹉之所以比现实中的鹦鹉还要神气，是因为画家通过雕琢，凝固住了鹦鹉千姿百态之中最神气的那一个瞬间，一瞬间即永恒，到了永恒，就到头了。

所以元代花鸟画开始写意，把游戏地图拓展一下。这也跟"书法入画"这个大背景分不开。赵孟頫有一幅《秀石疏林图》，完全以书法书写而成，飞白法画石，篆书法绘树，不再精雕细琢，而是草草而成。他在题跋中写道："石如飞白木如籀，写竹还于八法通。若也有人能会此，方知书画本来同。"

"飞白"是书法中的术语，在笔痕中带有丝丝白色，有的是因为运笔提按轻重造成的，有的是因为蘸墨不充分造成的，总之不是刻意为之。写完后才知道，是自然天成的，赵孟頫把自然放在了第一位。

接下来苦口婆心，画树要用篆书、画竹子用到书法中的"永字八法"，那句"书画本来同"，影响了后世所有的中国画家，直到今天。

元代时间短，不到一百年，赵孟頫是一代宗师嘛，元代花鸟画家都跟着这么干，只有一位不同，连赵孟頫都要向他请教花鸟画的画法，他就是钱选。

这幅《八花图》是设色长卷，八种花卉均以勾线填色工笔绘成，这不跟宋画院里的花鸟画一样吗？再多看两眼，会发现用色淡雅了很多，跟"黄家富贵"相比，是另外一种趣味了。

钱选是南宋人，宋亡时他已四十岁了，进士出身，所以打眼一看这幅画觉得是宋画，也不奇怪。赵孟頫有个叫"吴兴八俊"的组织，组织里其他人都去给元皇帝打工了，只有钱选不去，坚决不入仕。爱喝酒，喝了才画，但喝得太多也画不成。赵孟頫在《八花图卷》题跋里也很无奈："尔来此公日酣于酒，手指颤抖难复作此。"

文人酒鬼最爱什么花呢？

右边第一位是林檎花，向右侧画外倾斜出去，花朵大而不肥。

《八花图》（局部） 元／钱选／长卷／纸本／设色／29.4×333.9cm／故宫博物院

花瓣主体白色，只用淡淡的粉色晕染在花瓣边缘，饱满可爱。叶片是先勾墨线再敷色，线条极细，绿色也不是普通的石绿，兑了黑墨，把那种浓烈压了下去，这样和花朵配起来才显得不俗。

接下来是梨花，比林檎更为淡雅。桃花向左伸出枝干，花朵越小越用红色晕染，越大反而用色越少，这是钱选的意趣所在。简单几笔，既让画面有了明暗浓淡的美感，又表现了植物本身的生意，一枝干上的桃花千姿百态，没有一朵相同。

接下来是桂花，枝干往左边延伸是为了请出主角，杏花。这株杏花由两部分组成，前景没什么特别，重点是花丛后伸出一丛枝叶，无花。连颜色都没有，画家只用极细的笔淡淡勾勒出枝叶的形状。它隐隐约约，藏在不经意处，文人之隐在于此，画界有"逸品"之说，倪瓒说画画不为追求形似，要抒发"心中逸气"，这幅《八花图》的"逸"，也在于此。

栀子花和玫瑰花相望而立，钱选到画尾部才想起来炫了个技。水仙叶质地硬挺，看起来柔弱无骨，随随便便撒向四周，像《红楼梦》里描写林黛玉"歪着"。那种慵懒自在的情调一下子就出来了，水仙也爱"歪着"，每一片叶子都歪得风情万种，各不相同，钱选先用线条勾勒出叶子的姿态，再用绿色晕染，不是平铺直叙，而是根据部位的不同区别颜色，根部稍淡，转折处稍浓，做阴影处理，同时还要用极细的黑墨线描绘叶子的纹理。这样分部分处理，却丝毫不见人工痕迹，一切宛若天成。

有人吐槽这株水仙放在画尾过大，不和谐。我理解钱选，结尾也是高潮，前面铺垫这么久了，必须绚烂收场，让人倒吸一口冷气。再从头看一遍，这跟他本人极像，前面是饮酒助兴，喝到最高兴处露一手，放下，笔墨随心。

钱选在元代生活了二十二年，终身不仕，醉心于美酒与书画。他所有的作品上都没有题写时间纪年，不过已经不重要了。

唐寅 · 王蜀宫妓图

在张伯驹先生捐献给故宫的一批国宝中，有一幅画十分美艳，是唐寅的《王蜀宫妓图》。"王蜀"指的是五代前蜀后主王衍，"宫妓"也并非我们现代意义上的妓女，而是舞姬、歌姬的意思。

这幅《王蜀宫妓图》不算是唐寅的唯一代表作，他的山水画也十分出色，但在明朝人物画领域，他笔下的仕女是头一份。

我们在宋、元时代，很少看到仕女画了。中国绘画最初画神仙，画帝王，然后画妃子；从王维开始，文人画就只画山山水水，所有文人都鼓足劲儿地把自己看到的山川秀丽抒发出来；接着，从画中无人到有个小人，又经历了宋、元整整两代。

还记得唐代画师多爱画姑娘么，那满园春色关不住的生机勃勃。唐寅也喜欢画姑娘，而且是明代少有的爱画仕女图的画家。

唐寅，字伯虎，生于明成化六年（1470年），长在一个商人家庭。不同于沈周家族，唐爸爸是一心要培养个大官出来光宗耀祖的，唐寅自出生起的任务就是读书考功名，他也争气，天赋极高，与同在苏州的文徵明是很好的朋友，其父文林欣赏他的才华，所以唐寅就

和文徵明两人一帮一，一对红；再加上另外两个苏州才子祝允明、徐祯卿，四人并称"江南四大才子"。

与一辈子都没考中过的文徵明不同，唐寅特别争气，十六岁就考上了秀才第一名，轰动苏州城。

这次夺魁，确实给了他莫大的鼓励。但是几年后，父亲突然去世，紧接着，母亲、妻子、儿子、妹妹，一两年间相继病死。亲人尽失，家道中落，幸好有好友祝允明陪伴支持，支持他参加科考。以他的才华，区区乡试不过就像是让一个全国冠军去参加省级比赛一样，玩儿似的。

谁也不曾料到，高兴不到一年，一件改变他一生的大事发生了。

踌躇满志的唐寅进京赶考，一路第一名来的，天之骄子名满江南。同去赶考的还有唐寅的莫逆之交，江阴富商之子徐经（徐经有个重孙子很有名气，叫徐霞客）。而徐经和当年的主考官程敏政关系密切，考完试不久，唐寅莫名其妙地被卷进了一场科考舞弊案，他和徐经一起被投进大狱。皇帝下旨：唐寅永世不得参加科考！

这一道旨意，足以断送一个人的一生。后来，这场会试舞弊罪名不成立，为表抚慰，皇帝赏了他一个浙江小官，但他坚决不接受。名声臭了，前途到底还是断送了。回家后，第二任妻子毫不犹豫地离开了他。

从此，唐寅浪迹天涯，放浪形骸。他每日纵情声色，画画是为了换钱买酒逛青楼，今日有钱便不画，没钱便画，卖相好也不挑买家，今朝有酒今朝醉。为了个人爱好，他还画了很多春宫图。在青楼，最不缺的就是写生条件，据说至今日本还藏了许多唐寅春宫真迹。每日都与姑娘们泡在一起，他的仕女自然画得生动。

《王蜀宫妓图》没有出现的角色王衍，是历史上有名的昏君。他爱姑娘，但并不像宋徽宗去见李师师那样风雅，每日带着一群人

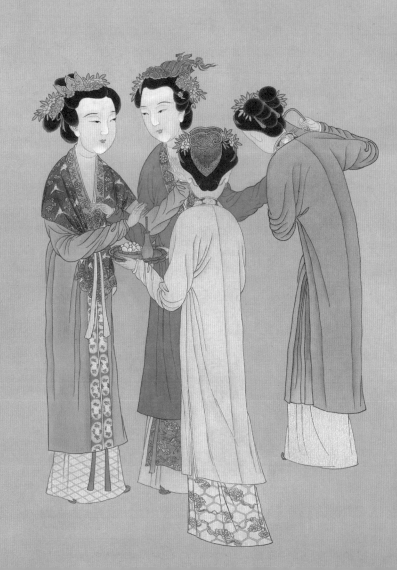

蓮花冠子道人衣日侍君王宴

紫徽花椒不知人已去年闌徑

與爭緋

蜀後主每於宮中裹小巾命宮妓

衣道衣冠蓮花冠日尋花椒以

侍釀宴蜀之謠已溢耳矣而主之

不挹注之竟至濫觴俾後想搖

頸之令不無捉睨唐寅

《王蜀宮妓圖》 明／唐寅／絹本／設色／124.7×63.6cm／故宮博物院

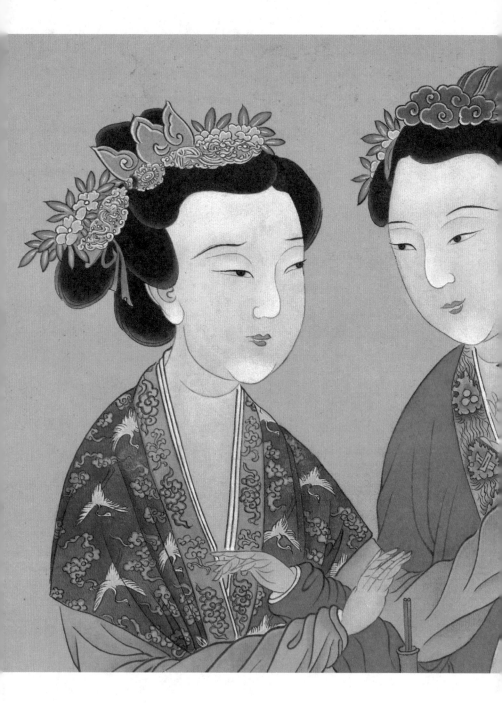

在宫中淫乱，不理朝政。他信奉道教，爱玩角色扮演，让姑娘们头戴道冠身着道袍，认为这样显得更加风情万种。

画中唐寅题诗第一句"莲花冠子道人衣，日侍君王宴紫薇"，便点出了这幅画的由来，画中四位仕女头戴金莲花冠，衣饰华丽却也不是寻常宫女所穿，是云霞彩饰的道衣。正面对着我们的两位仕女衣饰鲜艳，背对我们的两位颜色素雅，这也是唐寅的小巧思，以背对两位的素雅来平衡正对的鲜艳，既让画面更丰满，又不会显得俗气。他的题诗似有对王衍的批判，却完全不能破坏自己对美好事物的向往，以及审美力的把持。

后唐在攻打前蜀都城的时候，王衍还在宫里作乐，前方官兵来报，他居然说，让我把这首行酒令做完。后唐吞并前蜀，王衍一家被灭门。

从宋代开始，各个面如满月的姑娘们终于瘦了下来，穿着也不再薄、露、透，温婉了许多。四人分别站在四角，各有体态，和谐地牵扯着画面的平衡感。

唐寅用了"三白法"，即用白粉敷于人物的额头、鼻尖、下巴以增加立体感。三白法初创于唐朝，在《簪花仕女图》

《桐阴清梦图》　明／唐寅／纸本／水墨／62×30.9cm／故宫博物院

中并无显现，可见并不是普遍程式化应用。过了几百年后，又被唐寅拾了起来，只不过唐寅用得更加顺滑，没有唐朝仕女图那么浓烈突兀，装饰感弱化了，有种淡雅的韵味，更能显示出仕女本人自然天成之美。

晚年的唐寅过得十分潦倒，在苏州一个别人废弃的别墅里安了家，这个地方本名"桃花坞"。院子里应该有棵大树（《桐荫清梦图》），画中唐寅坐在树下的藤椅上，闭目养神，一脸满足，他写道：此生已谢功名念，清梦应无到古槐。这时，他彻底地和现实世界道了别。

仇英 · 汉宫春晓图

明朝最有名的四位画家都出自吴门，被称为"吴门"四家：沈周、文徵明、唐寅、仇英。明代画家要求高，得特别有文化，前面三位都是大文人，第四位仇英居然是个文盲。他凭什么能入列"四大家"呢？

仇英的《汉宫春晓图》描绘的是汉代宫廷生活的场景。这幅画长五米多，人物一百一十五位，相当于人物版的《清明上河图》，堪称中国仕女图长卷之首。

《清明上河图》里，张择端画的是同时代北宋的市井小民，艺术来源于生活。《汉宫春晓图》里，仇英画的是汉朝的宫廷生活，两幅画作的复杂程度相似，仇英胜出一分的是，他完全没有体验过宫廷里的生活啊，是全靠学习前朝人的画作完成的！

这里要说一下仇英的出身，才能更凸显他超强的学习能力。

仇英小的时候家里穷，很早就出去做油漆工赚钱养家，古代的漆匠不光是刷漆，还要会画画，要在柱子、栋梁上画个龙啊神兽啊大牡丹大菊花什么的。也许是他画得太好了，被当时的大画家周臣

《汉宫春晓图》（局部） 明／仇英／绢本／设色／30.6×574.1cm／台北故宫博物院

312

313

发现，周臣开始教他画画。还有一种说法是文徵明非常欣赏仇英的才华，他离开苏州去北京的时候，把仇英推荐给了周臣。

仇英很像文徵明，会苦练，默默用功，同时又极有天赋，他幼年做漆工打下的好底子，正好能在丹青画中打出一片天地。

跟《清明上河图》一样，开卷要有个引子，不能一下子跑城里去，要从城外缓缓开始。

一打开，雾气蒙蒙的，前景的树画了一半，后景的树露出上半部分树干，纤细柔韧，倒是跟这雾气很搭，中景的宫殿干脆只露了个头，这个旗子你见过吗？红日旗，这个就是明朝时咱们中国的国旗。不是画汉代宫廷的吗？为什么会有明朝旗子？其实，不但你会看到明朝旗子，还会看到画中人都穿着明朝服饰。这是古代画家画画的一个特点，他们画前代的画，叫临摹，不是复印，不会一模一样，相反，为了炫技，为了向后世表明是自己的画作，都会留下很多证据。

那么为什么说画的是汉代宫廷呢？画里讲了一个汉代的故事，看下去就知道了。

进了高大的红墙，就正式进入后宫了。墙外迷蒙，墙内清亮。两个仕女陪着一个小男孩在水边追鸟玩耍，庭院里养着两只孔雀。

再往前走，是一个比较大的庭院了，仕女们三三两两，都在做自己的事儿，有的在摆弄花草，有的在折花枝。屋子里更热闹，琵琶、胡琴、古筝，这是组了个乐队啊，仕女们随之起舞，整个宫殿，

像一个天然的舞台，院子里的人没有围过来，看来这是他们的日常生活，他们习以为常了。

这个小局部很有趣，两个女子共读一本书。这个姿势我很喜欢，歪着。我也喜欢歪着读书。

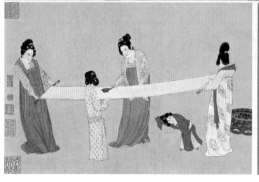

《捣练图》（局部）

《内人双陆图》（局部） 唐／周昉／绢本
／设色／30.5×69.1cm／（美国）弗利尔美术馆

另一座宫殿里啊，这两个局部值得你仔细看看。两位仕女在下棋，唐朝有幅名画叫《内人双陆图》，这个局部跟这幅画构图几乎一模一样，也是两位妇人对弈，桌旁还有两位观战。接下来这四位在做什么呢？右边这位还不专心，眼睛在棋局上。唐朝有名画《捣练图》，画的是仕女熨衣服的场景，是不是一模一样。

这些细节是仇英故意告诉我们，他看过这些画，把他们作为局部融入画中。不但布局构图一模一样，连服饰都很像。明朝服饰是在唐宋服饰的基础上发展而来的，比如发型很像，但多加了一些头饰，衣服变窄了，唐朝以胖为美，明朝女子多纤瘦，衣服合体。

这两个局部中间有几位仕女拿着一幅画在看，画中是仕女像，像不像咱们现在的证件照？应该是刚画好的。是谁画的呢？

长卷里最有名的当属这一段，传说是画师毛延寿为王昭君画像的故事。王昭君是汉元帝时期宫廷里的宫女，汉朝年年跟匈奴打仗，匈奴是最大的敌人。有一天，敌人闹内讧了，北匈奴打败了南匈奴，南匈奴王就开始抱大腿，非要认汉元帝当老丈人。汉元帝顺水推舟，选了一位宫女赐给南匈奴王，这位宫女就是王昭君。王昭君给两国带来了和平与安定，这就是昭君出塞的故事。

汉元帝是怎么选中王昭君的呢？皇帝可没时间一个个看真人挑，他派画师毛延寿为宫女们画像，送给他看。

"昭君出塞"这个故事里，毛延寿为王昭君画过两次，第一次因为王昭君没给他赏钱就故意把王昭君画得很丑，事情败露之后不得不又重新画了一次。画中王昭君的位置非常明显，整个人都比周围姑娘大一圈，这是学习唐代绘画的特点，主要人物一定要比周围人大，不管符不符合正常比例。

从这几幅细节图看，仇英笔下都是仿唐人服制，而家具却是明式家具，乍一看，以为是张萱周昉两位唐代大画家穿越来了明朝。仇英学唐风学得了精髓。

仔细看宫女的脸和眼神，几乎没有什么变化。这张画有一百多个姑娘，画家肯定不会每个人都精雕细琢。仇英聪明的地方在于，他抓住了唐画的精髓，又加入了自己的元素，不是没办法看清每个姑娘的神情容貌吗，那我就加大她们的肢体语言。这样整个画面就有静有动，张弛有度，一下子活泛起来了。

这一个小局部，就能看出仇英立志"把眼画瞎"的决心。只有 30 厘米高，雕梁画栋一丝不苟，卷帘、屏风，甚至户外台阶上

的花纹都用淡墨勾勒出来，绝对不糊弄。这种耐心和手艺，不愧被文徵明称之为"异才"，五百年才出一个。

但是，仇英传世的画作暴露出了他的一个大缺陷。

从唐代王维开始兴起的文人画，讲究"诗、书、画"俱佳。就是光会画画不行，还得在画上题诗。前文唐寅在仕女图和自画像上都有题诗留名，所以，画家作诗和写字的本事也要高，在古代做个文人也是太难。

从元代开始，文人们纷纷抛掉羞涩的小外衣，开始大大方方地在画作上题诗，以表达自己的情绪，诗歌和画面才是一整套作品。

仇英却从来不在自己的画作上题诗，有人说他是为了保持画面的完整性，作为学唐宋画风的倒也说得过去，宋朝画家为了不影响画面美感，经常把自己的名字藏在山峰和树干上。

如果文徵明啊唐寅啊，谁愿意在他的画作上写诗他也不拒绝，甚至有时候还求之不得，因为，仇英是一个文盲，他不会作诗，也写不出好文章。

从小出身贫寒，他哪有机会学习诗文，根本没法跟其他那些文人相比。可是这已经是明代了，文人画的年代，已经不是唐宋那时候出"画匠"的时代，想画文人画必须"诗、书、画"俱佳。他只能老老实实地在画中签上"仇实父画"几个字。

仇英一生画作无数，仿作更多，可能是历史上仿作最多的画家。他耗尽毕生精力临摹唐宋绘画，去世的时候只有五十岁，愣是顶着"文盲"的帽子画到了"吴门四家"之列，千古留名。

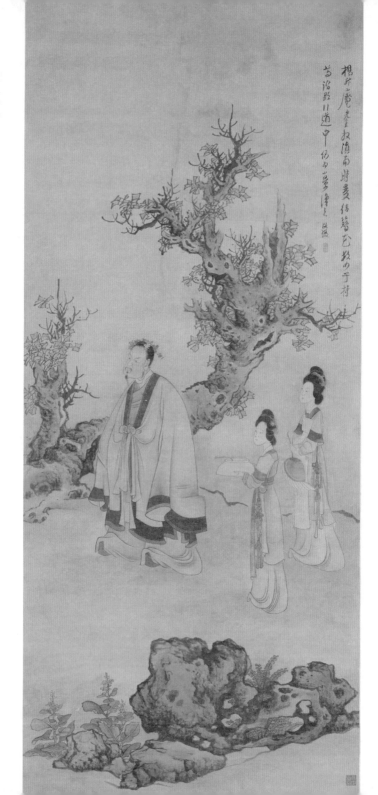

《升庵簪花图》　明／陈洪绶／绢本／设色／143.5×64.5cm／故宫博物院

陈洪绶 · 升庵簪花图

中国现存最早有记录的绘画，是顾恺之的《洛神赋图》。原本已不得见，宋摹本已足够珍贵。世界上所有的艺术最初都是为了记录，为了宗教，为了礼仪规矩。中国第一个绘画理论家南朝谢赫提出"六法"。这"六法"是针对人物画的，他也无法预判日后占上风的会是山水画。好在中国艺术以毛笔为工具千年不改，笔墨艺术，万变不离其宗，山水画也用得上"六法"。

"六法"中，气韵生动最重要，排首位，指的就是画出人的气韵。顾恺之给没有胡子的将军加上三撇胡子，连将军家人都说画比较像将军，指的就是韵。自宋朝开始，艺术家们似乎都在画山水，人物画没有明显的进步。原因有两个，第一是不屑于画。人物画要不然就是寺庙里的神佛，那是匠人才干的事情，千百年来才出一个的吴道子；要不然就是为帝王画像做记录，阎立本严令禁止后人学画就是吃够了在皇帝后面画画的羞辱。唐人重武，画得好不是件光荣的事情。

第二是人物画难。山水无定形，画家有大把空间去创造，所以

宋代有了皴擦法,元代文人画又加入了书法用笔。但人物,包括动物,凡是有具体形态的对象,因为太具象而导致发挥空间少之又少。

直到明代晚期,出了一位天才陈洪绶,中国人物画才又打通了一个关卡。出生在官宦家庭的陈洪绶很早就展露出绘画天赋,四岁时在家里刚涂好的白墙上画了幅关公像,个头比自己还大,栩栩如生。九岁时父亲去世,他拜在大画家蓝瑛门下学画,蓝瑛惊呼:"使斯人画成,道子、子昂均当北面,吾辈尚敢措一笔乎!此天授也。"意思是,画人物,吴道子和赵孟頫都画不过他,我以后再也不画人物了!这就是天赋啊!

我们先来看看《乔松仙寿》,看看他自己画自己是什么样子的。

这个背景处理是不是很眼熟?巨大的松树和山石都是先勾线再敷色,石绿、赭石和墨线搭配,山石和巨大的松树相比,显得小巧可爱。松树的枝干画得十分夸张,粗大的枝干随意弯曲着,看似随意,但连松针都是一笔一笔画下来的。整个背景给人的感觉极不真实,有一种直接穿越到魏晋时代的错觉。

松树下站着两个人,右边是陈洪绶的侄子,左边这位,做着拱手礼,梗着脖子,斜眼看着画外的老头,眼神很屌,就是陈洪绶。

屌眼神,是陈洪绶人物画最显著的特点,也是全画精气神所在。天才怎么变屌了?早慧的天才好像必然经历波折不顺,唐寅如此,陈洪绶亦如此。他考科举,屡试不中,父母去世后,长兄为独吞家产想尽各种办法,陈洪授干脆放弃继承权离家出走,从此浪迹天涯,靠笔墨吃饭。陈洪授笔下的人物,跟宋元明三朝任何一派都没有关系,他直接学古,学魏晋——人物画的全盛时代。

人物画这个气韵,不是指画得像。除了笔墨线条本身的韵味外,眼神也是重点,顾恺之说"传神阿堵",说的就是眼睛。

除了眼睛,还有一点很重要,就是姿态。花有花的姿态,树有

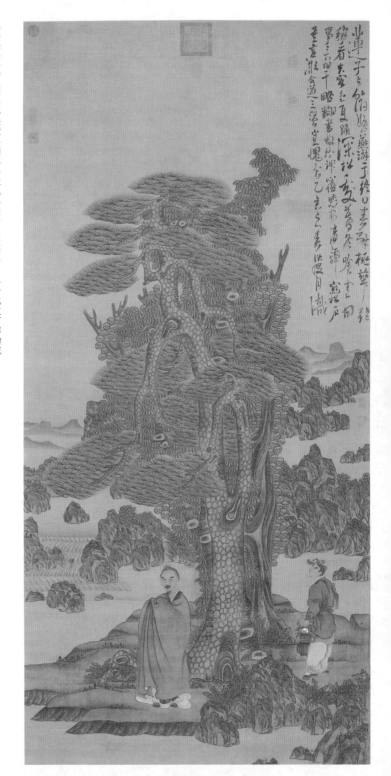

《乔松仙寿》　明／陈洪绶／绢本／设色／202.1×97.8cm／台北故宫博物院

树的姿态，人也有人的姿态，千变万化。我们看到的很多古代壁画或者雕塑，就算是脸部损坏了，也能从姿态判断出人物是勇猛、凶狠还是怯懦、沉静。想从一组人物姿态中读出一个故事，姿态是最准确的身体语言。

这幅《升庵簪花图》中的男子，看着年纪也不小了。发髻上带着一圈花，簪花郎叫杨慎，号升庵。在古代，叫人家的号是表示尊敬和亲切的意思。他小脸往前噘着，眼睛瞪很大，眼白分明，紧闭着嘴巴，山羊胡不多，根根分明，说不出是什么情绪，好像有点儿不高兴。身体姿态也很特别，往右这么一垮，如果不看脸，还以为

是一个任性的小孩在发脾气。

杨慎可不是什么任性的小孩，他是明朝著名的大才子（"滚滚长江东逝水，浪花淘尽英雄"这首词就是他写的），二十四岁就在皇帝的金銮殿上被点名为头名状元，风光无限。

在古代，文人最讲究行为举止要得体，当了状元更是要注意。再仔细看看他的脸，红扑扑的，比旁边姑娘的脸还要红，眼睛虽瞪得大，眼前也没什么特别的目标。人在大脑一片空白、发呆的时候，会不由自主地瞪大眼睛，自己都没意识到，脑子里可能跑过千军万马，眼前却一片茫然。再配合上他的形体姿态，可以看出，杨慎喝多了。

元代，画家开始在画上写字了，要么写诗要么记录。陈洪绶也在画的右上方写了几行字："杨升庵先生放滇南时，双结簪花，数女子持尊踏歌行道中，偶为小景识之。洪绶。"

"放滇南"就是流放到云南，在云南，杨慎喝多之后，戴着花和姑娘们一起踏歌街道中。唐宋之际，特别流行男子簪花，明朝虽不盛行，却也还保留着这种习俗。

那么他为什么被流放到了云南？喝多了还撒酒疯，陈洪绶画他是讽刺他还是欣赏他呢？

杨慎作为前朝首辅之子，本身又是状元，却因为"大礼仪"事件被发配到了云南。简单说一下"大礼仪"事件。明朝正德皇帝死了之后，他没有儿子，皇室就选择立他的堂弟，也就是后来的嘉靖皇帝。他俩不是一个爹呀，于是啊，这个嘉靖皇帝继位后心心念念就是把自己的亲爹追封为皇帝。这就不符合礼制了，那正德皇帝的爹怎么办呢？一山不容二虎。

杨慎带着群臣当众反对，态度非常坚决。于是杨慎被流放去了云南。

这一去，就是三十五年，期间嘉靖皇帝大赦天下六次，每次都

没有杨慎的名字，杨慎到云南时只有三十七岁，人生中最好的年华，嘉靖不敢杀他，因为杨慎没错，只能流放他，以为能磨平他的意志，没想到三十五年间，杨慎都没有服软，直到七十一岁去世。

杨慎在云南的日子是绝望的，他再也回不去自己的家乡，再也不能作为状元为国效力，所以他纵酒自放。

陈洪绶崇拜杨慎，也理解他。陈洪绶生于晚明，清兵入关后，他的朋友们要么去给新王朝做官了，要么为了保住名节自杀了。陈洪绶既不肯去给清人做官，又没有勇气自杀，内心纠结痛苦，又无人诉说，只好每日买醉，装疯卖傻。那种坚持信念的孤独感，与杨慎相通。

中国人物画到顾恺之的高古游丝描和吴道子的铁线描，似乎没什么突破了，而且这些突破都是集中在衣饰纹路上。直到明朝陈洪绶，开创了人物画的"丑萌"派，把描绘衣饰纹路的功夫，用在描绘人物表情和动作上。他笔下的人物都是天真的，代表了他和画中人物的精神，只有天真永远不会过时，所以，陈洪绶的画到现在看也不会过时，用四个字形容，就是"无古无今"。而且，因为特色太鲜明，所以他永远都只能被模仿，无法被超越。

徐渭·墨葡萄图

我们都知道齐白石的画简单，刷刷几笔，就画出几朵花和一大片叶子。再刷刷几笔，就能用浓墨勾勒出花和叶子的脉络。这种看着特别简单大气的画风，"祖师爷爷"就是徐渭，字青藤。齐大师对这位"祖师爷爷"崇敬到什么程度呢？他说："恨不生三百年前，为青藤磨墨理纸。"老天爷啊，为啥不让我早生三百年，就算给徐渭当个书童磨墨都值得。

宋朝画院的花鸟画风格，被黄家父子统治多年，精工细笔，突出"黄家富贵"。在绚丽用色的外表下，实则是宋人的格物精神。像宋徽宗的花鸟画，必须要用生漆点睛，眼睛像小豆子一样凸出来，纸上的花鸟像复活了一样。逼真生动，宋人追求的，就是你能从一张纸上听到鸟鸣，闻到花香。

"黄家富贵，徐熙野逸"，徐熙是另一大派。可惜无一幅真迹传世。只说他用笔草草，以墨色作为骨线，虽然也是设色，但颜色不掩墨迹，改变了传统先线描再敷色的传统。米芾称赞："黄筌画不足收，易摹；徐熙画不可摹。"徐熙之画带有极强的个人风格。

南宋牧溪和尚的白描花鸟册页，用笔细致而不失潇洒，满纸黑白不带一分颜色，带着佛家的静气，花鸟是贡品，不再是凡间之物。

以上几位虽风格各异，但好歹是能预想到的路子，毕竟花鸟有定形，不好改变形状。可到了明代，到了徐渭，偏偏不走寻常路。

徐渭的花鸟画，开创了中国水墨花鸟画的另一种审美：写意花鸟。这是个新名词，"写意"是书写意思，不明明是画吗？强调"意"是告诉观众，不要苛求画家像宋人那样画得一模一样；"写"则是把写书法的笔力加进花鸟画中，"写意"相当于花鸟画中的狂草。

其实在徐渭之前好几百年，中国画里就有写意的技法，创立了水墨大写意的技法。

最早在崔白的画里，我们就能看到写意的味道。南宋时期，换了天地，梁楷牧溪将佛家禅修融入笔墨中，禅修讲究顿悟，需要当头棒喝，不讲道理了，精工细琢没必要，诞生了大写意的前身——"减笔画"。这开启了花鸟画从朝堂走向民间的漫长旅程，像山水画一样，花鸟画不再为皇家所用，成为文人雅士表达自我的天地。

《牡丹蕉石图》，整幅画以墨块组成，墨块又以不同颜色的墨组成，虽无轮廓，但依然能很轻松地分出树干、石头及叶子。不同笔墨看似漫不经心，却互相交织，发生了内在的奇怪的化学效应，有种直抒胸臆的痛快感。

画中题跋均为徐渭自题，"芭蕉雪里王维擅"说的就是开创文人画的王维。"雪蕉"是冬日雪天开的芭蕉花，摆明违反自然规律，却成了一个千古传颂的典故。王维的文人画在于一个"禅"字，讲究顿悟，花卉反季节开放是顿悟的一个境界。不受外力和现实的影响，肉体、精神和山水自然融为一体。我特别喜欢这句"吾为造化小儿所苦"，我们都受着命运的苦啊。人家徐渭"尝亲见雪中牡丹者两"。

焦墨英州石，蕉丛凤尾村。笔尖殷七七，深夏牡丹开。天池中漱辣之辈。

画已，浮白者五醉矣，狂歌竹枝词一阕，赘书其左：牡丹雪里开亲见，芭蕉雪里王维擅。霜兔毫尖一小儿，冯渠摆拨春风面。

尝亲见雪中牡丹者两。

杜审言 吾为造化小儿所苦。

《牡丹蕉石图》 明 / 徐渭 / 纸本 / 水墨 / 120.6×58.4cm / 上海博物馆

徐渭癫狂，这也许是他能顿悟的重要原因之一。

出生在大家族里的徐渭，母亲是小妾，父亲在自己百天时去世。很快，正室就把徐渭抢过来自己养，还把他生母赶出家门。两个哥哥本就大他几十岁，更不会带他玩。虽是生在大户人家，吃穿不愁，但从小不被待见。徐渭是闻名乡里的大才子，九岁就能作文，二十多岁时，和当地文化名士高谈阔论，毫不逊色。明代才子最怕什么？科举咯！你看文徵明、唐寅，一生都输在科举上。顶着这么大才名，徐渭一心也想靠科举来摆脱那个给他心理阴影的家，改变命运。从二十岁到四十多岁，徐渭考了八次，只中了个秀才，始终考不上举人。天才遇到科举，就是碰到命运黑洞，造化小儿苦呢。一百天死了爹，见不到亲娘，还被全家人不待见；有大才华，偏偏连科举也考不过。妻子死后，徐渭扛不住这多重打击，疯了。

《四时花卉图》是牧溪和尚都无法打败的水墨花卉长卷。

徐渭自题"老夫游戏墨淋漓"，将画画比作游戏的第一人应是宋朝天才画家米友仁，"米家点"层层叠叠组合，"墨戏"是他的标志。徐渭的"戏墨"更多的是直接通过笔墨挥动宣泄情绪，更像对倪瓒疏笔的继承，是完全文人化的以意传意。倪瓒山水中的疏离

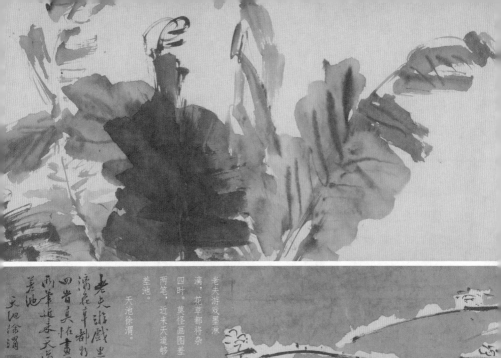

老夫游戏墨林
漓，花草都将杂
四时。莫怪画图差
两笔，近来天道够
差池。
天池徐渭。

老夫游戏墨淋
漓花草都将杂
四时莫怪画图差
两笔近来天道够
差池
天池徐渭

《四时花卉图》（局部）　明/徐渭/纸本/水墨/29.9×1081.7cm/故宫博物院

荒凉感，在他万年不变的三段式构图法上寥寥加几笔，便成功传导到了观者心里。文人画家笔下，"情真"比"肖似"更重要。

十米长卷，四季花卉，同时在他笔下开放，牡丹、芍药、芭蕉、梅花、荷花、菊花、梧桐……十三种花木瓜果打破时空界限，穿越于雪中苍松山石间，不显违和，不拘形式，不求精细，笔墨酣畅，有轻有重，亦刚亦柔，虚虚实实，变化无穷。现实太残酷，完全预

料不到也控制不了，只好在画里咆哮，他想让牡丹在冬天开放，牡丹就开放了。

徐渭疯到极致，开始自杀。

他四十多岁时被胡宗宪赏识，收入麾下。胡宗宪很欣赏甚至怜惜他的"疯"，对他愈加纵容。后来，胡宗宪被严嵩连累倒台，徐渭跟着入狱，从此对人生彻底失望。他在狱中给自己写了墓志铭，然后拿个铁钉扎进耳朵，没死；好了之后又用锤子猛敲肾囊，还是没死。如此反复，自杀九次，都没死成。我曾经考证过，想看看"九死一生"这成语是不是从徐渭这儿来的，可惜不是。

第二年，徐渭在幻觉中杀了自己的妻子，这一次，他成功了。在狱中待了七年后，翰林张元汴怜惜他的才华，正好赶上明神宗万历皇帝即位大赦天下，徐渭出狱，此时他已经五十三岁。

晚年的徐渭穷困潦倒，七年牢狱生活也并没让他的病好点儿，出来后生活没着没落，还不如在狱里有人管吃管喝。他性格怪癖，行为癫狂，没两天跟大恩人张元汴也绝了交。

徐渭开始卖画，主要目的除了吃饭就是买酒，而且当手头稍微宽裕点儿时，人拿着大笔银子来买，他还不卖；但只要是一没钱，一顿饭就能换一幅画，完全随心所欲。

《墨葡萄图》是他晚年所作，也是现存最好的作品。好就好在书法和绘画完全融为一体，互为补充。特别是看完题识，你就懂得他一生的心酸和无奈：

半生落魄已成翁，独立书斋啸晚风。

笔底明珠无处卖，闲抛闲掷野藤中。

浓淡相间的墨点就是无人赏识、散落藤间的葡萄。顽强的墨点连成一片，随意飘下来的葡萄藤自由飘散在墨点葡萄之间，彰显着

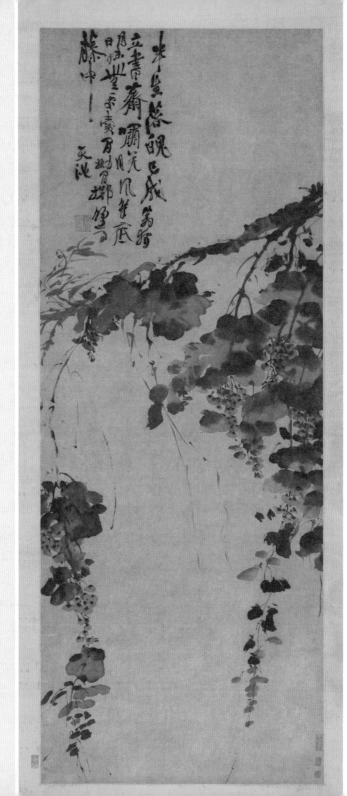

半生落魄已成翁，独
立书斋啸晚风，笔底
明珠无处卖，闲抛闲掷野
藤中。
　　天池

《墨葡萄图》　明／徐渭／纸本／水墨／165.4×64.5cm／故宫博物院

朴拙顽强的生命力。虽是悲苦的题跋，却是浪漫的表达。

任何花草都不需要画出轮廓。书画中所谓的"没骨"，就是着色中不见笔力，用色彩直接表达。这要有极强的书画功底才能做到，用寥寥几滴看似漫不经心洒上去的墨汁来表达一种固态形体，再用类似书法的笔力，用树干、花枝把各部分串联起来。不经意间，一幅画的"肉"和"骨"便已形成。大写意花鸟，美就美在这种狂放不羁的、天真的浪漫，画家不着意画出花的形态，而是用包含感情的笔触表达骄傲；四季、花鸟所有大自然都融入彼此生命之中，无法分离。

无法跟现实命运抗争，就一头栽倒在自己心中的温柔乡。

徐渭晚年居住的小破屋门口有一副对联：

几间东倒西歪屋 一个南腔北调人

一切都是身外物，你是谁，来自哪里，又向哪里去，都不重要，你只是茫茫世界中最微小的尘埃。徐渭一生都在画中拼命打破一种幻象，创造另一种幻象。

明万历二十一年（1593 年），徐渭孤独地病死在自己家中，连张草席都没有，只有一条老狗相伴。他开创的大写意泼墨花鸟，将中国水墨花鸟画带到了一个新世界，后世八大、吴冠中、齐白石都是他的拥趸，各个都成了名满天下的大画家。齐白石写过一首诗纪念徐渭："青藤雪个远凡胎，缶老衰年别有才。我愿九泉为走狗，三家门下转轮来。"诗中"青藤"是徐渭，"雪个"是八大山人，"缶老"是吴昌硕。齐白石用诗把徐渭在画史上的传承做了三个总结，那就是从徐渭到八大山人到吴昌硕再到齐白石，中国花鸟大写意就是这样传承下来的。

朱耷 · 树石八哥

清朝继承徐渭衣钵并在写意花鸟上创造一段传奇的，只有"四僧"中的朱耷，八大山人。朱耷原名朱由桵，"八大山人"的意思是"八大山"中人。和石涛一样，朱由桵也是明室嫡系，江西宁献王朱权的九世孙，朱权是朱元璋第十七子。明亡时，石涛两岁，懵懵懂懂，而朱由桵已经十八岁，父亲去世，国破家亡，养尊处优的王子突然成了逃犯，只好改名朱耷。

"耷"在当时市井俗语中是驴的意思，一个字就概括了朱耷十八岁后的生活，白马王子成了"秃驴"，甚至连驴都不如。为保全家性命，表明自己对新政权不构成威胁，朱耷只好装疯卖傻，整日不发一言，二十二岁在奉信山出家为僧。《八大山人传》里记载，他出家时，"初则伏地呜咽，已而仰天大笑……或混舞于市，一日之间，癫态百出"。街市里的人为防他捣乱，影响生意，只要他闹，就给他酒喝，让他喝到安静为止。谁都不知他是装疯卖傻，还是因为长期抑郁屈辱真的疯了。总之，朱耷这时的作品像极了疯子徐渭，只管自己的笔随自己的心，将饱满怪异的情绪充满笔尖，在纸上游走，和宋画是截然相反的两种味道。

八哥和鱼是朱耷常用的主角。

这幅《杨柳浴禽图》中，一只八哥站在粗大的枯枝上整理羽毛，枯枝是靠下面两块石头支撑的，朱耷还专门画出了悬崖边缘，眼见着石头歪歪斜斜马上就要倒塌的样子，可八哥毫不在乎，脑袋从翅膀下钻过来，你仔细看他的眼神，好像与咱们看到的完全不一样，像另一个世界。我们不能武断地说，这只八哥就是朱耷自己，我们都不是他，无法替他发言，他笔下的动物虽然萌，但它们身上也有再独自一"人"时那种强烈的、带有人性的孤独，这也是他的画在戏谑之余，还带有强烈神秘色彩的关键因素。

鱼比八哥还绝。明明是只能活在水中的鱼，朱耷连水纹都不肯多画两笔，鱼都快憋死了，却依然倔强地翻着白眼。朱耷这个世界上最孤独的灵魂，却能发散出最灿烂的艺术之光。他笔下的树木，没有叶子不歪歪扭扭，山石也像孩子堆出来的乐高积木，岌岌可危；他笔下的动物，不但不漂亮还常常站不稳，却一身傲骨，安然自若，翻着大白眼，仿佛拒人于千里之外。

朱耷把"八大山人"这四个字，设计成签名藏在了画里，而且随着心情的变化有不同，高兴时是"笑之"，难过时是"哭之"。

哭之

笑之

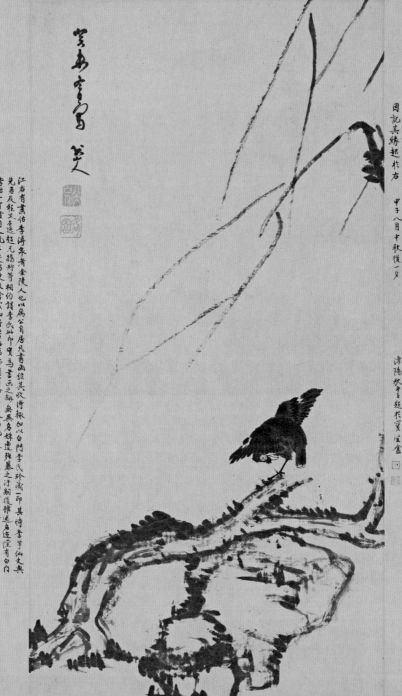

此幅叔先舊藏也先兄精雪堂公書匣中存此幅叔手書東帖零件極珍貴主吾家持平書者
先君子每謂此幅求書畫終不克江湖氣急以此家人均不重視令遂無一存者此幅以有白門李氏藏
印乞故此幅取視爲美玉之珤乃留先兄愛當持雪臨此幅画意於屑頭今亦不知何往矣辜此幅尚存
因記其緣起於右
甲子八月中秋後一又
濟陽秋宾題於貫賞盦

江右有畫估李海泉青金陵人也屬公自居凡書畫經其收得稱加以白門李氏珍藏印其時李芋仙文典
先基及程文遂趨凡此持習相約謂此印實爲書畫之助無真名珠遂浮雖遠庵懷有白門
李佰一印者凡人视不受留使彼偸玄知乎習此幅布固有此印故此幅凡遍於乃以贈先兄不復取師當持名
流風趣如此因更誌于後方
丁卯六月迎善印室軒
無作盦人平字記

《荷印子奇日》青〈朱平〈氏本〈水墨〈110×50 公分 〈奴字專勿完

　　晚年的朱耷像极了魏晋人，常常烂醉如泥。据说，人在神智不清时的状态下最接近与神灵沟通的境界，很多人甚至喝得烂醉，就为了让自己进入这种状态。不管朱耷是精神错乱还是通过酒精麻痹自己，都让自己进入了一个"出神入化"的生命状态。他画中的任何元素都好像在将死的状态中屹立不倒甚至复活，比那些看着"漂亮"的事物更有生命力，或许只有将自己置于社会伦理常识之外，才能达到虚无的境界。

　　朱耷笔下的花鸟鱼虫，没有漂亮的羽毛和美好的身形，黑乎乎一团，最突出的是眼睛留白的位置，一颗翻上天的白眼仁，一笔传神，每一个都像孤独症患者。他自己说："墨点无多泪点多"，用笔之简无人能及。他的简单不似倪瓒的孤冷，而是带着一丝怪诞天

《鱼石图卷》（局部） 清／朱耷／纸本／水墨／30×150cm／（美国）克利夫兰艺术馆藏

真，是冷眼旁观的戏谑。

朱耷的画跟徐渭相比，多了"静"气，他已经超越了时间这个概念。他将宋朝禅画的哲思带入画中，没有时间、没有空间，只有八哥、鱼、此刻、当下。在他的画中，时空不增不减，一切都是自然生长，当下即永恒。

《八大山人传》结尾是这样描述的："其醉可及也，其癫不可及也。"一个时代过去了，一个时代也到来了。

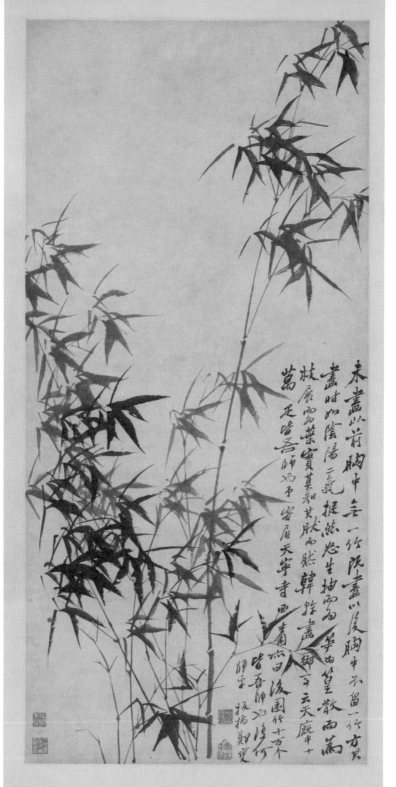

《墨竹图》　清／郑板桥／纸本／水墨／135×64cm／安徽省博物馆

扬州八怪·郑板桥 / 金农

清代中期，扬州聚集了一批画家。这里十分富庶，越来越多的文人汇集在这里，富商、文人、画家形成了一个欣欣向荣的超级供给链。最著名的派别当属"扬州八怪"，"八怪"指的是八个人，是扬州当时众多职业画家中最杰出的代表，当然也是最"怪"的。这种"怪"在当时的人们看来是对"体制内"审美体系的离经叛道，后世认为他们才是真正的艺术家。

郑板桥·墨竹图

"扬州八怪"有大名鼎鼎的郑板桥，小时候景区里卖的都是"难得糊涂"，他简直就是初代爆款创造者。

郑板桥由碑刻启发，自创了一种隶书和行楷的结合书体，人称"板桥体"。这种字体字形松散，大小不一，肥瘦不等，有人形容像路上的鹅卵石，且是没有被打磨过的鹅卵石，每块都不一样，歪歪扭扭地横在你面前，有一种天然萌，轻松有韵味，独一无二。

《节录自序贴文》 清／郑板桥／纸本／水墨／181×105cm／安徽省博物馆

顏刑部書家者流精極筆法而
竊之窃許在末行又以尚書司勳郎
靈象又宗伯張正言曾為歌詩故敘
之曰開士懷素僧中之英氣槩通踈
性靈豁暢精心州聖積有歲時江
嶺之間其名聲籍甚遠以眷書

果亭年學先生

板橋居士鄭燮

郑板桥爱画竹，竹子这种清新脱俗的植物最适合被文人当作武器，不管是用来代表自己还是向俗世倾诉，都是最佳代言人。

中国绘画是把一幅画里所有的元素看作一个整体，画面主体、书法、落款、印章配合得当才是一幅好的作品。郑板桥的书法圆圆滚滚、大小不一，像画出来的一样，他笔下的竹子则充分发挥了他书法上的笔力，瘦劲挺拔，孤傲刚正，桀骜不驯，和书法融为一体，再加上几句"难得糊涂"的诗："乌纱掷去不为官，囊橐萧萧两袖寒。写取一枝清瘦竹，秋风江上作渔竿。"这才是完完整整的郑板桥风格：诗、书、画三者俱佳。

郑板桥描述自己笔下的竹子："一枝一叶总关情。"这就把从元代以来"以书法入画"这件事情说清楚了。他画竹子总共三步：眼中之竹、胸中之竹、心中之竹。他画竹子都是在画自己，真性情，真意气，高洁淡雅，永远的黑白两色，在混沌世界里撑起一片清清爽爽。

金农·人物山水图册

郑板桥曾经说过一句话："杭州只有金农好。"

金农是"扬州八怪"之首，扬州地界儿画家们的主心骨，最有名的人物，诗文书画造诣最高。他与郑板桥皆性格散淡，加之经历相似，兴趣相投，所以关系最好。金农原也是少年成名，一条阳关仕途大道好好地铺在眼前。乾隆元年，金农参加了"博学鸿词科"考试，"博学鸿词科"就是做官的一个快捷通道，不管你考没考过科举，只要有人推荐，都可以参加，一旦通过，可以直接做官。可偏偏这个志在必得的江南大才子没考上。从此，金农回到浙江，不再踏足官场。金、郑二人惺惺相惜，憧憬魏晋名士"竹林七贤"的

《人物山水图册·秋林共话》 清／金农／纸本／设色／24.3×31.2cm／台北故宫博物院

馬和之秋林共話畼用筆
蹤躅蘭作淺絳邑有楊妹
子題詩同鄉周穆門徵君
曾藏一幅余贈以古青磁出
軸裝之徵君下世為梁少師
蒵林哥得進之内府矣今追
想其意畫于紙冊是耶非
耶吾不得自知也
稽留山民記

品格，终于活出了"人最重要就是开心"的人生真谛。

"四王"啊高高在上，"四僧"太仙儿了，"八怪"最接地气，八个人个个身怀绝技，还爱四处玩儿，团费哪来呢？"八怪"里有的擅长画画，有的擅长吹奏乐器，还有的擅长抄抄写写，金农就组织他们边走边卖艺，边卖艺边玩儿，硬是走遍了大半个中国。

金农把路上的见闻画成画，晚年集成《人物山水图册》。

《人物山水图册》共十二开，我们选几幅有意思的一起看看。

第三开，《秋林共话》。两位高士在树林里对面而站，蓝衣背对着我们，红衣仰着头，不说话，像在沉思，他俩应该是在吟诗吧，面对美景，无法自拔。看两人的发型，高高盘起，肯定不是清朝人，他们是谁呢？看右边的题跋，原来啊，金农在好友周穆门家看过南宋画家马和之的《秋林共画图》，难以忘怀，凭记忆临摹了一幅，至于像不像原本，就不得而知了。

马和之是南宋最有名的画家之一，善画历史典籍，作为宫廷画师，听皇帝之命作画。

《秋林共画图》题跋中金农还特意提到马和之这幅画上"有杨妹子题诗"，咱们看过那么多画了，还没有见过一幅画上有女性的题款，好像书画只是男人的游戏。其实古代也有很多厉害的女画家、女书法家，比如王羲之的老师卫夫人，赵孟頫的夫人管道升，但是都没有见过她们在别人的画上题款的，这是极高的待遇。

所以啊，这位杨妹子不是普通人，她是南宋宁宗（赵扩）的皇后，杨皇后。"杨妹子"也许是她本名，她出身民间，据载曾卖艺为生，靠着聪明和胆略一路当上皇后。她的字也好，估计是宋宁宗宠爱她，

右画说明：本幅款署"臣马麟"。另有宋杨皇后题图名"层叠冰绡"，并题诗："浑如冷蝶宿花房，拥抱檀心忆旧香。开到寒梢尤可爱，此般必是汉宫妆。赐王提举。"钤："丙子坤宁宝""杨姓之章"。

渾如冷蘂宿花房
擁抱檀心憶舊香
開到寒梢尤可愛
此般必是漢宮粧

縣王提舉

層疊冰綃

《层叠冰绡图》 南宋／马麟／绢本／设色／101.7×49.6cm／故宫博物院

给开了不少小灶。我觉得呢，这位杨妹子皇后第一肯定是天赋极好，第二啊，她占了从小没有学写字的便宜，反而写的字不匠气，有一股民间的"拙"劲儿在里面。

我们在南宋画中会看到很多杨妹子的题字，跟南宋画清新诗意的画风极相配。

第四开《画湖山采菱》。金农路过湖州吴兴，远山泛出隐隐的青色，姑娘们身着鲜艳的衣裳在湖中采菱，红绿相配，湖面好看极了。

第十开我特别喜欢，叫《荷花开了》。听名字就开心对不对？看画中，左下角露出长廊一角，金农独自站在廊中望着满池荷花，"记得那人同坐，纤手剥莲蓬"，他忆起当年给他剥莲蓬的那个姑娘。荷花叶用绿色，浓淡叠加，荷花只用朱砂简单几笔画出像小元宝的样子，娇俏可爱，画面几乎二分之一的部分留白，留给金农的诗和思念。

下一开似乎就回应了思念。一位妇人坐在山中露台上，眺望远方，一棵大树延伸至画面边缘，为她遮挡阳光。看她的发髻，应该是个已婚妇人了，单手抱膝，眼中也都是思念。还好，互相思念的两个人现在也都生活在好风景里，所以，思念是美好的，金农起名"昔年曾见"。《人物山水图册》不止是旅行记录，每幅画背后，都有一个故事。

你发现没有，金农每幅画都要写很多题跋，而且跟画面配合得很妙，画简单，字也简单。之前我们讲杨妹子的时候，夸奖了她的"拙"，这里也可以看看金农的"拙"。

金农的每个字都是一笔一画的，像认真的学生正在练习写字，没有我们熟悉的横平竖直，每个字间架结构也不是均匀分布的，大大小小的，但组合在一起很舒服，每一笔用墨均匀，这里就显出了厉害。金农自创了一种书法体，叫作"漆书"。

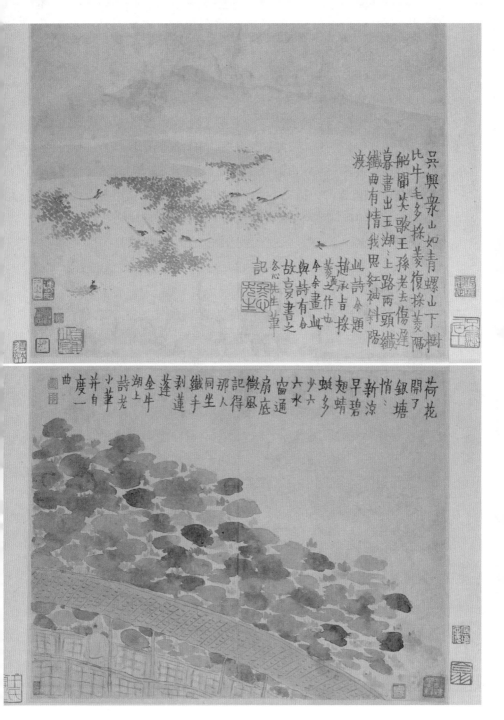

吳興衆山如青螺山下樹
比牛毛多採菱復採菱隔
船聞笑歌玉孫老去傷遲
暮畫出玉湖上路兩頭纖
纖曲有情我思紅袖斜陽
渡

此詩余亦採菱
趙承旨今題
菱適作此
今余畫此
與詩有合
故喜書之

記
冬心先生畫

荷花
開了
銀塘
悄悄
新碧
早凉
蜻蜓
翅多
水六
六少
牕底
通記
那人
同手
纖坐
剝微
蓮扇
蓮風
金牛
湖上
詩小
老華
并自
度一
曲

《人物山水图册》·画湖山采菱（第四开）、荷花开了（第十开）

金农研究金石、魏晋碑刻，将碑刻上最古老、最传统的隶书融入自己的书法当中，笔力遇到字体转折处绝不缠绵，立刻用侧锋折下来，横画粗重，竖笔纤细，字形方正，棱角分明。金农用他特制的方头笔刷写字，有趣而又兼装饰意味，笔笔源于汉隶，耐人寻味。

"漆书"中有一种浓烈的"金石气"。"金石"原指古时碑刻，金是刀具，石就是碑，苍茫朴拙。金农把碑刻中的感觉用有趣的风格带入书法当中，影响了后世一代艺术家，如吴昌硕、齐白石。一百年来，这种"金石气"一直代表着高级文人的趣味和造诣。"有趣"是文人雅士追求的最高境界，好好玩儿一定比好好做官更重要。

后世评价金农："涉笔即古，脱尽画家习气。"他的画中没有前代留下的画技，只凭着老到的书法底蕴画出最稚拙的笔墨，景色简略，以意境取胜，真正是"脱尽画家习气"，跳过几百年，一夜回到南北朝。

纯讲人物花鸟画的造型、气韵，其实到明末就到头了。幸好从元朝开始，文人们开始以书法入画，不管是山水画、人物花鸟画，画家都要在画中题诗作文。扬州八怪最值得称道的，其实是他们的书法。书法到了清朝，像绘画到了元朝一样，前人都玩尽了，一时间无路可走。这时候中国古人最爱做的一件事情，就是回到源头里去，学魏晋，访古访碑，碑刻书法成为清朝书法的主流。

这一独创的画法在扬州影响很大，卖得也很好，可金农永远是穷困潦倒，七十七岁在扬州一间佛舍去世，没有儿子，也无钱入殓，只能由朋友和学生罗聘帮他料理后事。

赤条条来，赤条条去。走过万里路，见过万两银。金农虽没留下钱财，却给后人留下好字好画，倒也快意一生，无牵无挂。

郎世宁 · 嵩献英芝图

　　清中期的中国，可是全世界第一大强国，那时候的中国人觉得哪有其他国家啊，什么是天下？普天之下莫非王土，那些远在西方的小国都是我们的附属国，那些蛮夷之人根本不值一提。从唐朝长安的国际大都市开始，经历了宋、元、明几个世纪的岁月，古老、文明而富庶的中国，对于"西方蛮夷"来说，依然充满着神秘和向往，随着清朝对外贸易的繁荣，越来越多的传教士踏上了中国的土地，甚至有些人待了一辈子，不但有了中国名字，还在最高权力中心谋了个好官职。

　　郎世宁就是其中之一，他其实是个意大利人，也根本不姓郎，原名朱塞佩·伽斯底里奥内，来自米兰。康熙五十四年（1715 年）的时候，二十七岁的郎世宁随着天主教耶稣会官方旅游团成进入北京城，当时康熙皇帝给他们在圆明园搞了个部门，叫如意馆，专门用来陈列他们带来的好玩新奇的西方科技产品，而且归康熙皇帝直接管理。郎世宁到了如意馆之后，他的绘画才能很快就被康熙发现，被挑出来正式做了宫廷画家。

　　郎世宁是画西洋油画出身的，油画和中国画第一个区别就是，

材料不同。油画颜料和中国画颜料在纸上或者绢上效果是不同的。中国颜料在不同材质的纸上会产生不同的效果，水墨水墨，水也很重要，晕染的效果也不一样。而油画颜料在纸上基本是不会洇开的，一笔是一笔。还有啊，墨汁在纸上是会留下痕迹的，你没有办法再用墨汁盖过之前的痕迹，而油画颜料是可以一层层覆盖的。

　　第二个区别是画法不同。比如我们之前看的长卷画，是全知视角，你可以站在画前，从各种角度观赏群山，听上去特别不科学对不对？油画视角就很科学了，勾股定理般准确，如果把油画框想象成窗户，你看出去的风景就是画中风景，叫"窗外之景"。

　　最后一个，也是最重要的一点，是用笔。油画是用色块撑起来的，用颜色的体积感来画出物体的真实感，中国画呢，是线条取胜的，春蚕吐丝描、兰叶描，到了元朝更是以书法入画，郎世宁根本没有书法练习的基础，他该怎么办呢？

　　我们先看看他画的马，是不是觉得这些马比我们之前看到的马颜料铺得多多了，特别结实，也特别真实。让我们从照夜白回忆一下，再看看宋人李公麟的马，元人赵孟頫画的唐人马，传统水墨中的马还是以线条取胜的，颜色是辅助，而郎世宁笔下的马，还是西方油画中的马，虽然用的是中国颜料，颜色体积感却是第一位的。

　　再来看一幅画：《嵩献英芝图》。这是雍正二年（1724年），郎世宁献给皇帝的生日礼物。是他现存

天閑十二龍為侶驥
不多得閒自古不稱
其力稱其德之力雙
兼更難賄汝為駿子
宜其就久冕驂黃乘
吾圉北霍雁寰乾馳
驅東巡遠海周有臉
資汝之力惜汝賭肯
教下與駕駟佳駱駿
搯其青年心為妨損
減癃其姐耳竹離披
日里潞向我長鳴不
能語嗚呼自今秋郎
之世宮□□准有評

本溪太蒙城凌雪趨惠喬
虹織挽語雲雷轍疾飆騰
光瑞聖闌驊臨卫七服卓
天閑側
六延角壯看奇特一圍旋風
桃花色

《十駿圖霹靂驤軸》（局部）

清／郎世寧／絹本／設色／239.7×270.1cm／台北故宮博物院

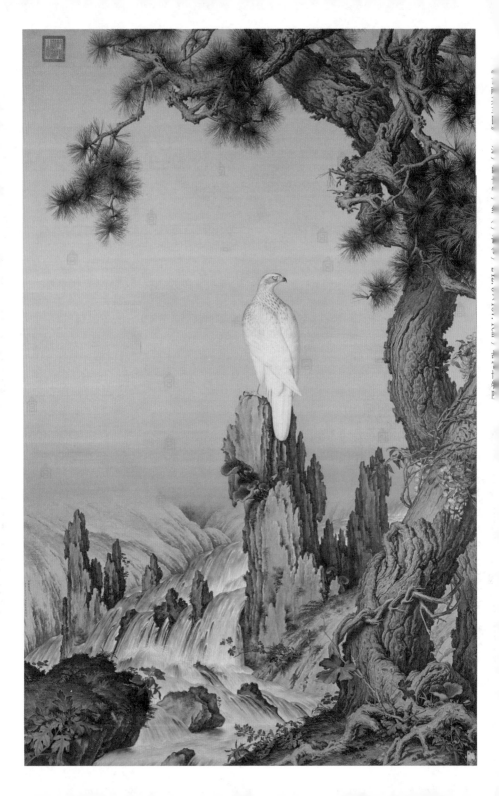

最早的清代宫廷画，至于康熙年间为什么没有画存世，只能解释为郎世宁还在学习期间，康熙依旧不满意。

绢本上高饱和度的色彩，写实精细的画面，如果不告诉你这是一幅中国绘画，是不是有可能也可以被当作一幅油画呢？

再看画中的元素，鹰、灵芝、松树、山泉溪流的，无一不是中国制造。白鹰站在画面中央望向右侧的松树，这棵松树一看就很大年纪了，盘根错节，山泉和灵芝点缀在鹰和松树之间，远处山峰隐隐，突然一束光线从左侧射进起来，照在松树上，在这里郎世宁特别机智的运用了西方油画的明暗法，其实明暗法中国画也有，比如一块石头，冲着阳光的那面用笔少，留白多，阴面用笔多。油画直接，用大块颜色来表示明暗，画面立体了，明暗阴影忠于光源的西方画法，就会自然形成一个焦点透视。这跟咱们中国绘画的区别主要是在视觉上，一个立体、一个不立体。

郎世宁在线条方面回到了北宋山水画时代，没有书法性用笔和传统的皴擦法，只为求真求像，逼真的颜色加上树木山石自然的线条纹理，郎世宁一直在淡淡的水墨画和厚重的油画之间努力寻找一个平衡，然后就形成了这么一个像照片一样真实的作品，绝对不同于宋朝宫廷绘画，差得太远。

也说不清他的作品是油画中国风还是中国画西洋风，总之也没有不和谐，还挺符合宫廷要求的那种雍容华贵的气质，郎世宁是将西方画法带进中国绘画的第一人。

除了画动物，郎世宁这种照片式画风特别适合画帝王肖像和皇家活动现场图。帝王和后妃相可能是这世界上最难画的了，稍有差池，哪怕就是皇帝或者妃子本人不喜欢，轻则不受宠，重则就得掉头，郎世宁有个绝技，让乾隆欲罢不能，特别喜欢让他画。比如乾隆最爱的这套《乾隆帝后妃嫔图》。

皇后

　　画面非常精美，给皇上和后妃们画当然要十万分的仔细，一共画了乾隆皇帝、皇后富察氏及十一位嫔妃，郎世宁笔下，乾隆皇帝帅气威严，皇后嫔妃端庄美丽，跟咱们现在看到的清宫戏里的皇帝妃子差不多，甚至比那些演员们还要美。特别是还有一张珍贵的纯妃像，她是汉人妃子，号称乾隆后宫群颜值最高的一位。

　　这个独门绝技到底是什么呢？传统油画那样的明暗对比，显得五官深邃立体，在中国人眼里是阴阳脸，脏兮兮的，不能画，郎世宁就在人物的脸部两侧以及鼻翼两边加了阴影，这样虽然还是干净的大平脸，但突然立体了起来，五官也显得大了一些。郎世宁这一

乾隆元年八月吉日

《乾隆帝后妃嫔图》

清／郎世宁／绢本／设色／52.9×688.3cm／（美国）克利夫兰艺术博物馆

妙招堪比现在的美颜相机，没有人不为之疯狂，乾隆这种自恋狂怎么能够放过！

　　多讨人喜欢的宫廷画师！据说有一次乾隆在御花园看到自己的一群妃子叽叽喳喳围着郎世宁求画像，事后便问：朕的哪个妃子最好看呀？郎世宁立刻跪了：臣不知道啊，臣不敢看，只好仰头数屋顶上的瓦片。乾隆派小太监去数瓦片，果然与郎世宁报的数一样，从此，乾隆就更宠爱这个机智的外国人了，据说他还参与了圆明园

夏宫的设计，于是，圆明园里有了一座巴洛克式风格的建筑，可惜我们无缘得见。

郎世宁历经康熙、雍正、乾隆三朝。从康熙年间的学习，到雍正年间的精进，最后得到了乾隆的赏识。他画尽了乾隆一生的大事件，可见他一直是紧紧跟随在乾隆身边的。1766 年，郎世宁在他七十八岁生日前三天病逝于北京，安葬在北京城西阜成门外传教士墓地。

齐白石 · 可惜无声

这组《山水十二条屏》，2017 年在拍卖会上以 9.315 亿元人民币成交，目前最贵的中国画。9.315 亿什么意思，这个数字告诉我们，这十二幅画从某种角度上可以代表中国绘画的最高水平。

这十二幅画颜色和造型都非常可爱，像小孩子画的，居然可以卖这么贵！这就是齐白石。有一位中国画家去拜访毕加索，向毕加索学习。毕加索说，你们中国有个齐白石，为什么还跟我学啊，他比我厉害。毕加索的画室里有很多临摹齐白石的作品。

这组画是齐白石老先生在 1925 年创作的。1864 年，他出生于湖南湘潭农村。小时候家里没钱，父亲带着他在田野间、水溪旁干农活，顺便教他认字读书，直到八岁，才在亲戚的资助下读了半年私塾，为什么只读了半年？因为家里穷，需要劳动力，齐白石回家做了放牛娃。

在私塾时，齐白石就发现，写字不好玩，画画才好玩，而且一画一个准。他有画画天赋，再加上他生活的乡间最不缺写生素材，于是，齐白石从八岁开始就喜欢画小动物，小动物最具齐白石特色。

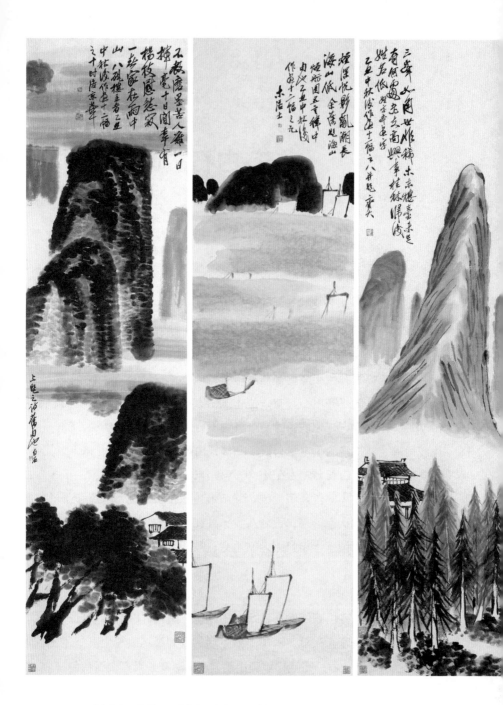

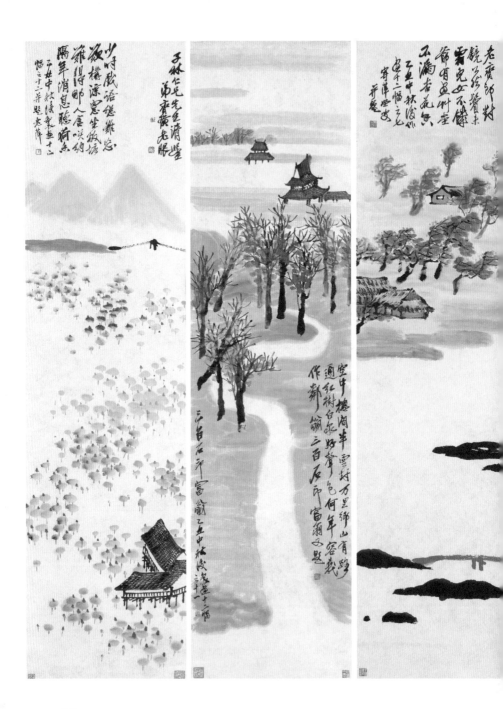

少時戲語總難忘
放櫂深窗坐牧塘
莊得邨人舊唄納
隔年消息聽行無

子林仁兄先生清鑒
弟齊璜老眼

老齊師對
鏡功殘醫末
雷見女不懷
偷有歪斜坐
不漏者花無

空中捲淘羊
通紅樹台東
作郎翰三百石印富瀰子題

三百石印富翁乙丑中秋後畫第十一幅

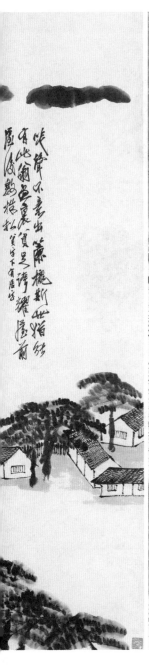

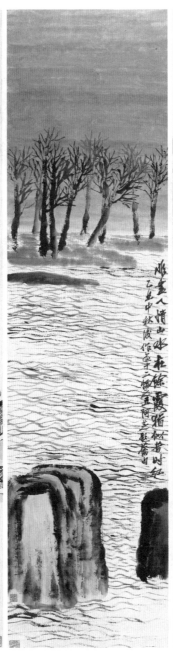

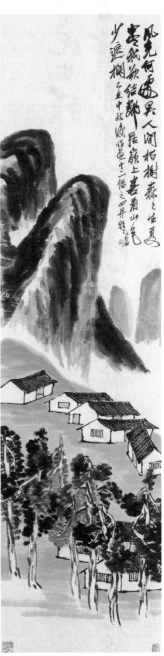

363

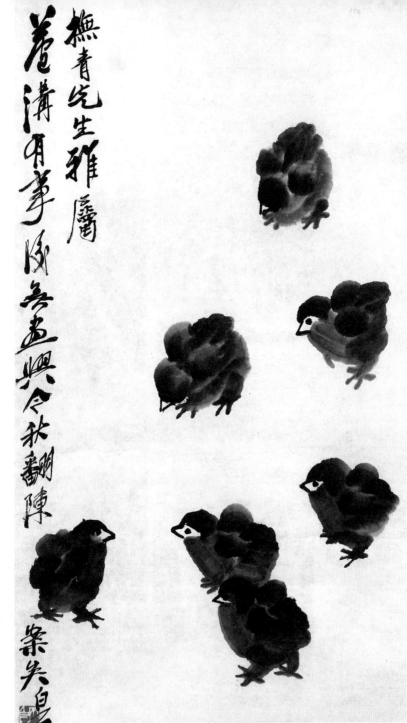

撫青先生雅屬

蒼溝甫辛
隊無盡興令秋
翻舊陳

案吳白君

《七鷄圖》　近現代／齊白石／紙本／水墨／67×33cm／私人收藏

这幅画叫作《七鸡图》。没有任何背景，空白纸上放着几只小鸡，前面四只分成两个阵营，一对三，正在吵架，大家情绪都很激动，为首两只正面交锋，小脸扬着，小翅膀张开，后面两只是助阵的，密切关注事态发展。上面三只就比较简单了，吃货，头也不抬。

七只小鸡画法相同，用浓墨晕染出鸡的脑袋、翅膀，再用淡墨画出身体，仔细看鸡的腿，粗粗笨笨，格外可爱，最后再用浓墨两笔，画出鸡嘴和眼睛，简简单单，七只小鸡各有各的姿态。

我们来回想一下沈周的《雏鸡图》，几百年过去，绘画的画法和审美在悄悄变化着，是怎样的变化呢？看看从元朝到民国，小鸡都经历了什么。

元朝的审美是书法入画，你从小鸡圆滚滚的身体上，可以明显地看出笔法，沈周对于小鸡的处理，是先用淡墨画出轮廓，再用淡墨晕染，最后用浓墨加深脑袋的部分。

到了清末民国，齐白石笔下，小鸡多用晕染，淡墨、浓墨交融再散开，自然形成毛茸茸的身体，用笔简单，一只小鸡可能四五笔就完成了。沈周笔下的小鸡像富贵人家的宠物，齐白石笔下的鸡像农村院里随处可见的小鸡仔，叽叽喳喳一院子，让人看到就想上去抱一只在怀里。总之，是更亲切了，高高在上的文人画，好像触手可及了。

为什么会有这样的变化呢？有两个原因。

第一是大环境变了。在元朝以前，绘画是为皇家服务的，高高

在上。元朝以后，文人画是专门给文人欣赏的，题跋上动不动就是为谁谁谁画，以画会友，赠送为主。还记不记得元朝时，江南大户人家都以有倪瓒的画为荣，一画难求。买画，我们现在听起来很普通的一句话对不对？在那个时候，不是个普通的事。

到了清末啊，首先从中国沿海地区开始，生意人赚了钱，除了继续把生意做大，他们还愿意做一件事，就是买艺术品，特别是画，画就进入了市场，成了商品，画家们有钱赚，普通百姓可以欣赏艺术品，双赢。

第二，当然是齐白石本人的天赋及生活环境。他笔下的小鸡，就是他在乡间看到的小鸡，质朴自然，他用他的天赋做了艺术加工，这个加工就是笔法。我想请你试一试，是像古法先一笔笔画出轮廓再晕染简单呢，还是直接几笔晕染简单？我认为风格不同，不能分高下。但齐白石的那几笔绝对不简单，我们看到《七鸡图》里的小鸡每一只都有自己的样子，你能看出吵架的、看热闹的、专注吃米的，只用简单几笔能让动物活灵活现，越简单难度越高，这就是齐白石的功力所在。

普通百姓喜欢齐白石的小动物，觉得离自己更近，更容易欣赏，有共鸣。天时地利人和，齐白石风格大受欢迎。他这种风格有一个名字，叫"大写意"派，起源于明末徐渭。

《洛神赋图》《瑞鹤图》一直到《汉宫春晓图》这种，叫作工笔，勾线、敷色界限明确。到了元朝之后，开始出现小写意，像赵孟頫的《秀石疏林图》就属于小写意。为什么会出现呢？就是因为书法入画，你不能用勾线法勾出物体的轮廓，要以书法性用笔来表达情感，画面开始出现非常明显的个人特征，画家把自己对对象的感情叠加起来，有了一个意思、意蕴，像郑板桥说的："一枝一叶总关情。"写意不讲究形体的准确，工笔讲究准确，从元朝开始中国画

就正式从单纯的勾线敷色的工笔时代过度到了写意时代。

简单来说，小写意的用笔多于大写意，大写意用笔简略，齐白石就是大写意派。

我们再来看看他画的鸳鸯。先数数用了几种颜色，墨色、花青、橙红，还有我们之前很少见到的黄色。花青给荷叶，橙红给荷花，鸳鸯自然是彩色的，这些啊，都好像是用色块拼成，但你仔细看，荷花是先用淡红色渲染，再用橙红色一笔渲染而成的，鸳鸯的胸部是用黄色三笔画成的，灰色鸳鸯的背部是先用淡墨色渲染，再用毛笔一笔笔写成。中国绘画的主色墨色都用在骨架的部分，比如荷叶纹路、鸳鸯的翅膀。你现在能看出来为什么毕加索觉得自己不如齐白石吗？

西方油画的传统就是以色块来撑起物体的，毕加索的立体派更

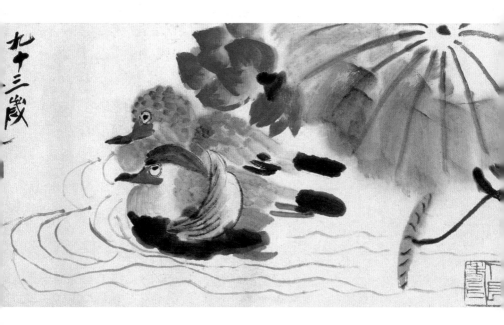

《鸳鸯并蒂图轴》（局部）

近现代／齐白石／纸本／设色／97×46cm／中国国家博物馆

是把画中物拆解成色块再拼凑起来，但他们没有笔法。中国绘画中毛笔的笔法是最迷人的、最见功夫的东西，它要跟画自然融合在一起，既要画出神态，又要留下意趣，怪不得毕加索要临摹齐白石的作品。

齐白石的工笔画也是很厉害的，而且他创造了一个新风格。

这幅画叫《可惜无声》，画面分为两部分，画面左边是鲜红的荷花配着绿色的大荷叶，右下角两只蜻蜓。

放大看蜻蜓，是不是想起了黄筌《写生珍禽图》里的那只蝉？蜻蜓的翅膀的纹路，是用细笔一笔笔精工细雕画出来的，蜻蜓足部两条小细线，又细又直，这个也是见功力的地方。齐白石的工笔草虫当代无人能比，再看几个草虫册页，仔细看这只蛾子的须子，笔细，颜色均匀，线条不断又扎实轻盈，到尾部还能再细一个号。如果你喜欢拍照，下次再看到昆虫，用微距模式拍下来，跟齐白石的草虫一比较，你就知道他有多厉害了。

又有大写意，又有工笔，齐白石创造了一种新的绘画风格：工笔加写意。他是个聪明又有天赋加持的画家。单一个绝活儿好像古代都有了，如果把两样放在一幅画里，就有了齐白石的名字。

《可惜无声·其一》　近现代/齐白石/纸本/设色/29×23cm/上海龙美术馆

《可惜无声·其二》

未完

本书从中国画的童年时期——魏晋时代讲起，一直讲到清末民国，共一千五百年。如今一千多岁的中国画，不知算中年还是暮年。

齐白石到北京闯天下，遇到了很欣赏他的陈师曾，陈建议齐白石改一改自己的绘画风格，往文人画的路子上走。这是齐白石绘画生涯上的一大转折，听了陈师曾的话后，他将工笔与写意相结合，创造了"齐白石风格"，这一转变史称"齐白石衰年变法"——衰年，也是可以有突破的。

中国画经历多次风格转变，都是在看似走到了"衰年"，无路可走之时而变：唐宋一大变、元明一大变，山水总有出路，花鸟总有新貌。万变不离其宗，纸、笔、墨，我们的心，总有归处。

马菁菁

青年艺术家。

2003 年毕业于北京师范大学中文系。
2008 年获得香港中文大学硕士学位。2016 年
举办最新个展《忘乐园》，曾出版作品《山山
水水聊聊画画》。

马菁菁国学功底深厚，精于书画鉴赏，
绘画风格自成一派，其作品多次参加公益慈善
拍卖及国际交流。

国画的细节

著 _ 马菁菁

产品经理 _ 余　雷　　装帧设计 _ 廖淑芳　　特约编辑 _ 秦彬彧

技术编辑 _ 顾逸飞　　责任印制 _ 杨景依　　出品人 _ 贺彦军

鸣谢 _

黄仪柔　刘晨希

果麦
www.guomai.cn

以　微　小　的　力　量　推　动　文　明

图书在版编目（CIP）数据

国画的细节 / 马菁菁著. -- 成都：四川文艺出版
社, 2024. 7. -- ISBN 978-7-5411-6998-4

Ⅰ. J212.052-49

中国国家版本馆 CIP 数据核字第 2024ND1838 号

GUOHUA DE XIJIE

国画的细节

马菁菁　著

出 品 人　冯　静
责任编辑　叶竹君
装帧设计　廖淑芳
责任校对　段　敏
出版发行　四川文艺出版社　（成都市锦江区三色路238号）
网　　址　www.scwys.com
电　　话　021-64386496（发行部）　028-86361781（编辑部）
印　　刷　河北尚唐印刷包装有限公司
成品尺寸　145mm×210mm
开　　本　32开
印　　张　11.75
字　　数　300千
印　　数　1-6,000
版　　次　2024年7月第一版
印　　次　2024年7月第一次印刷
书　　号　ISBN 978-7-5411-6998-4
定　　价　108.00元